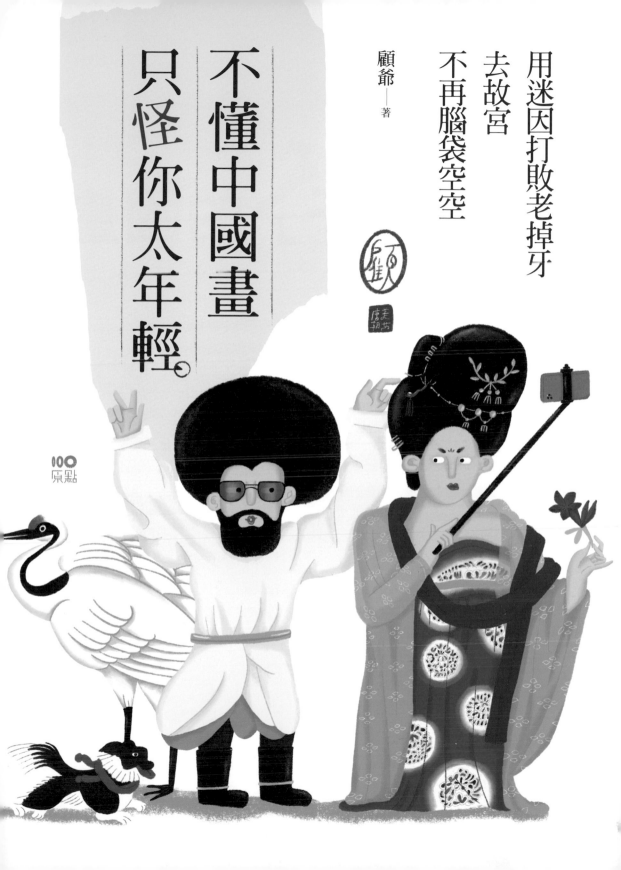

不懂中國畫
只怪你太年輕。

顧爺——著

用迷因打敗老掉牙
去故宮
不再腦袋空空

原點

別小看
「老掉牙」的國畫

鑒於這是一篇講國畫的書前言，下一句顯然應該接：**「其實不是這樣的……」**

但我並不打算這麼接，因為中國繪畫實在就是個老氣橫秋的東西。

一說起國畫，總能讓人想到博物館昏暗櫥窗裡發黃的宣紙，或者一手盤著核桃一手托著紫砂茶壺的老藝術家。

我對國畫有一種很複雜的感情——心裡明明知道它是美的，也知道它是老祖宗留給我們的好東西……但不知為什麼，就是**提不起勁來，更說不清它究竟美在哪兒。**

我一直很想寫一本關於國畫的書，但在很長的一段時間裡，國畫的「老掉牙」，一直都是阻止我動筆的最大障礙，似乎解決不了這個問題就沒辦法開始。

直到2020年的一個下午，我突然聽到了一個聲音，那是一個忽遠忽近的聲音，它對我說：

「時候到了，該寫了！」

那聲音來自本書的編輯，也是我的好友，他和我通電話時訊號不大好。

如你所見，從那通電話之後，我確實開始動筆了。雖然依舊無法解決那個「老掉牙」的問題，但還是開始寫了。起初是抱著一種嘗試的心態，心想即使

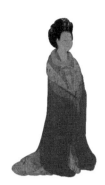

寫砸了⋯⋯那也是編輯的責任。但真正著手之後，我發現自己居然開始喜歡上這「老掉牙」的東西了，「國畫老掉牙」的困惑也已經不再困擾我了。當時我望著自己手中的紫砂茶壺，忽然意識到我也已經步入中年了——原來一直以來都不是國畫「老掉牙」，而是我還太年輕。

「時候到了。」

這句話對我的編輯朋友來說，或許是他對市場的判斷；而對我本人，則是在說——**我已經到「老掉牙」的時候了，可以開始寫國畫了。**

聽起來好像有些淒涼，但其實還挺美妙的。就像忽然有一天覺得老歌變得越來越動聽，開車經過童年生活的街道時總有萬千思緒湧上心頭⋯⋯我從來不敢想像這個讓我昏昏欲睡的「老掉牙」的東西，居然有一天會讓我愛不釋手。

這大概是中國人骨子裡的東西，早晚會醒過來的。

我的生長環境導致我從小一直都在接受西方審美潛移默化的灌輸，因此稍微年長些，便順理成章地著迷於西方繪畫中的色彩、線條和構圖⋯⋯但當我聽到那個「時候到了」的聲音時，卻又意想不到地喜歡起了（我幾乎從沒接觸過的）國畫。我相信我並不是個例。

　　一個中國人是不可能到老死都不喜歡中國繪畫的。

　　如果你有興趣的話，不妨去看看中國現當代的藝術家們（包括那些鼎鼎大名的藝術大家），你會發現他們大部分也都是在**年輕時崇拜西方藝術**（油畫、水彩、雕塑），年長後幾乎不約而同地**回歸到山水人文畫**。年輕時對西方審美的追捧或許是沒有辦法的，畢竟各大美術系考的都是西方人發明的素描；但年長後的回歸，則是一種控制不住的自發行為，這或許是中國藝術家逃不掉的宿命。

　　話題好像變得越來越嚴肅了……總之，我並不打算寫一本「**自high**」的書，更不想捏著你的腮幫子往你嘴裡塞「**好東西**」。事實上我根本解決不了國畫「老掉牙」的問題，但我知道要怎麼面對它了——

　　就像減肥的最終奧義就是接受自己的身材。

　　國畫對我來說就像一個**酷老頭**，它從來不會主動迎合你，但它一直就在那兒，一成不變，因為它知道總有一天你會愛上它的……

　　或許，看完整本書，你依舊對國畫喜歡不起來……**那也沒關係，說明你還年輕**，那不是更好嗎？

　　那就再等一段時間，你一定會愛上它的……愛上這個「老掉牙」的東西。

目錄

1

漢

馬王堆 T 形帛畫

復活操作指南

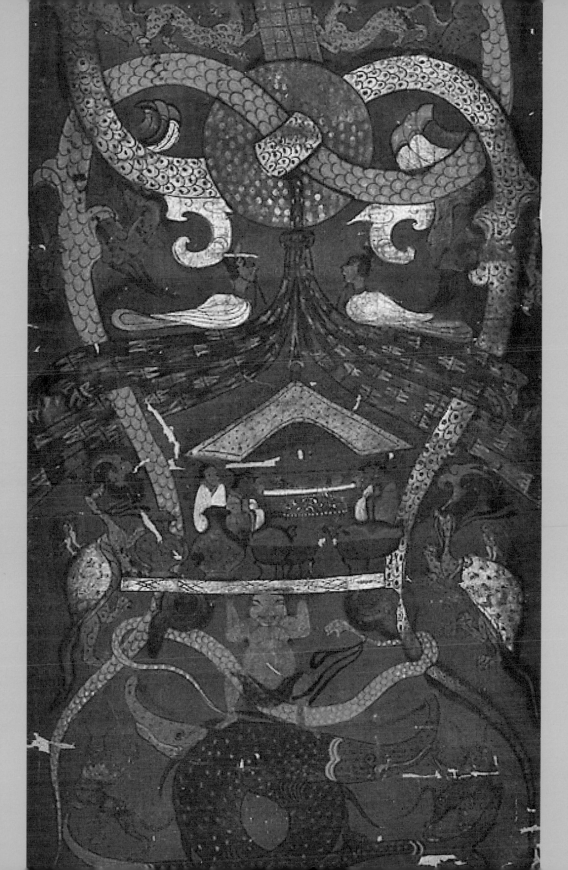

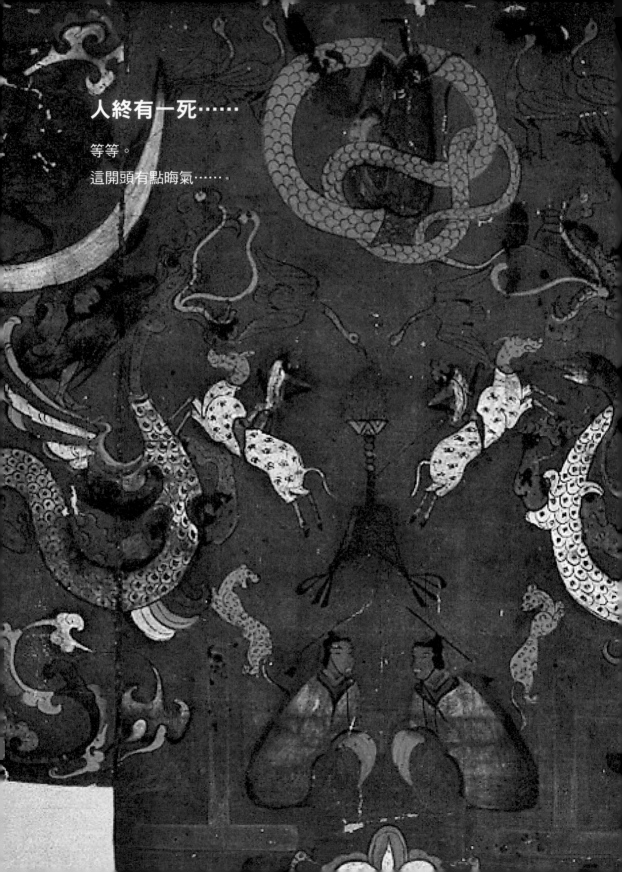

人終有一死⋯⋯

等等。

這開頭有點晦氣⋯⋯

重來，
本章將教你：

如何復活

顧爺

我們照例從一幅畫開始：

《馬王堆T形帛畫》。

實在是個簡單直白的名字，七個字道出了：產地、形狀和材質。

帛：絲織物的總稱。帛畫，就是畫在絲織物上的畫。

T形：我們一會兒再討論這個形狀的由來。

馬王堆：這是一座古代墳墓的名字。墳墓的女主人，就在這幅畫中。

中間拄著拐杖的那位就是墓主人。她是中國歷史上最著名的**屍體**：

注：特寫就不放了，有興趣的話可以自己去網上查一下，建議別在吃飯時查。

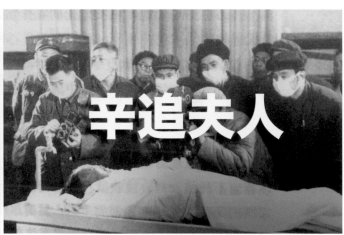

辛追夫人

著名屍體和著名死人是有本質上的差別的。

這位辛追夫人，活著的時候並沒有什麼名氣，她是在成為屍體之後，過了兩千多年，才一夜爆紅的。就因為她的皮膚兩千多年沒有腐爛，至今依舊富有彈性和光澤；她的大部分關節甚至都還能動，內臟中居然還找到了沒消化掉的瓜子。

可見，東西還是不要保存得太好（包括軀體）。任何一件兩千多年不壞的東西，都只會被當成文物來看，無論你生前是個啥。

不過辛追夫人的「保鮮祕訣」並不是本文的重點。

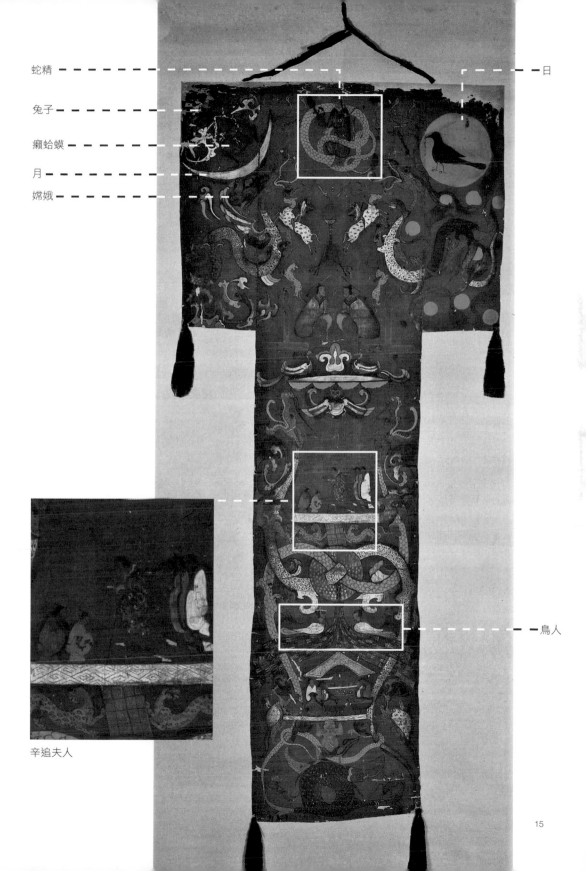

蛇精

兔子

癩蛤蟆

月

嫦娥

日

辛追夫人

鳥人

讓我們將注意力放到這幅畫上：

目光自上而下，上來就是一條詭異的

蛇人。

在古代傳說中，只要是人面蛇身的角色，基本都是大boss（遊戲中的大怪物、最後的對手等）級別的存在：伏羲、女媧都是人臉蛇身，包括《葫蘆兄弟》、《白蛇傳》裡的蛇妖，都是能耐特別大的角色。

除這些之外，還有一個叫**燭龍**的大神，身長千里，睜眼是白天，閉眼是黑夜，不吃不喝不睡覺，呼吸就能造成春夏秋冬的更迭——簡直就是一個「太陽系」。

總之，這個「蛇精」就是個大boss。大boss的左右，分別是**月和日**。右邊的日裡站著一隻黑色的鳥。

古人認為太陽裡面有隻黑鳥，「日」字裡的一個點（或一橫）指的就是它——這或許是古人對「黑子現象」的一種視覺化呈現吧。

注意看，日下面還畫著八個小日。大家小時候應該都聽過**后羿射日**的故事吧？

燭陰神圖

注：相傳遠古時期，一共有十個太陽，棲息在東方的一棵名為扶桑的神樹上，每日輪流上天值班（《山海經·海外東經》）。不知道怎麼的，有一天它們決定組團一起上天，導致大旱，結果被一個叫后羿的大力士一怒之下用「徒手導彈」一口氣幹掉了其中九個。一、二、三、四……圖上怎麼數也才只有八個小太陽，不必太糾結於數字，太陽多一個少一個，並不妨礙我們講故事。（就當是被扶桑樹擋住了吧）

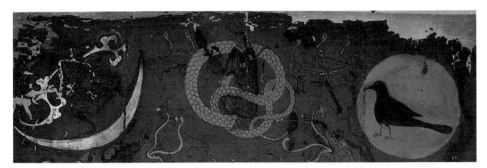

蛇人居中左右分別是月和日。

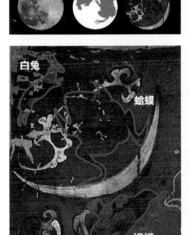

白兔

蛤蟆

嫦娥

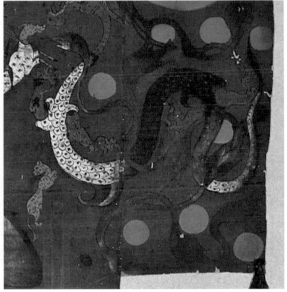

日下面畫著八個小日。

　　左邊是一道月牙，上面**蹲著一隻兔子**和**一隻癩蛤蟆**。嫦娥呢？在下面托著月牙的那個，應該就是嫦娥。

　　嫦娥+玉兔向來是月亮上的標配，那蛤蟆又是哪兒來的？其實，**蟾蜍象徵月亮**比嫦娥奔月的傳說更早。按照**「護照簽發日期」**來看，蛤蟆才是月亮上真正的「原住民」，嫦娥充其量只能算是「第一代移民」。古人向來愛用動物形象來描述自然現象，而月亮上的蟾蜍或許就和太陽裡的那隻黑鳥一樣，也是古代觀測月球表面後的視覺化呈現吧？

《馬王堆T形帛畫》總體分為三部分，分別是：

天上

有日、有月、有boss的，自然是天上的世界。

天界與人間的分界是道門，門上攀著兩隻豹，兩邊各站一個人。

他們是天界的「櫃檯」。從恭敬的姿勢看，他們似乎正在迎接某位「貴賓」。

人間

首先出現的是一個華蓋。

這是古人身分地位的象徵，相當於插在汽車車頭的那面小國旗。

華蓋下面有隻貓頭鷹，古時叫「鴞」——象徵死亡。

貓頭鷹下面，是整幅畫的核心部分——辛追夫人正乘坐「電梯」前往天國。她身後跟著三個侍女，面前跪著兩個男的，手裡各托一案；他們是天國的「迎賓者」，正對辛追夫人以酒食相迎。

「電梯」的動力是由兩隻獵豹提供的，它們和天門上的兩隻一模一樣（彷彿是在修圖時做了「旋轉放大」處理）。

「電梯」下面是一個環形玉璧，兩條龍從中穿過。

接著是兩個莫名其妙的鳥人。

鳥人下面有一個屋頂。

一群人正聚在屋子裡，案上放著壺、鼎等器皿，不知道在幹嘛。

地下

這裡並不是「地獄」，純粹是對地表以下世界的想像。

照例還是用動物來表現。一個裸體大力士托著地面，腿上盤著一條蛇，腳下踩著兩條巨鯨。

蛇象徵土地，巨鯨象徵地下水。大力士嘛⋯⋯天曉得象徵了什麼，大概總得有個人形的東西管著這些怪獸，才能讓人安心吧？

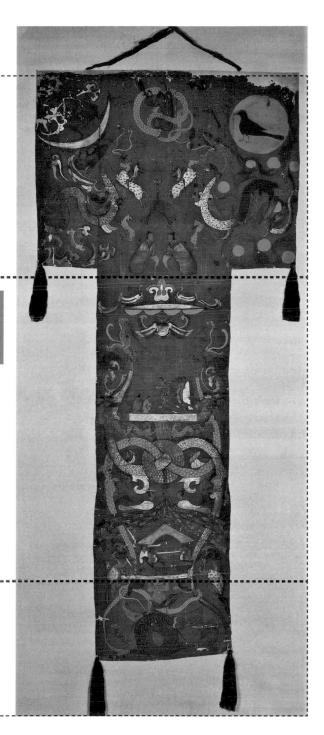

注：貓頭鷹在古代通常象徵著死亡，或許是因為它習慣在夜間活動。在古人的眼裡，晚上出門吃夜宵這種行為就相當於找死。

看完這筆「流水帳」，想必你已經習慣古人**用動物表現自然現象**的套路了吧。不過畫中依舊有許多讓人費解的地方，比如：辛追老太太為什麼會跑到屋頂上？那兩隻**鳥人**又代表了什麼自然現象？

而解答這些問題的關鍵，就在於**屋子裡的那群人**。

他們正在進行一項神祕、詭異、複雜的宗教儀式：

招魂。

古人認為，人是由**「魂」**與**「魄」**組成的。

魂，構成了思維才智，也可以理解為靈魂；

魄，就是身體，以及身體具備的感官。

人死之後，魂會離開魄，就是我們常說的「靈魂出竅」。「招魂」，即一種讓死人復活的儀式。操作流程如下：

第一步，拿著逝者穿過的衣服；

第二步，爬到屋頂；

第三步，朝四面八方大喊死者的名字。

這裡其實就已經解答了這幅畫為什麼是T形的。因為這是在模仿漢服的形狀。也就是說，這幅畫其實是一種招魂工具，還有個專用名字──**非衣**（似衣非衣）。

那為什麼要爬上屋頂招魂？因為靈魂出竅是往上飄的，所以鬼魂也叫「阿飄」。整套流程的第三步最為複雜，必須要專業人士才能完成。

這種專業人士叫做：

巫陽。

也就是巫師的意思。

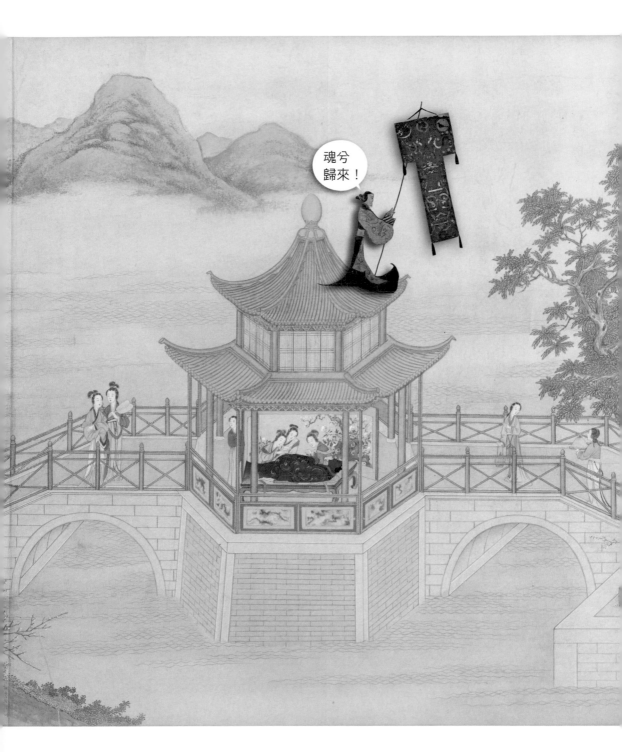

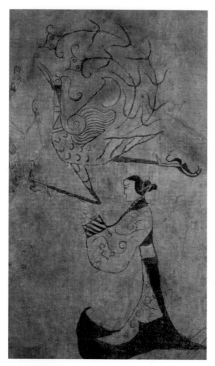

人物龍鳳圖
戰國 長沙陳家大山楚墓

注：這女巫師瘦得像根竹竿，因為細腰是楚國的審美標準。相傳楚靈王喜歡細腰，結果宮裡的人為了瘦成紙片，一天只吃一頓飯，導致個個印堂發黑，走路都得扶牆。

這幅《人物龍鳳圖》畫的就是一個職業女巫。

開始招魂前，巫陽會先確定靈魂的方位，然後向大boss（就是那條蛇）請示；獲得boss的許可後（也不知是透過什麼途徑），正式開始招魂。

女巫爬上屋頂，拿出逝者的衣服（非衣）開始朝四面八方噴「咒語」，內容大致如下：

魂兮歸來！不要去**東方**！那裡有身高千丈的巨人，還有十個太陽輪流照射，金屬都會化掉！（顯然「東方」並不在「羿式導彈」的射程範圍內。）

魂兮歸來！不要去**南方**！那裡有食人族，會把你的骨頭磨成漿！（想想都嚇人……而且，魂也有骨頭？）

魂兮歸來！不要去**西方**！那裡都是沙漠，螞蟻和大象一樣大，蜜蜂像葫蘆那麼大！

魂兮歸來！不要去**北方**！那裡冰天雪地，也沒啥好去的！

既然東南西北都不能去，那往上行不行？

當然不行。**魂兮歸來！**不要往**天上**瞎竄，九重天關的門口都守著虎豹（剛才見過的那兩頭）。

魂兮歸來！下面一樣不能亂竄，下面是幽冥王國，到處都是要吃你的怪獸。

那我去哪兒？

回到故里吧！

這裡要啥有啥，美酒、佳餚等等……這段可自行發揮，主要就是告訴魂——**活著有多好**。訣竅是用逝者生前酷愛的事物來引誘逝者。

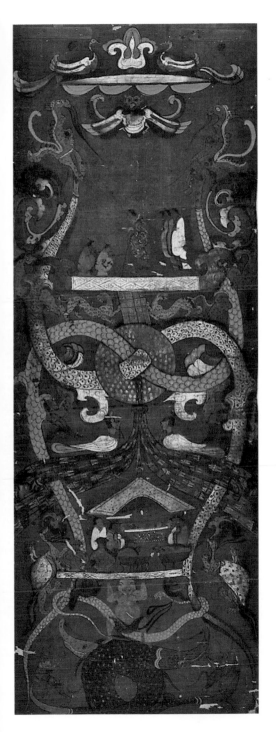

可見辛追老太太生前應該是個比較嘴饞的人，天國和人間都在用食物誘惑她。（還記得那兩個「迎賓者」嗎？老太太的陪葬品裡，也包含了各種美食。）

接下來還有最後一個步驟：

按照逝者生前的居所，布置一間陳設類似的孝堂，並準備好美酒佳餚、鐘鼓女樂。宗族齊聚於孝堂，等其回來。

老太太的魂現在面臨兩個選擇：**回去還是不回去？**

如果她決定復活，靈魂將穿過屋頂上方的壞形玉璧回到身體裡。玉璧是靈魂的「通道」。同樣的玉璧還出現在辛追夫人的棺槨上。

在漢代帝王的金縷玉衣頭部，也有一個壞狀玉璧——都是為了方便靈魂進出而設計的。

注意畫中的玉璧：有兩條龍從中穿過，並「鎖」住彼此，打了個結，意思就是把靈魂「鎖住」。

注：可供靈魂自由穿梭的洞眼，後來演變成了一種「風水」。有許多大樓在設計的時候中間都留著一個洞，好讓「龍」自由穿梭。

中間玉璧有兩條龍穿過，鎖住彼此。

這就是復活的整套流程。

我們再過一遍：

首先，辛追夫人死了，靈魂穿過屋頂，正在猶豫要往哪兒飛。

然後，宗族齊聚孝堂，請來女巫招魂。

女巫拎著夫人的衣服（非衣）一通猛操作，告訴她上上下下左左右右全都不能去。此刻或許是辛追夫人有生以來第一次感到身輕如燕（據說靈魂的重量是21克），再看看自己一百多公斤的「魄」……

當然，也不排除另外一種可能……**老太太真的復活了：**

算了，還是別去想這種可能了。

最後女巫搖搖頭，對親屬們說：

但這件事還沒完！

「雖然復活失敗了，但是送老太太上西天，還是有把握的！」

怎麼「送」？下一章接著講……

哦，對了，還有那兩隻「鳥人」，在下一章也會出現。

2

戰國

人物御龍圖

古代外星人

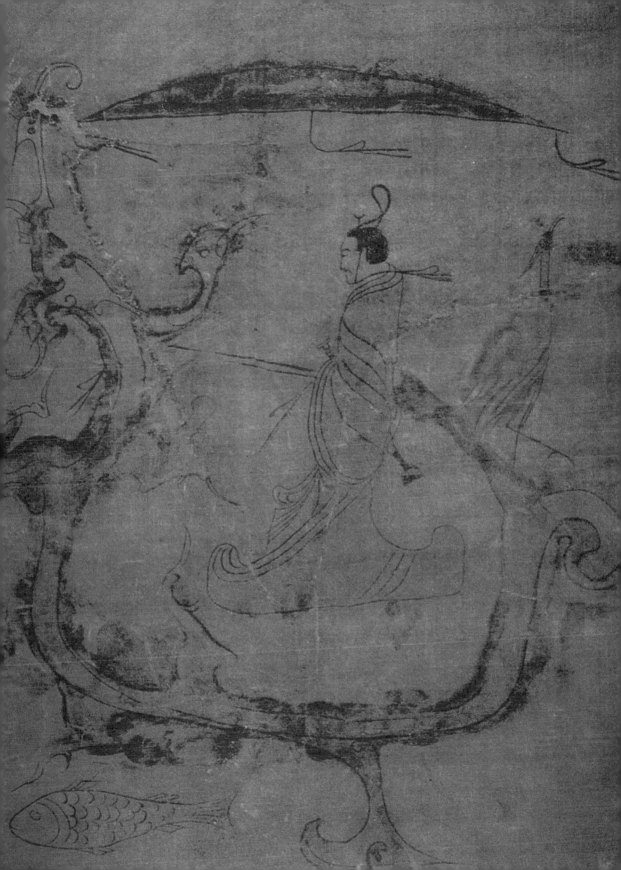

秦皇漢武、唐宗宋祖、成吉思汗、孔子、希特勒……這些歷史上的偉人、聖人、惡人，最終都會變成一種人——**死人**。

無論你生前多風光，死後都會變成一堆骨頭，這是自然定律（上篇的「辛追夫人」除外）。

對習慣受壓迫的老百姓來說，做堆骨頭其實也沒啥；而對辛追老太太這種生前高人一等的貴族來說，死後和庶民平起平坐？

那是絕對接受不了的！

要想在死後延續生前的榮華富貴，就得先搞清楚一個問題：

死後的世界是什麼樣的

十王圖（局部）
元 陸仲淵

現代人對死後世界的想像，大多源於宗教的解釋。比如，佛教相信輪迴轉世，基督教相信天堂地獄。

注：這裡暫且不理「什麼都不信，一了百了」的朋友，因為沒法聊。

但在辛追老太太的時期，這些外國宗教都還沒在中國普及。那時候的中國人，是怎麼個「死法」？

上一章講過，漢朝人將宇宙分為**三界**：天上、人間、地下。

人一旦斷氣，魂和魄開始「分頭行動」——魂向上（上天），魄向下（入地）。

後來的事情我們都知道了——辛追夫人的**魄**，成了全中國最著名的屍體。

那她的**魂**去哪兒了呢？

根據T形帛畫的描述，她（的魂）搭上了**「升向天國的電梯」**。

但上天之前，其實還有一個**重要步驟**沒有體現在畫面上。

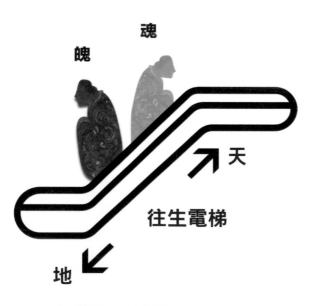

魂

魄

天

地

往生電梯

魂氣歸於天，形魄歸於地。
——〔西漢〕戴聖編《禮記》

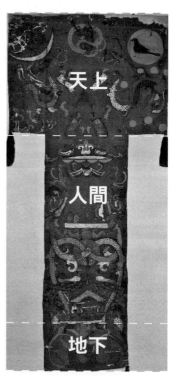

天上

人間

地下

想想也是，如果「升天」真像坐電梯那麼簡單，對辛追夫人這種特權階級來說，

何來尊貴？
何來與眾不同？

那可不行！
雖然都是上天，但辛追夫人怎能和老百姓擠**「經濟艙」**呢？

絕對不行！

下一頁的一幅戰國帛畫，就展現了「頭等艙」的升天過程，也補足了馬王堆帛畫
「缺失」的環節。

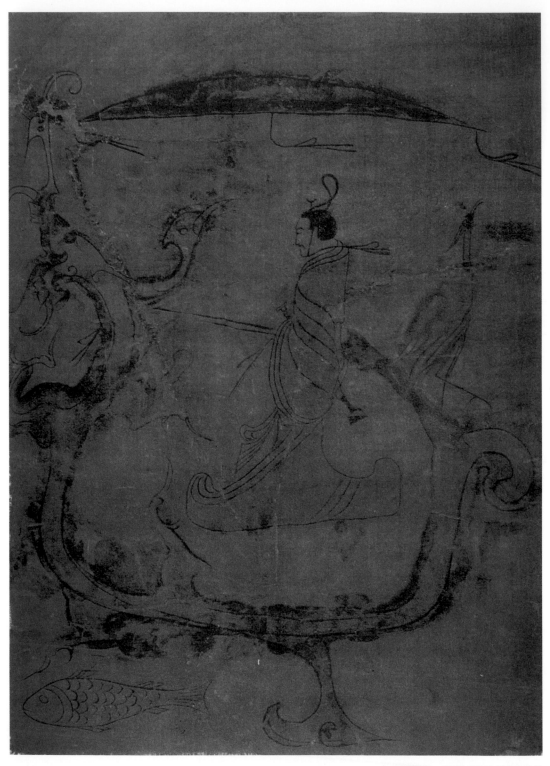

人物御龍圖 戰國 長沙子彈庫楚墓

這是一幅戰國時期的帛畫，我們給它取名為**《人物御龍圖》**。從字面意思看，似乎是一個「馴龍高手」的寫真；但因為這也是一件陪葬品，所以它表現的是**墓主人駕龍升天的場景**。那麼，「頭等艙」乘客升天可以乘龍？還遠遠不是這麼簡單。

注意，畫中有幾處耐人尋味的細節：

男子的**冠帶**，以及他頭頂上華蓋的**飄帶**，都在向後飄。你不用對空氣動力學有深入的研究，也能看出他是在向前進吧？但**升天**……不是應該往**上**升的嗎？

再加上下面的那條魚，種種跡象表明，這個男子正駕著龍（船）在水上航行。升天為什麼要乘船？**難道天國在水上？**

漢代（東漢以後）的文獻記載：其實宇宙分為四界。除了《馬王堆T形帛畫》裡的天上、人間、地下三界，還有一界：

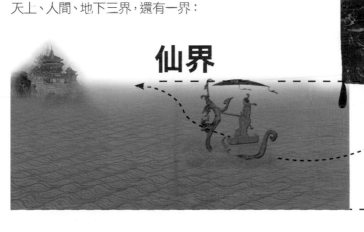

仙界

而仙界就在人間。

通常在一座遙遠的山中，或者在某個海市蜃樓般的小島上（崑崙或蓬萊等），那裡有連接仙界與人間的入口——**天門**。

按程式來說，「登上頭等艙」的第一步是要**找到入口**，但這個入口並沒有在「登機牌」上顯示。所以，這其實是一套很複雜的程式。仙界並不是你想找就能找到的——通常，它會主動來找你。

在漢代到魏晉時期的古墓中，經常會出現這樣一個神祕的女人。

她會在銅鏡紋飾上，在器物花紋中，在棺槨、壁畫的中心位置。身邊有各種神獸圍著她轉：象徵太陽的三足烏，象徵月亮的蟾蜍，還有九尾狐和玉兔。

三足烏

蟾蜍

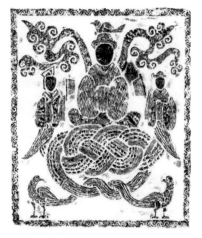

西王母畫像石
東漢 山東微山出土

九尾狐

玉兔

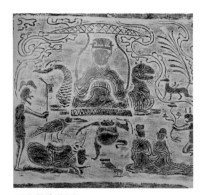

西王母畫像磚
東漢 四川新都出土

她就是仙界的負責人：

八十七神仙卷　唐（傳）吳道子

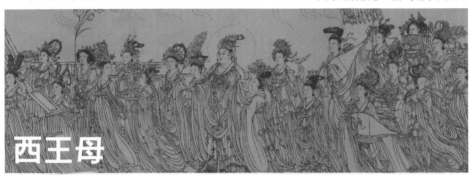

西王母

注：就是《西遊記》裡的那個和玉皇大帝有說不清道不明的關係，並統領著天宮一眾仙女的老闆娘。

王母就王母，為什麼要加個**「西」**字？因為自古以來，中國人就對「西面」懷著一種莫名其妙的好奇。站在中原地區四處張望：北面都是山，東、南面都是海。而西面有什麼？沒人知道，也沒人見過。越是看不透，就越讓人好奇──就跟現代人都好奇「太陽系之外有什麼」是一個道理。

現代人認為，太陽系外住著一群長著「棗核眼」的外星人。而古代人認為，西面看不見的地方住著一位神通廣大的女神。

外星人擁有發達的科技和文明，西王母也有她的絕招──長生不老。

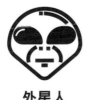

外星人

西王母

注：正因為西王母住在西面，所以人死以後也叫「上西天」。漢朝時期向西域開闢絲綢之路，就相當於現在向外太空發射太空船一樣，極具挑戰性。

西王母每次出現，身邊總會跟著幾隻兔子。它們就是傳說中的**玉兔**。這些玉兔除了會勾引唐僧外，還擔任著一個重要職位：

西王母的藥劑師。

長生不老藥就是玉兔製作的，因此它們每次出場都呈現出一種正在搗藥的姿態。

古人對死亡的理解是：**死亡 ≠ 遊戲結束；**恰恰相反，**死亡是另一種形態的開始。**

這種形態，叫作——**仙**。而成仙的第一步，就是長生不老。

因此，具備（讓別人）長生不老能力的西王母，自然就成了仙界的負責人。

藥劑師

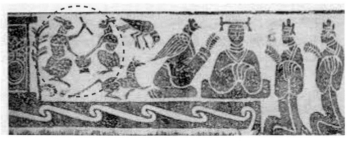

到爽
升天

仙，長生遷去也。——〔東漢〕許慎撰《說文解字》
老而不死曰仙。——〔東漢〕劉熙撰《釋名》

總之，西王母的長生不老藥，就是君王貴族們夢寐以求的那張**「頭等艙機票」**。

一旦搞到手，就能飛升成仙。

當年嫦娥就是嗑了她家做的藥，直接成仙飛到了月餅盒子上（**還順手擄走了一個藥劑師**）。

你或許會覺得，古代人真幼稚，這種鬼話居然也有人信？你還別說，相信西王母真實存在的古代人，絕對不少於相信UFO（不明飛行物）真實存在的現代人。

或許UFO的粉絲會說：「西王母怎麼能跟UFO相提並論？我鄰居的奶奶的同事的女兒就曾親眼見過UFO，雖然我沒見過，但畢竟有那麼多人**親，眼，見，過**！而有人親眼見過西王母嗎？」

你還別說……**還真有人見過！**

歷史上有不少號稱親眼見過西王母的「目擊證人」，有的不僅見過，甚至還跟她談過戀愛。

瑤池獻壽圖　南宋 劉松年

最早和西王母「有一腿」的，是**周穆王姬滿**。

在《穆天子傳》中，就講了一個關於周穆王姬滿和西王母在瑤池約會的故事（細節就不贅述了，基本就是《聊齋》那個模式）。根據周穆王的描述，西王母是一個**帶仙氣的女子**。

注：瑤池，相傳是西王母居住的地方，所以她也被稱為「瑤池金母」。

而另一位目擊證人**漢武帝劉徹**的證詞，相比周穆王的，就顯得更加生動活潑。某年七月七日深夜二更，西王母降臨漢武帝的宮殿，給了漢武帝四顆蟠桃（或許這是仙丹的改良版本），自己吃了三顆，並對漢武帝說：這種桃子種植在崑崙仙山中，三千年一結果，難道吃了可以活三千歲？據劉徹回憶，西王母看起來三十出頭，是個擁有絕世容顏的女神。

王母上殿東向坐，著黃金褡襦，文采鮮明，光儀淑穆，帶靈飛大綬，腰佩分景之劍，頭上太華髻，戴太真晨嬰之冠，履玄璃鳳文之舄。視之可年三十許，修短得中，天姿掩藹，容顏絕世，真靈人也。——《漢武帝內傳》

假設吃一顆桃可以活三千歲，我們算一下，當時漢武帝如果把這四顆桃子全都吃了，就能活一萬兩千年，也就是說——他現在還活著？不不，應該說即使你、我，以及我們認識的所有人都死透了，他依然還活著。

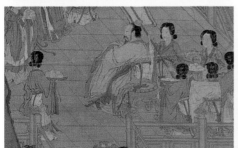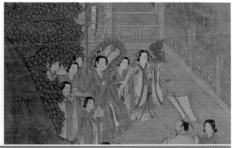

注：不知是巧合還是人類發展到一定等級都會這麼幹——中西方的君王都喜歡把自己和神話人物攪在一起。古希臘、古羅馬那些英勇的國王，差不多都是天神宙斯（朱比特）在凡間瞎搞留下的私生子，而中國的皇帝們，自然也不會放過西王母這個「滿級大 boss」。

那麼問題就來了：除了「西王母自己送上門來」這種方式，還有什麼途徑可以找到她？

不告訴你！

目擊者甲—周穆王姬滿　　　　　辛追夫人　　　　　目擊者乙—漢武帝劉徹

想想也是，如果「頭等艙機票」誰都能輕易買到的話，**何來尊貴，何來與眾不同？**

不過只要見了一次西王母，並得到了那顆仙丹，接下來的事情反而簡單了。在獲得長生不老能力之後，會經歷一個「羽化」的過程。還記得上一章的那兩隻「鳥人」嗎？我們總能在古墓中看到各種「鳥人」的形象，那些其實就是吃了仙丹後，進化到一半的仙人。

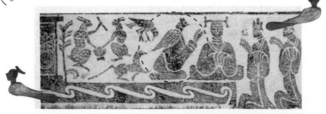

注：仙人，也稱為「羽人」。雖然形象怪異，但想想也合乎邏輯———畢竟天宮是在「上面」，長了翅膀，「往上飛」就簡單了。

中國人，向來講究祖先崇拜。因為**祖先＝神明**。

如果辛追夫人能夠順利「上西天」，並得到西王母的仙丹，成功羽化升仙，最終在天宮謀個一官半職，那她不光能保佑宗族昌盛，說不定還能在《西遊記》、《封神榜》裡客串個角色什麼的。

這是何等的榮耀啊！但想來也實在是折騰，為得特權，死都死不安寧。

不過這種折騰，也僅限於中原人。中國畢竟是個歷史悠久且大得驚人的國家。每個地區，都有不一樣的民族風俗。如果你走得稍微遠一點，跑到塞外去看看某些少數民族的墳，則會看到一種完全不同的死後場景。

河西地區出土的**魏晉十六國墓磚壁畫**，就是最好的例子。位於絲綢之路上的河西走廊，並沒有受到中原常年混戰的干擾，人們一直過著平靜安逸的日子，因此那裡的人似乎並不太在乎死後能不能升仙。在他們的墓室中，神仙題材壁畫的比重很小。大部分壁畫都是世俗的生活場景：打獵、烤肉、開派對。

從這些作品中可以看出：生活安逸的人，不會總憋著勁想要死後「升天」，而是單純地希望死後能和生前一樣快樂──**說白了就是不想死。**

這些畫雖然出自墓室，但一點都不會給人神祕或恐怖的感覺，甚至可以用**「可愛」**來形容。可見不同地域、不同地位以及不同時期的人，對死亡的觀念也是截然不同的。

帝王將相，希望死後能升到天上繼續做管理階層；飽受生活摧殘的人，希望死後能過得比活著的時候好些；而生活幸福的人，只要能把生前複製到死後就滿足了。

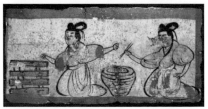

或許，**死後世界的樣子，取決於你活得怎麼樣吧。**

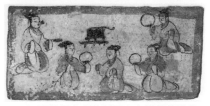

河西地區出土的魏晉十六國墓磚壁畫

3

晉｜顧愷之

女史箴圖

完美女人指南

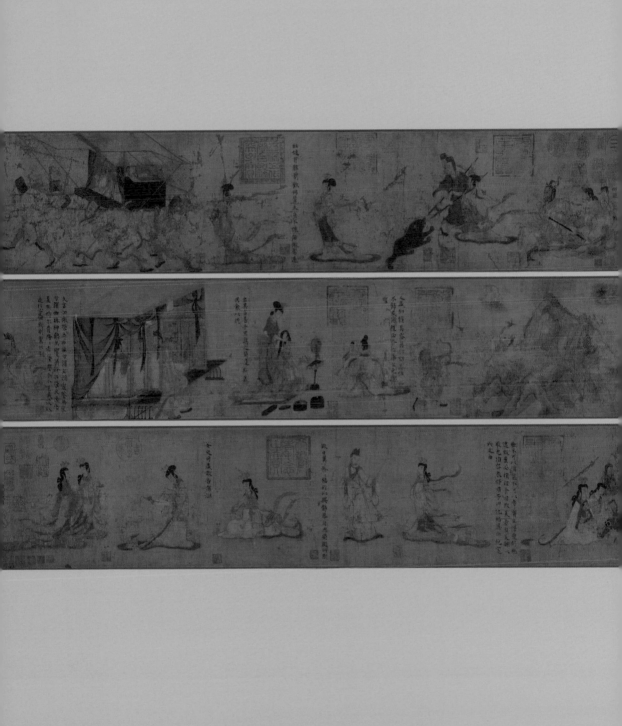

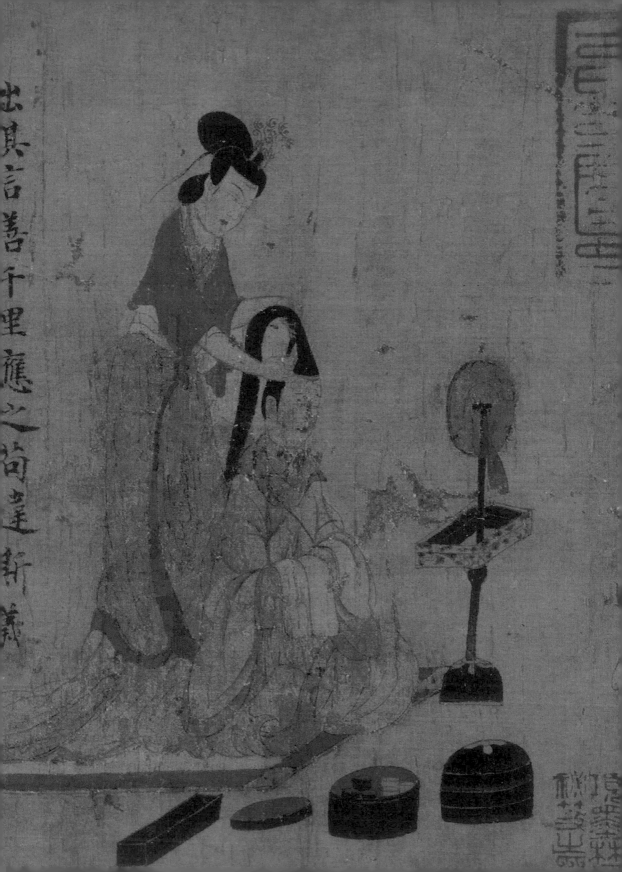

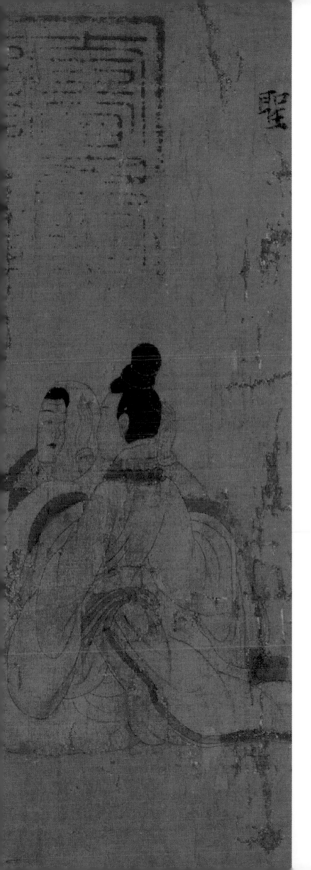

左邊，是兩位一千六百年前的美女：一個在描眉，一個在（讓丫鬟）梳頭。

這閨房中的日常一幕，收錄在名作《女史箴圖》中。

千年後，這幅畫被評為：

影響人類的100件藝術品之一。

化個妝就被載入了史冊，想必畫中兩位「古代美妝部落客」（泉下有知的話）也會覺得這是一件很神奇的事情吧？

這件絕世之作的作者，就是有「畫聖」之稱的大師⋯⋯

顧愷之

注：顧愷之，字長康，小名虎頭，是我的祖先⋯⋯證據？誰要是能拿到顧愷之的DNA，我倒是很有興趣去驗一驗。《顧爺藝術講堂》寫這麼久了，難得碰到個姓顧的，過了這村沒這店，我不管，反正顧虎頭就是我祖先！

在中國繪畫史上，顧愷之並不是唯一一個被稱為「畫聖」的人。「畫聖」這個稱號其實就跟「拳王金腰帶」一樣，是可以迭代的。

由於中國繪畫的材質不易保存，歷朝歷代的「畫聖」大多只存在於文獻記載中，幾乎沒有留下任何真跡，直到一千多年前的某一天……

北宋大鑒藏家米芾向他的老闆報告了一個天大的好消息：

米芾的老闆，就是號稱**「史上最牛藝術家皇帝」**的

如獲至寶的徽宗很快給這卷畫來了個**「實名認證」**，他讓人編纂了一本**「史上最牛藝術品收藏目錄」**——《宣和畫譜》。在這本畫譜中，《女史箴圖》的作者欄填的就是顧愷之。

（至於證據……誰敢質疑皇帝呢？）

現在依舊可以清楚地在畫上看見代表宋徽宗「宣和」年號的那個印章。如今《女史箴圖》上已經布滿了各種印章，這些古代印章就相當於古人的**「實名按讚」**。

然而，《宣和畫譜》成書沒多少年，北宋就完蛋了。

「畫聖真跡」也是幾經轉手，最後到了乾隆皇帝的手裡。乾隆爺更是毫不吝嗇地**狂按三十七個「讚」**，基本上把整卷畫的空白處填滿了。

注：乾隆爺敲章按讚還不過癮，這位東北大叔實在太喜歡這幅畫了，還寫了點評論。題的也不是什麼很有文采的玩意，大概意思就是「這畫真的是顧愷之畫的」。題完字，還順手畫了朵蘭花（玩完又蓋了個章）。為什麼要畫蘭花？據他自己轉發再評論寫道：因為只有蘭花才能抒發朕此刻激動的心情！

再後來，這卷畫被劫走，現在收藏於大英博物館。

不過，故宮還留有一版宋朝時候的「備份」（臨摹本）。和大英博物館的「原版」對照，會發現「備份」比「原版」還要長（多了幾個畫面）。也不知「原版」是在誰的手上弄丟了一段。總之，為了追求內容充實豐富，我在這裡將兩個版本的《女史箴圖》混起來一起討論。

大英版

始之化王

故宮版

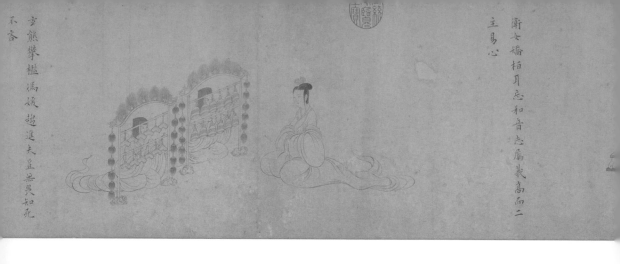

這卷畫究竟畫了些什麼內容？簡單來説，這是一支「古代MV」。

現代人用影片詮釋歌詞，古代人用繪畫詮釋文字。這卷畫詮釋的是一篇名為《女史箴》的文章。

「箴」，是告誡的意思。《女史箴》就是一篇告誡婦女如何才能德行兼備的文章，説白了就是篇「女德行為規範」。請不要為「女德」二字抓狂……因為接下來還有更讓你抓狂的：《女史箴》所告誡的，是宮廷中的妃子，也就是説**你還不配抓狂**。

注：各位女王，我錯了。

文章開頭的一大段文字，先大致介紹了一下**什麼是女德**（婦德），強調自古以來就是「男尊女卑」，婦人要守婦道什麼的……屬於「總分總」結構的開頭。

醜貨家中寶，美女死得早。預備起……

48

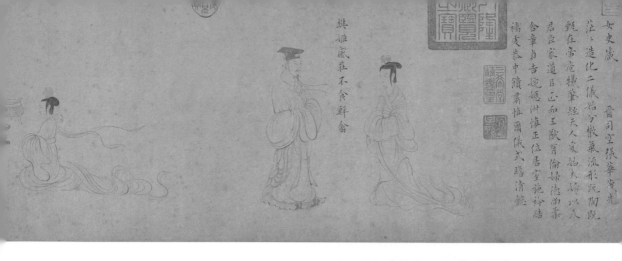

茫茫造化，二儀既分；散氣流形，既陶既甄；在帝庖羲，肇經天人；爰始夫婦，以及君臣；家道以正，王猷有倫。

婦德尚柔，含章貞吉；婉嬺淑慎，正位居室；施衿結褵，虔恭中饋；肅慎爾儀，式瞻清懿。

　　整個作品採用了**「圖文搭配」**的排列方式：一段文字配一幅畫。

　　古代知識分子最喜歡引經據典，特別是這類「道德宣傳文章」，上來會先細數一遍歷朝歷代的**女德KOL**（關鍵意見領袖）的事蹟，然後話鋒一轉，談談你該如何學習她們⋯⋯

　　第一位出場的KOL是楚莊王的妻子樊姬。

　　她為了抗議老公的玩物喪志，連續三年不吃他狩獵的鮮肉。注意，不是不吃肉，只是不吃老公獵來的野味。畢竟王后的健康也不是鬧著玩的。

　　然後講的是齊桓公的老婆衛姬，為了勸老公上進，拒絕聽靡靡之音的故事。

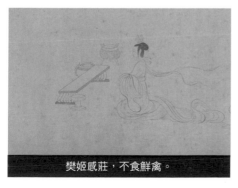

樊姬感莊，不食鮮禽。

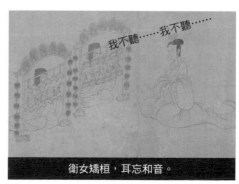

衛女矯桓，耳忘和音。

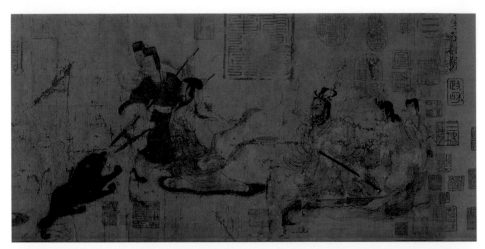

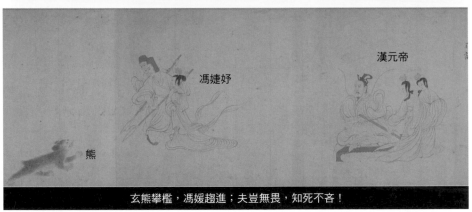

漢元帝

馮婕妤

熊

玄熊攀檻，馮媛趨進；夫豈無畏，知死不吝！

　　如果你覺得前面兩個女人很**「傲嬌」**，那接下來這位馮婕妤就要**彪悍**許多（這也是原作的開頭）：漢元帝和嬪妃們正在看鬥獸表演，一頭熊突然跑出來；在所有後妃嚇得落荒而逃時，馮婕妤站了出來，一個箭步擋在黑熊與漢元帝中間。

注：婕妤是嬪妃等級稱號，從皇后開始往下排第三，算很高了，在它後面還有十二個等級。

　　可見，要做古代帝王的妻子還真是不容易。要有不吃鮮肉的決心，還要具備直面野獸的勇氣。看她那無所畏懼的神態，活像個隨時準備英勇就義的死士。

　　繼續往下，這部分像極了現代夫妻鬧彆扭的場景：漢成帝帶老婆班婕妤出去玩，也不知怎麼了，她就是不肯上轎子。

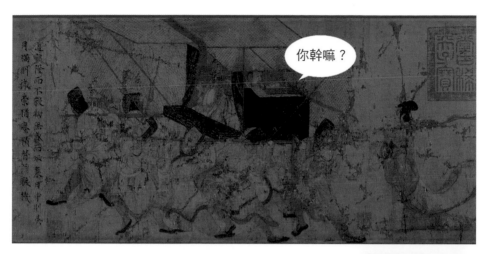

顧畫聖將那種中年男人的無奈刻畫得入木三分，漢成帝那表情彷彿在對班婕妤說：**「我真的不知道那條短信是誰發的！」**不過這畢竟不是狗血宮廷倫理劇，劇情也沒那麼「市井」。

班婕妤不上轎，是為了提醒老公要注意自己的行為舉止。

她說：「自古以來，出行有妃子伴遊的大王就那麼幾個——夏桀、商紂、周幽王……個個都是亡國的昏君，你不會也想像他們那樣吧？」

請注意漢成帝旁邊那位的表情，真想知道她此刻的心情。

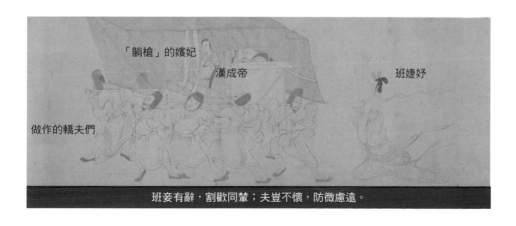

「躺槍」的嬪妃　　　漢成帝　　　　　班婕妤

做作的轎夫們

班妾有辭，割歡同輦；夫豈不懷，防微慮遠。

以上四段講了歷史上四位賢妃的故事。文章寫到這裡，「擺事實」的部分就結束了，要開始「講道理」了。

這時候，就會遇到一個創作上的難題：

前面四位古代賢妃的光輝事蹟都有具體人物和事件，創作圖像相對簡單。

但講道理的部分要如何配圖？我們先來看看接下來的一段文字：

道罔隆而不殺，物無盛而不衰。日中則昃，月滿則微。崇猶塵積，替若駭機。

直接翻譯：世間萬物皆難逃盛極而衰的規律，太陽到了中午就開始西斜，月亮圓滿了就會開始變黑暗。唯有婦德才是世間永恆。如果不守婦德，下場定會十分淒慘……

這段「雞湯」要怎麼畫？顧畫聖的辦法是——**挑關鍵字畫。**

於是我們在畫中找到了對應文字的**「日」**和**「月」**；

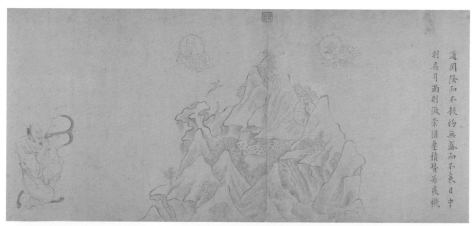

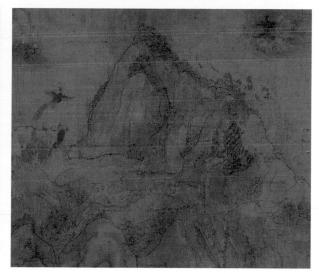

日、月下面的「彎弓射大山的大漢」又想表達什麼？

文中「崇猶塵積」的字面意思是：**名和利看起來猶如一座大山，但其實不過是一堆土。**

而「替若駭機」中的「駭機」，指的是突然觸發的**弩機**。

就這樣，顧畫聖用「斷章取義」的方法呈現出了一幕

看似莫名其妙但又好像別有深意的場景。

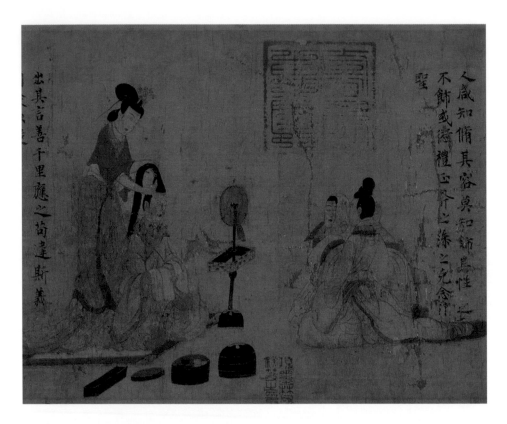

接下來，就要進入整卷畫的重頭戲了：

兩位梳妝打扮的名媛。

照例先來看看原文說的是什麼：

人咸知修其容，而莫知飾其性。性之不飾，或愆禮正。斧之藻之，克念作聖。

直接翻譯成白話，就是：人哪，都知道要打扮自己的外表，卻不知道修飾自己的品性。端正自己的品性，克服雜念，才能逐漸趨於完美。

讀完這段話，再回過頭去看看這幅畫。顧畫聖這次又挑了哪幾個字來畫？

兩位正在化妝的「姐姐」那優雅、靜謐的神態，讓人立刻感受到：對於化妝這件事，她們是認真的──也就是文中的「人咸知修其容」（人人都知道要打扮自己）。然而，整句話的核心思想「修飾內在」那部分去哪兒了？

如果說前一幅「彎弓射大山」是斷章取義，那這幅畫簡直就是在和文章內容**公然唱反調**。難道，是顧畫聖的閱讀理解能力出了問題？

其實這幅畫並不只是我們看到的那麼簡單。

一件偉大的藝術品，通常會藏著一些肉眼看不見的東西，這種東西就叫作**內涵**。內涵恰恰是中國古代繪畫最迷人的地方，但又不是誰都能感受到的。它有一定的門檻：感受它不光要具備一定的文化涵養，還得熟悉當時的社會風氣。可以說，內涵是屬於古代文人的**「小祕密」**。

不過，好在每件藝術作品都會給我們留那麼幾個**「突破口」**用來**「穿越時空」**。

而這幅畫的突破口是：**鏡子**。

原文從頭到尾都**沒有提到過鏡子**，兩個主要人物面前卻都有一面，而且還在畫面的中心位置。這顯然不符合顧畫聖「挑幾個字來畫」的創作思路，因此在畫中就顯得比較突兀。

如果瞭解當時的文化，就會發現：在古代知識分子的眼裡，鏡子從來都不只是鏡子。在中國傳統文化中，無論是詩歌還是繪畫，只要出現鏡子，向來都象徵著某些東西——在（顧愷之所在的）魏晉時期，鏡子象徵著：**女性的私密空間。**

後來形成了一種「流行曲風」叫宮體詩。有一本宮體詩的「金曲合集」——《玉台新詠》，收錄了許多首以鏡子為主題的詩，描繪的幾乎都是「那些年令我們害臊的事」。隨便挑一首：

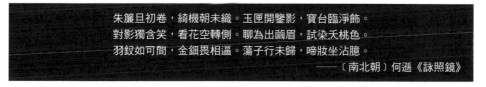

朱簾且初卷，綺機朝未織。玉匣開鑒影，寶台臨淨飾。
對影獨含笑，看花空轉側。聊為出繭眉，試染夭桃色。
羽釵如可間，金鈿畏相逼。蕩子行未歸，啼妝坐沾臆。
——〔南北朝〕何遜《詠照鏡》

具體內容就不翻譯了，總之就是以鏡子為核心的對女子閨房的一通幻想。這就好像在一首流行歌曲裡聽到「口紅」、「高跟鞋」、「黑色絲襪」之類的歌詞。這些物件本身沒什麼，但放在一起就會讓人聯想到一個美麗的女人。

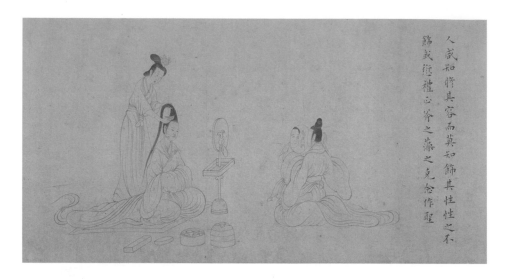

而鏡子就是當時的黑絲襪、高跟鞋，提到就能讓直男流口水。只因它是（男人的想像中）女子閨房的核心物件——無論什麼時代，**女孩子的閨房永遠都是男人幻想的源泉。**

但這依舊沒有回答前面「公然唱反調」的問題，甚至好像越描越黑了。

還記得《女史箴》是一篇什麼文章嗎？

女德文章！

女德文章的配圖卻畫著讓人害臊的鏡子，這樣合適嗎？

這……這……這……簡直就是在生理衛教課上放「成人動作片」啊！

我們暫且把這個問題放一邊（後面會回答的），先把整幅圖看完。接下來還有更勁爆的畫面。

這是一段**「床戲」**。先別看原文，這幅畫給你的第一印象是什麼？換個問法：你覺得他倆在幹嘛？究竟是上床還是下床？

注意男人的鞋子：一隻脫了，一隻趿拉著。女子胳膊搭在床架上，顯得很隨意。現在再來看看原文：

> 出其言善，千里應之，苟違斯義，同衾以疑。

大意是：如果一個人說話充滿善意，在千里之外也能找到知己；但如果講話很惡毒，即使睡在同一張床上也會被嫌棄。也就是說，畫中的女子大概說了**「苛扣零用錢」**之類狠毒的話，男人一氣之下穿鞋準備離開。

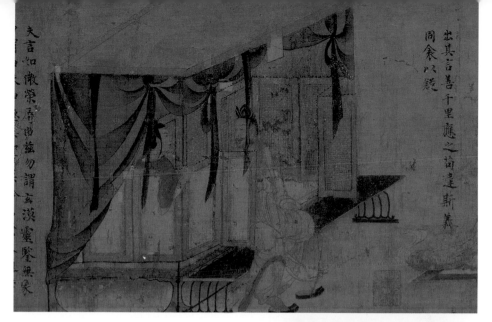

瞬間覺得自己好膚淺，多麼正直的一段告誡，我卻將注意力放在床上。不過要怪就怪顧畫聖……這句話十六個字，居然只有「同衾」兩個字能吸引他的注意（衾，就是被子的意思。斷章取義真是害人哪）。

再接下來是一組看似和睦的全家福：

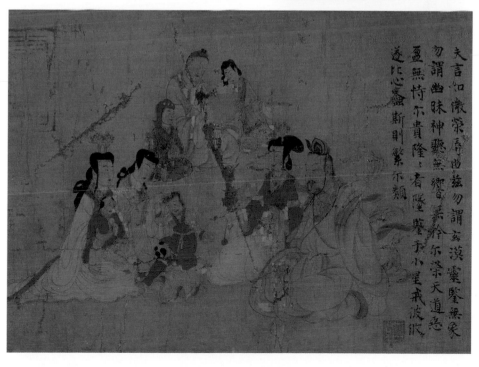

說的是：沒事別瞎嚼舌頭，你今天的富貴全是你夫君給的，來得快，去得會更快。不要因為嫉妒而玩陰謀詭計。**如果不讓情人們接近你丈夫，子孫如何興旺？**

最後一句話是不是把你嚇到了？不要驚慌，這種小事情，在古代很正常。

不過話說回來，那時候對「家和萬事興」的理解和現在完全不是一個境界。女人不光得愛夫君、善待子女、孝敬公婆……還得對老公的情人們也好，甚至還要疼愛老公和別的女人生的孩子，否則家族如何興旺？

可見當時一切都是以**「家族」**為第一位的。

下一個場景，畫著一個不知道在想什麼的男人，他正在向身後的美女擺手，彷彿在對她說：**「離我遠點。」**

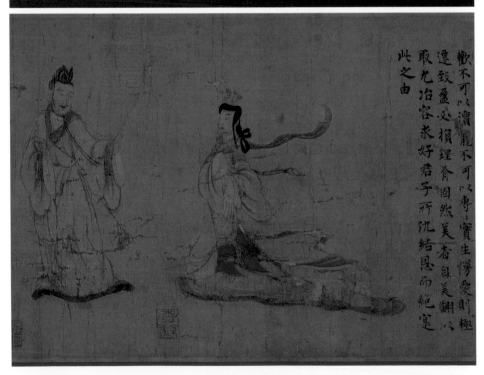

原文是說：男人是不會喜歡那些只追求容貌的女人的。以容貌博取男人的歡心，最後的結果往往是隨著容顏衰老而失去恩寵。

那要如何永遠被寵呢？請參考前文**「化妝的姐姐」**那段。

看文章記得要結合上下文。這段文字結合上下文看就是：只是長得好看是沒有用的**（但你有種長得難看試試）**，再好看的女人也有變成黃臉婆的那天，接下來的日子就要拚內涵了。如何表現你有內涵？請參考上一頁的內容——學會接受老公身邊的年輕女人。

突然發覺這篇文章不是在**教你如何做女人**，而是在**教你如何培養渣男。**

終於到了對整篇文章的總結了：

> 故曰：翼翼矜矜，福所以興。靖恭自思，榮顯所期。女史司箴，敢告庶姬。

「謹慎謙虛的品德，是美滿生活的根本所在。以上，是女史官的箴言，請眾嬪妃互相轉告。」

這個收尾，有種電影蒙太奇的感覺。原來剛才的一切，都是一位女史官（奮筆疾書的那個）對另兩位嬪妃口述的。

看到這裡才明白，原來畫中人物正在用引經據典的方式來敘述引經據典中的引經據典。

呼！這一環套一環的，彷彿一部東晉版的《全面啟動》。

注：班婕妤跟漢成帝講了一個「夏商周末主」的故事，女史官跟嬪妃講了一個班婕妤的故事，我跟你講了一個女史官講故事的故事。

回過頭來看顧愷之筆下的美女，她們都有一個共同點——**裙子裡好像都藏著一台電風扇**，給人一種隨時會原地起飛的感覺。

單看這些美女，誰會想到這是一卷「女德教材」呢？

換句話說，如果不看文字，或者乾脆不識古漢語，這卷畫簡直就是一幅**古代美女圖卷**（老外向來就是這麼以為的）。這就又回到了之前還沒解答的那個問題：**在女德教材裡畫美女，這樣做真的合適嗎？**

我想用歷史上真實發生過的故事，來回答這個問題。

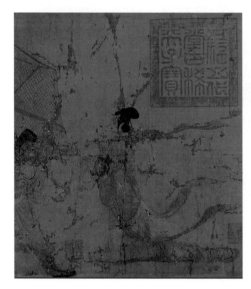

《後漢書》記載了這麼一個關於東漢開國皇帝的故事：光武帝劉秀的寶座周圍有一圈屏風，屏風上畫著許多位史上著名的貞節列女。

注：「貞節列女」其實是古代一種比較常見的屏風題材。「節」是儒家四大優良品德之一，除此之外還有「忠」、「孝」、「義」。這些優良品德題材經常出現在古代屏風上。

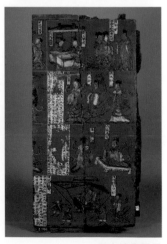

不知是畫家缺心眼還是故意為之——屏風上的貞節列女和各種婕妤都被畫成了美女。搞得劉秀上朝的時候總是開小差，偷看屏風上的美女。

列女漆畫屏風
北魏 山西大同司馬金龍墓

劉秀手下有個耿直的大臣，名叫宋弘。

一次上朝時，宋弘注意到了老闆色眯眯的眼神，於是在朝堂上當眾大喊：

「第一次見到有人用色狼的眼神打量女德標兵。」

木見好德如好色者。——〔南朝宋〕范曄撰《後漢書》

光武帝被搞得很尷尬，但又不能當場發作；只因儒家思想規定：男人不能被美色誘惑，大王級別的男人更應如此。不過，

拒絕女色，是規矩；喜歡漂亮女人，是天性。

在光武帝這個故事之後，又過了大概三百年，畫聖顧愷之出生了。也許他聽過這個故事，也許沒有。顧畫聖也有自己的主子要侍奉，要討好。在領導面前，究竟是做一個像宋弘那樣的**愣頭青**，還是做一個**「懂事」的畫師？**

顧愷之思考了良久（也可能沒多久），最終還是給主子獻上了一幅冠冕堂皇的女德教材圖卷，並且投主子所好地在裡面畫滿了美女。

這好像就可以解釋，為什麼在前面那兩個「化妝的姐姐」身上絲毫看不到「修飾內在」的意思。**因為顧愷之在規矩和人性之間，選擇了後者。**

無論最初創作這幅作品是出於何種目的，顧愷之都完成了一件跨越千年的藝術傑作。畫中兩位對著鏡子梳妝打扮的「姐姐」，在千年之後也成了世界公認的

中國古代女性的形象代言人。

我想，不光畫中的女子，顧愷之本人應該也沒有料到會有這天吧？

4

晉 顧愷之

洛神賦圖

磨人的小妖精

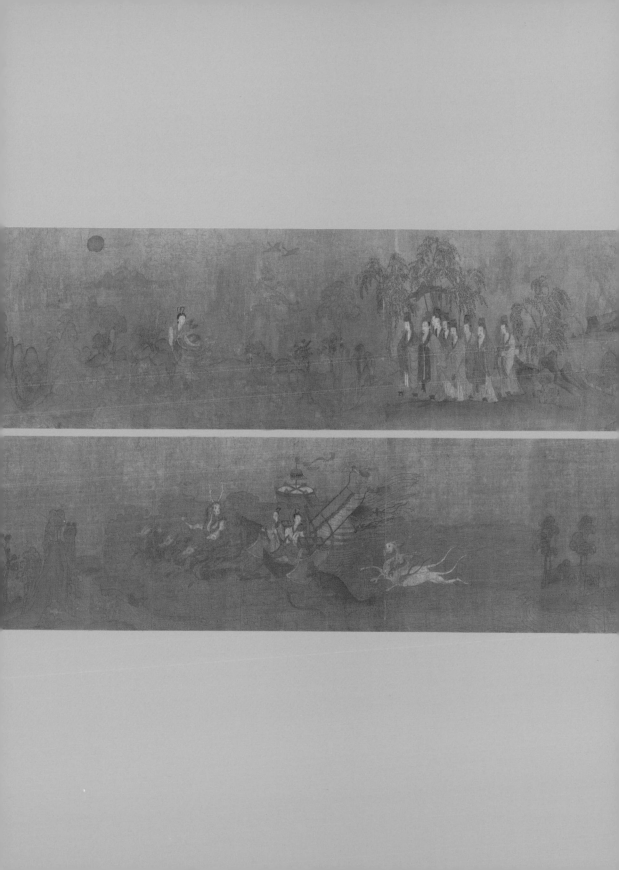

這是一個

王子愛上妖精，後來反悔，

再後來又反悔當初的反悔的**故事**。

還是照例從一幅畫開始講。

這天，**畫聖顧愷之**接到一個新「案子」──把當時的一篇「爆款文章」畫成一幅畫。這篇文章叫作：

《洛神賦》。

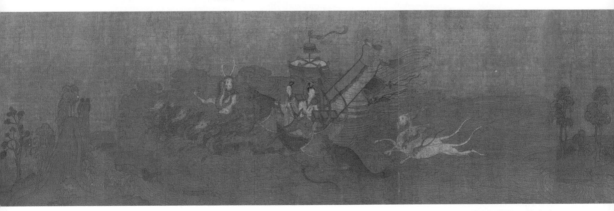

洛神賦圖　故宮本

雖然都是給文章配圖，但這次的文章卻和前一章的《女史箴》不大一樣。《洛神賦》不是一篇「雞湯文」，裡面沒有引經據典也沒有高談闊論。

這是一個不折不扣的愛情故事。

既然是愛情故事，那自然少不了那些愛的形容詞：「心如刀割」、「愛似海深」⋯⋯這些要怎麼畫出來？

除此之外，既然是故事，那必然有連貫性。因此，顧畫聖這次要挑戰的，可能是人類歷史上的第一部**連環畫作品**——可謂是一次開天闢地的嘗試。

先大致瞭解一下文章的創作背景。

故事要從三國時期開始說起：曹操在官渡之戰幹掉袁紹後，搜刮袁家家產時找到「一件寶貝」——袁紹的美女媳婦。

可曹操當時忙於統一全國的霸業，無暇顧及兒女私情——那放了她不就完了嗎？不行！遇見美女怎能輕易放過？曹丞相看甄氏長得實在好看，就想用她優化一下子孫後代的基因——於是將她賞賜給了自己的兒子曹丕。

據說曹丕當時也忙，連年隨父征戰四方，就把甄氏留在了大後方——和自己的弟弟**曹植**做伴。

注：古代人把美女當成寶物，是可以做為「禮物」送來送去的。三國時期最有名的「美女伴手禮」就是被譽為「四大美女」之一的貂蟬。說起來確實是在物化女性，但你怎麼跟古代人說理？

嫂子和小叔朝夕相處，日久……也不知有沒有生情。曹大哥大概也覺得弟弟和老婆之間的關係有點曖昧。即使甄氏美豔絕倫，曹丕也一直不怎麼待見她。最後，甄氏鬱鬱而終。

甄氏死後，黃初三年（西元222年），弟弟曹植被哥哥曹丕召入京城。哥哥將亡妻甄氏生前最喜歡的金縷玉帶枕賜予曹植……把老婆的遺物送給自己的弟弟，怎麼看都是個不倫不類的舉動。曹植卻如獲至寶，抱枕而歸（這綠帽戴得也太明顯了）。

曹植回家路上，夜宿船中，恍惚間見到甄氏凌波踏浪而來。驚醒過來，才知是南柯一夢。無限唏噓之後，提筆寫下這篇流傳千古的《洛神賦》。

好了，請記住這個故事背景。帶著「先入為主」的背景來讀這篇文章、來欣賞顧愷之的畫，保證你會經歷一段奇妙的旅程。

注：現存的《洛神賦圖》有好幾個版本，都有破損或缺失。為了儘量完整地敘述整個故事，我會在「故宮本」和「遼寧博物館本」之間跳來跳去地講。

「黃初三年，我去京城朝覲（哥哥）。（帶著嫂子的遺物）回家時，渡過洛水。聽古人說洛水裡有神明，名字叫宓妃。想起宋玉對楚王所說的『神女之事』，便作了這篇賦。」

注：顯然曹植也難逃古代知識分子的俗套——上來就引經據典地顯示自己的才學。文中提到的宋玉是戰國時期的詩人、辭賦家，他寫過一篇名為《神女賦》的文章，大致內容是：有一天晚上宋玉做了個春夢，夢中見到一個女神，醒來以後把整個夢境描述給楚王聽，聽得楚王春心蕩漾。

賦文正式開始：我從京都洛陽向東回自己的封地鄄城，途經通谷，登上景山。日已西下，車困馬乏，於是就在岸邊卸車休整。

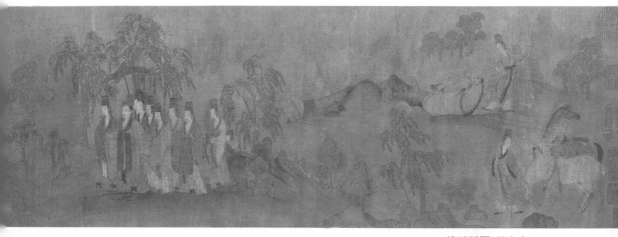

洛神賦圖 故宮本

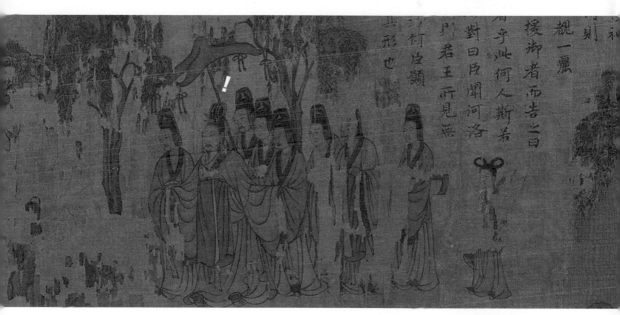

洛神賦圖 遼博本

　　趁隨從餵馬的工夫，我自己跑到樹林裡散步，順便眺望一下洛水。

　　這時不知怎麼的，忽然精神恍惚、思緒飄散。一抬頭，發現一個絕妙佳人立於山岩之旁！

我一把抓住身邊的隨從，問：

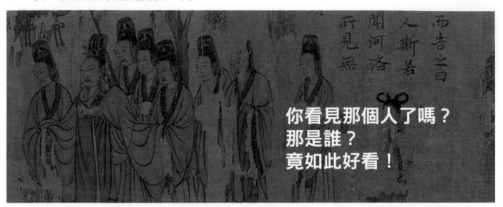

你看見那個人了嗎？
那是誰？
竟如此好看！

但隨從們似乎都看不見她（注意畫中人的視角）：

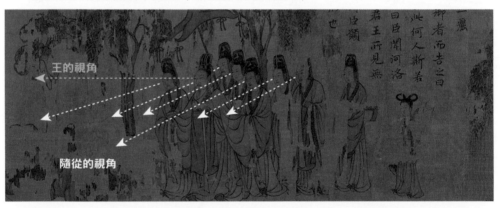

這時候，有一個（腦子特別快的）隨從接話道：

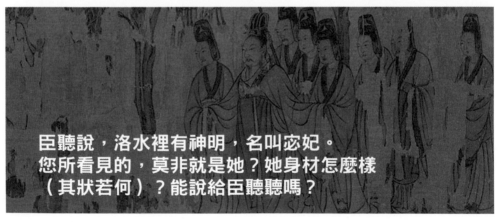

臣聽說，洛水裡有神明，名叫宓妃。
您所看見的，莫非就是她？她身材怎麼樣
（其狀若何）？能說給臣聽聽嗎？

普通人被這麼一問，可能會語塞，最多也就來一句：好看！真好看！

但曹植是中國歷史上有名的大才子，自然不能那麼俗氣。於是，他說了一句流芳百世的金句：

翩若驚鴻，
婉若遊龍。

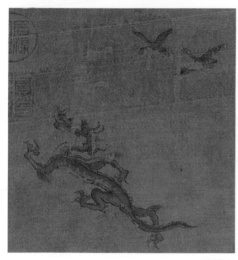
遼博本

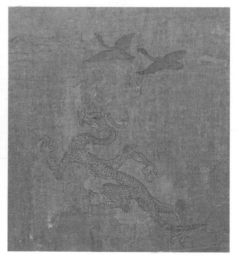
故宮本

「她翩翩然的樣子，彷彿受驚起飛的鴻雁；她婉約的樣子，又好像遊動的蛟龍。」

這可能是第一次有人用文字來描寫女神的身材。洛神之所以「驚」，說明她不習慣被凡人看到，於是像條遊龍般地扭了起來⋯⋯從畫中的鴻雁和蛟龍可以看出：面對這些「該死的形容詞」，顧畫聖是盡力了。

你以為這八個字就完了？那你真小看曹才子的形容詞功力了。

緊接著，他又堆了二百多個字，全都是用來形容洛神的（這下顧畫聖直接放棄了）：

榮曜秋菊，華茂春松。髣髴兮若輕雲之蔽月，飄颻兮若流風之回雪。遠而望之，皎若太陽升朝霞；迫而察之，灼若芙蕖出淥波。襛纖得衷，修短合度。肩若削成，腰如約素。延頸秀項，皓質呈露。芳澤無加，鉛華弗御。雲髻峨峨，修眉聯娟。丹脣外朗，皓齒內鮮，明眸善睞，靨輔承權。瑰姿豔逸，儀靜體閑。柔情綽態，媚於語言。奇服曠世，骨像應圖。披羅衣之璀璨兮，珥瑤碧之華琚。戴金翠之首飾，綴明珠以耀軀。踐遠遊之文履，曳霧綃之輕裾。微幽蘭之芳藹兮，步踟躕於山隅。

總結起來就是：**實在太好看了！**

女主角就此正式登場：

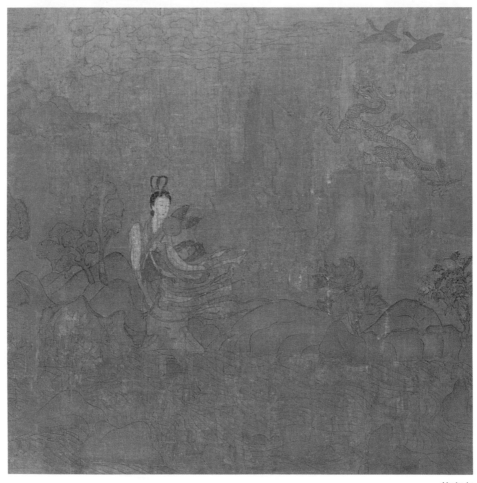

故宮本

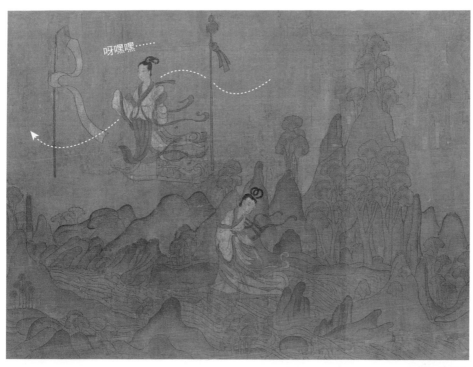

呀嘿嘿……

故宮本

　　發現有人能看見自己，洛神便開始了她的**「才藝展示」**。她在彩旄和桂旗中穿梭，矯捷的身姿如同威斯敏斯特全犬種大賽中的冠軍。「她時而在河灘上伸出纖纖玉手，採擷水流邊的靈芝。」

　　且行且戲，整體呈現出一種輕飄飄的**「人來瘋」**狀態。神仙嘛，飛來飛去實屬正常。此刻的曹植，被洛神婀娜的身姿打動，**徹底墜入愛河**──「我鍾情於她的美，心中搖曳不安，卻沒有合適的媒人去幫我說情（畢竟隨從都看不見她），只能借助微波來同她對話。」

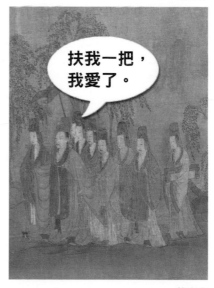

扶我一把，我愛了。

故宮本

注：最後一句的原文是「托微波而通辭」，這裡的「微波」不是指微波爐的微波，而是「微微水波」的意思。「微波通辭」的具體操作方法可能是：把手伸進水裡，有節奏地製造水波，向洛神傳輸摩斯密碼之類的暗號。

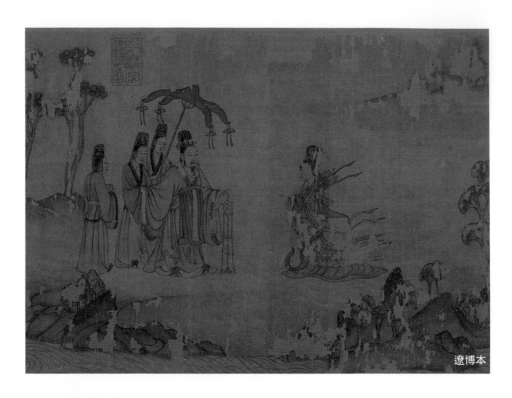

遼博本

　　我怕她感受不到我的愛意，於是解下腰間玉佩相贈（你懂的，我們古人出門時戴的玉佩，基本上都是這個用處）。

　　沒想到佳人懂我，她懂我！她舉著瓊玉，接納了我的愛，並指著洛水深處，和我相約……水底……嗯？

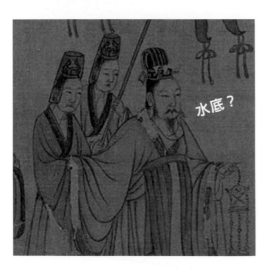

水底？

　　請注意，這一幕是整幅作品最重要之處，也是整個故事的轉捩點。因為在這裡，**曹植變心了**。

　　不知是洛神選的約會地點（水底）一下子讓他清醒了，還是他終於想起自己不會游泳。

總之，他後悔了。

曹植接著寫道：天地良心，我當時是真心愛她，但不知怎麼的，同時又害怕起來——這女神，不會是在欺騙我的感情吧？這時我想起了前人鄭交甫遭遇神女背棄諾言的事件（故事不重要，就是為了展示一下自己的博學），想到這裡心中不自覺地猶豫、惆悵、遲疑起來。我收起了油膩的表情，定了定神，彬彬有禮地對她説：

面對這突如其來的騷操作，洛神也有些猝不及防。「手中的玉佩還沒焐熱，怎麼就不喜歡我了呢？」她看起來有些心神不寧，不由自主地徘徊，神光時隱時現。

逡巡一陣之後，她無奈地發出一聲長吟。那聲音哀婉淒厲，竟喚來了各路神明。

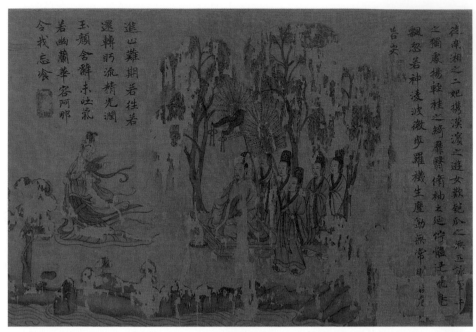

接下來，曹才子又堆了好幾百字的形容詞：

> 爾乃眾靈雜遝，命儔嘯侶，或戲清流，或翔神渚，或采明珠，或拾翠羽。從南湘之二妃，攜漢濱之遊女。歎匏瓜之無匹兮，詠牽牛之獨處。揚輕袿之猗靡兮，翳脩袖以延佇。體迅飛鳧，飄忽若神，凌波微步，羅襪生塵。動無常則，若危若安。進止難期，若往若還。轉眄流精，光潤玉顏。含辭未吐，氣若幽蘭。華容婀娜，令我忘餐。

總結起來就是：**洛神傷心的樣子，也太好看了！**

「好看到令我茶不思飯不想！好看到讓我⋯⋯」

可惜，此刻後悔為時已晚。
洛神已經做好了離開的準備。

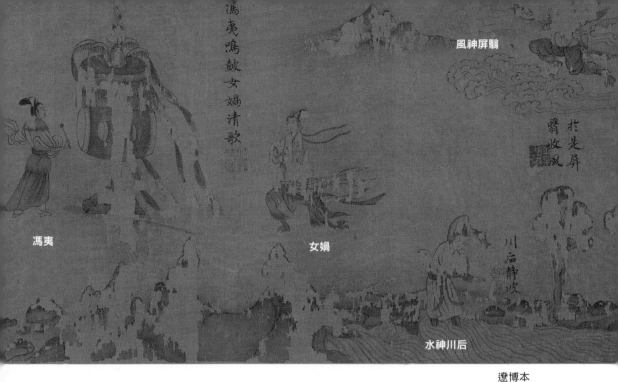

馮夷鳴鼓女媧清歌

風神屏翳

於是屏翳收風

川后靜波

馮夷

女媧

水神川后

這時，各路神仙均已到齊：風神屏翳收斂了晚風，水神川后止息了波濤，馮夷擊響了神鼓，女媧發出清冷的歌聲，他們在為洛神籌畫一次**「最華麗的退場」**。

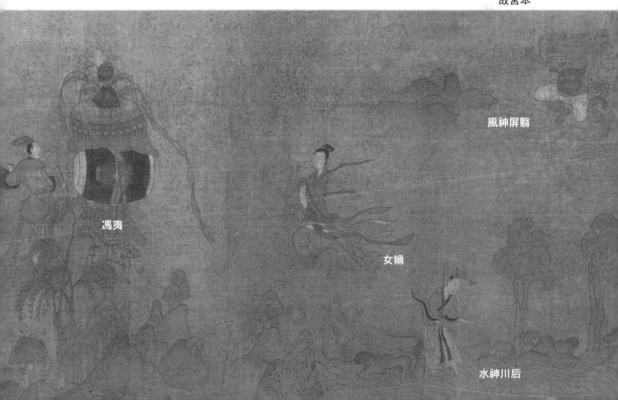

風神屏翳

馮夷

女媧

水神川后

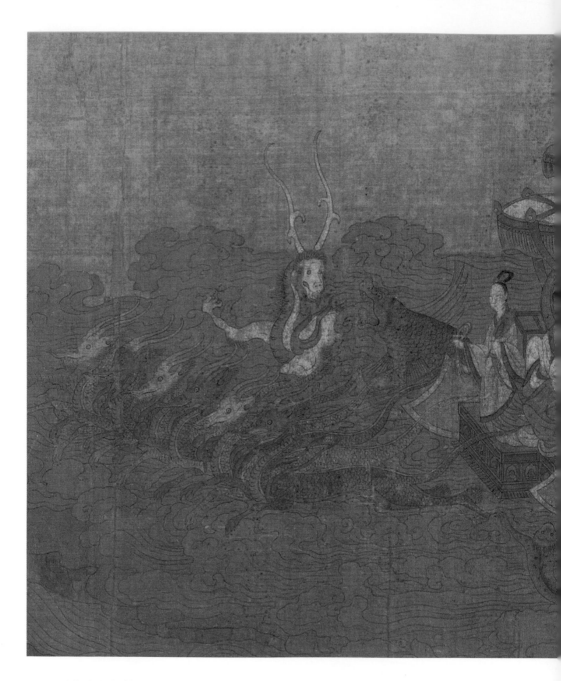

飛騰的文魚警衛護著六匹龍力的水陸空三用跑車，鯨鯢在車駕兩旁騰躍，
水禽在車子周圍游翔護衛，隨著一陣叮噹響，**「超跑」啟動了。**

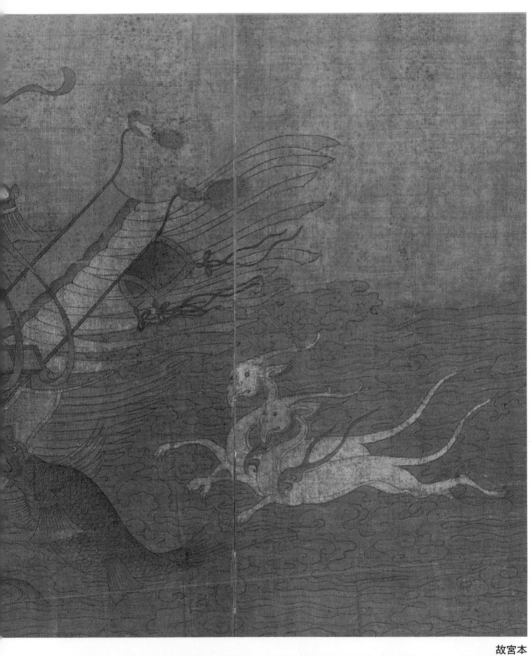

故宮本

騰文魚以警乘，鳴玉鸞以偕逝。六龍儼其齊首，
載雲車之容裔，鯨鯢踊而夾轂，水禽翔而為衛。

洛神坐在車上，轉過白皙的脖頸，微啟朱唇……

第一次，也是最後一次說出了她的內心獨白：

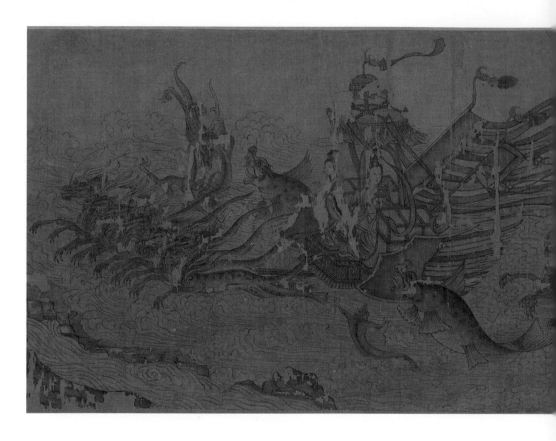

永別了，
愛人。

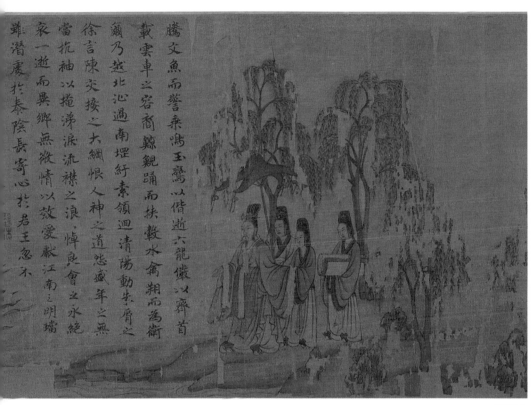

雖潛處於太陰長寄心於君忌不　哀一逝而異鄉無微情以效愛獻江南之明璫　當抗袖以掩涕兮涙流襟之浪悼良會之永絕　徐吾告陳交接之大綱恨人神之道悲盛年之無　顏乃越北沁過南埋紆素領迴清陽動失屑之　載雲車之容裔鯨鯢踊而扶數水禽翔而為衛　騰文魚而警乘鳴玉鸞以偕逝六龍儼以齊首

遼博本

「只恨人神有別，雖彼此處於盛年而無法在一起。」

說到這裡，她舉起袖子掩面哭泣，淚水沾濕了衣裳。

「如今一別，從此身處異地，再也不會有見面的機會。雖不曾有機會愛你，但我心中會時時掛念你的。」

洛神也真是個情種。

不過……類似的話語，當年的甄氏是否也對曹植說過？

79

　　洛神說畢，忽然消失得無影無蹤。

　　我站在原地，為稍縱即逝的愛情深感惆悵。

　　我想再見她一面，告訴她我後悔了，便不顧一切地行舟逆流而上。路上回想著初會時的情景，想著她的容貌。

　　回首顧盼，滿心希望她能再次出現，但悠長的洛水中哪裡還有她的蹤影，只留下思戀之情綿綿不斷，越來越深。

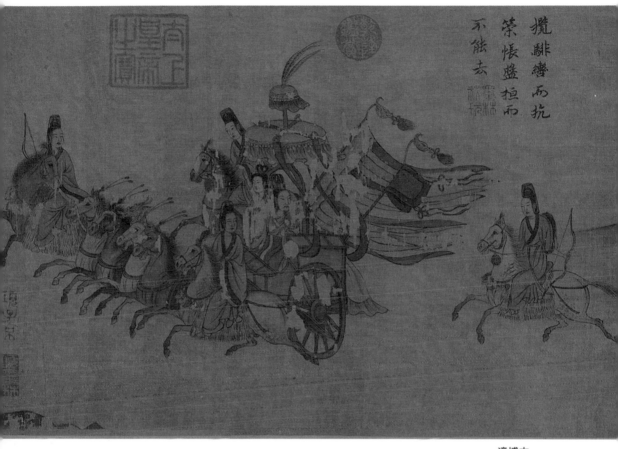

覽騑轡而抗

策悵盤桓而

不能去

遼博本

行至天明，依舊沒有她的蹤跡。

不得已命隨從備馬上岸，踏上回家的行程。

　　這次奇妙的旅程就此畫上了句號。我手執馬韁，舉鞭欲策之時，卻又悵然

若失，徘徊依戀，久久無法離去。

故事至此，塵埃落定。留下讀者站在原地，一頭問號……

曹植究竟是怎麼回事？眼看著唾手可得的愛情，為何突然改變主意呢？

其實，顧愷之已經在他的畫中，含蓄地解答了這個問題。

注意最重要的那一幕：

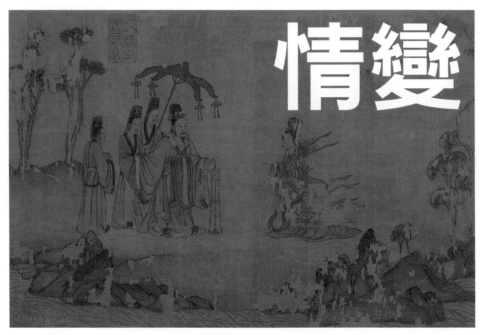

遼博本

這一幕的與眾不同之處在於：**曹植與洛神的站位**。

整卷畫所有的「對手戲」都是曹植在右，洛神在左；唯獨在「情變」這一幕，兩人的位置互換了（見遼博本）。

故宮本

故宮本

畫卷中人物的位置其實很有講究：
因為卷軸畫的觀看方式，是從右往左逐步展開。

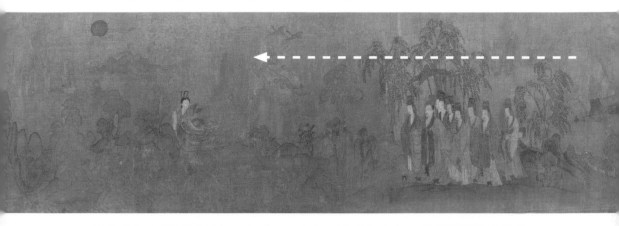

因此畫面右邊的那個人，會「不由自主」地成為主角，帶領觀眾順著他的視線去尋找下一幕場景。而調換二人位置，就說明在這一幕裡：洛神**「反客為主」**了。

再看洛神所在之處——**她站在陸地上。**

在此之前，她不是飄在天上，就是泡在水裡。這次「登陸」意義非凡，這是她第一次主動進入人類的領地。

各種跡象表明：這一幕，**洛神才是勇敢追逐愛情的那個。**

或許，這就是曹植忽然變心的真正原因吧？

古代男人，對女神、女妖、女鬼向來毫無抵抗力。因為她們不僅美豔動人，還多情主動。就因為她們不是人，所以完全不必顧及什麼婦德行為準則，**「敢愛敢恨」**正是這些神鬼妖精的標籤。她們全方位、多角度地滿足了古代男人（和女人）的意淫，因此人神戀、人妖戀、人獸戀的故事總是出道即風靡。

然而，這些**「跨物種」**的戀愛故事通常都沒有好結果（從「董永和七仙女」到「白娘子和許仙」，無一例外），幾乎沒有一對情侶最後能過上幸福的生活。你想過這是為什麼嗎？

雖然人人都喜歡美貌多情的女子，但骨子裡又接受不了主動追求愛情的女人——所以女人追男人，叫**「倒追」**。她一旦主動，他就開始害怕了。

男人哪，從來都是這麼矛盾……自古就是。

5

隋 ｜ 展子虔

游春圖

北京一環一萬平方公尺

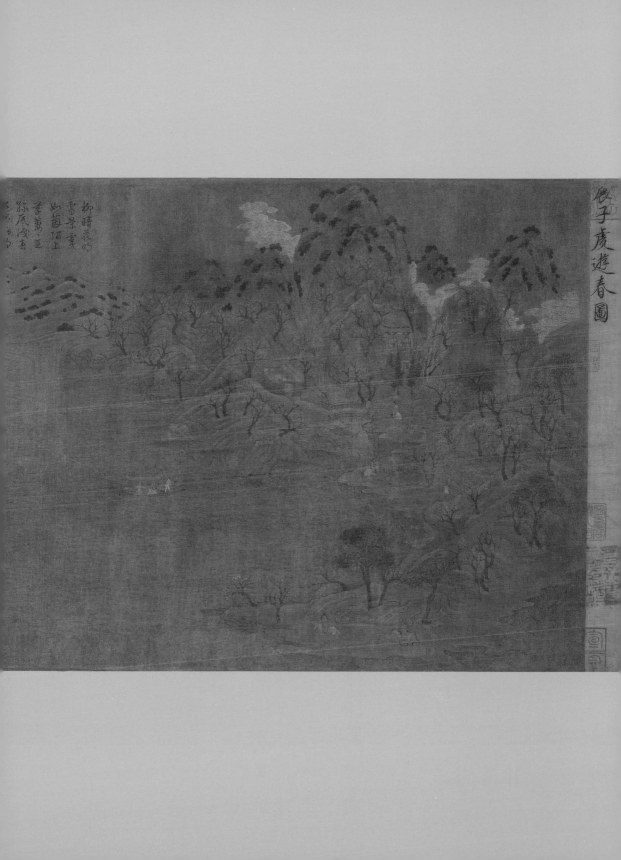

北京豪宅一出售環

皇城根下
佔地十五畝
仿頤和園排雲殿規模建造

李蓮英故居
張伯駒故居

距市中心10分鐘路程

弓弦胡同

故宮

這是一則1946年的二手屋售賣廣告。

廣告中的房產，位於與皇城一牆之隔的弓弦胡同。整條胡同一共就兩戶，當時在售的這戶是弓弦胡同1號，占地十五畝（差不多一萬平方公尺），屬於京城的頂級豪宅。

但凡有這個級別的房產掛牌出售，無論在什麼時代，在哪個城市，都必會成為全城熱議的話題（畢竟看熱鬧不用花錢）。人們好奇的無非兩點──這是誰的宅子？為什麼要賣？（價格反而並不是人們最關心的，反正知道了也買不起。）

這套宅子的主人，是「民國四公子」之一的

張伯駒

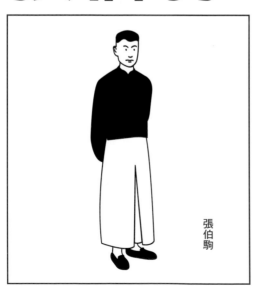

張伯駒

「張公子變賣房產？」

這很快成為大街小巷熱議的話題。

在老百姓的眼裡，「高富帥」變賣房產，那肯定不是要**破產**就是要**跑路**。大家正幸災樂禍、準備看熱鬧的時候，卻發現張公子只是在「**換個籃子裝雞蛋**」罷了。這次掛牌售屋，不過是想用這套房子換得一幅畫（上面這幅）。

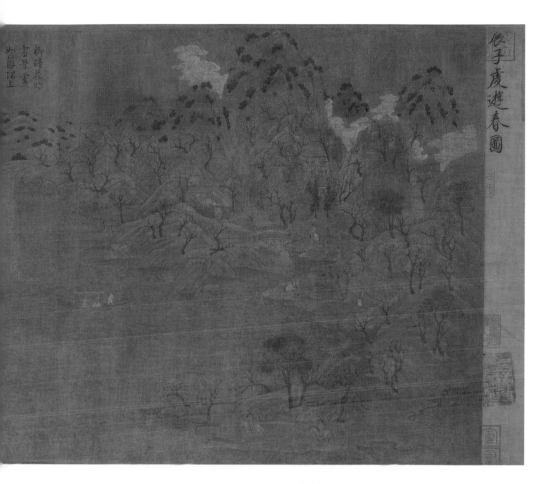

遊春圖

一幅畫居然能抵北京一環的一萬平方公尺的豪宅

顯然也不是什麼簡單的畫。

事實上，《遊春圖》在當時的要價是**220兩黃金**，而弓弦胡同1號當時只賣了**170兩黃金**。還不夠！最後的差價部分，是靠張公子的「面子」湊的。

它為什麼那麼貴？

先說說距今約一千四百年的它在畫史上的地位：

現存唯一的隋代手卷。

我把字型大小放那麼大，是不是看起來挺厲害的……就像爺爺向我展示他收藏的紫砂茶壺一樣：聽到了一堆特別厲害的術語，但我並不明白他在說些什麼。為了方便你理解，我打算學我的高中數學老師那樣——**把看不懂的題目畫出來。**

按照中國歷史上的朝代來畫一條線，看看每個朝代的代表作：**秦**本來就短，什麼都沒留下；**漢代**有辛追夫人「站台」；**三國時期**，大家都忙著打「無雙」，也沒留下什麼真跡；**魏晉南北朝**基本上只靠畫聖顧愷之一個人撐著。

中國藝術圈有一句名言：**「隋唐之前無真跡」**。現存的唐代之前的繪畫，確實一隻手就能數過來。在張公子遇到《遊春圖》之前，**隋代**就和**秦、三國**一樣，一直是空白。《遊春圖》的出現，恰恰填補了這個空白。

打個比方：這幅畫就像iPhone 8和iPhone X之間，那台沒人見過的iPhone 9。如果你手上恰巧有一台iPhone 9，那……把它賣了或許可以賺幾個錢；但如果你有足夠的耐心，就把它藏一千四百年，等到西元3423年的時候，你的子孫

華夏 1 號線

沒準就能用它在北京一環換一套別墅了。

那麼，這個**「隋代iPhone 9」又為什麼會在1946年忽然問世呢？**

一千四百年來，它都在誰的手上？

講一個有趣的故事。

有一年，故宮博物院接待了一位奇怪的遊客。他找到管理員投訴說：「養心殿裡有張光緒皇帝的照片掛錯了。」管理員看看那人手中捏著的門票，心想應該也不是什麼大人物，便輕蔑地問了句：「你怎麼知道？」

結果那人推了推自己的眼鏡，說：「照片裡那人是我爸。」原來，這位遊客名叫愛新覺羅・溥儀。許多年前，他進故宮是不用買票的——在成為中華人民共和國公民之前，他是宣統皇帝。

溥儀

這個故事，就像「張公子賣房」一樣，是老百姓喜聞樂見的**落魄公子的故事**。至於故事的真假……沒人知道，也沒人在乎。

為什麼要講這個故事？或許只有溥儀自己知道，回故宮那次有沒有**買票**……但人人都知道，當初他離開故宮的時候，「順」了**一大票**！（「順」字用得不大準確，畢竟當時宮裡的一切都是他的家當。）

溥儀當年被趕出紫禁城時，帶走一房間的**「皇家收藏」**，《遊春圖》正是其中的一件。靠這些老祖宗積攢下來的寶貝，雖然是不太可能再蓋個皇宮，但拿來換幾個社區住住還是不在話下的。

於是在接下來的幾年間，這些「皇家收藏」逐漸出現在古玩市場上，有些甚至流向海外。再往後，就是「張公子賣房」那個故事的開頭了。

做了這麼多背景介紹，我們來聊聊這幅畫吧。

先說說 **《遊春圖》** 這個名字的由來：

這是宋徽宗起的畫名，畫卷開頭這六個字也是他親筆寫的。

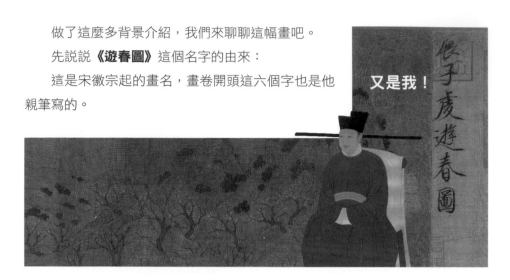

又是我！

「遊春」或許就是徽宗對這卷畫的理解。看這山間的朵朵桃花，確實透著股春意盎然的氣息。這卷畫原來還有一個（更加詳細的）名字——**《北齊貴戚遊春圖》**。「北齊」是南北朝時期的一個國家，「貴戚」自然就是北齊的皇親國戚。我們來看看這些貴戚都在幹嘛……就跟上班日去公園散步看到的情景差不多。從哪裡看得出這些人的「貴」？你看，他們每個人背後都跟著隨從，這

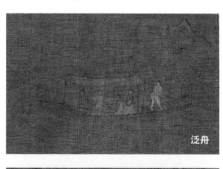

泛舟

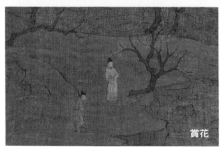

賞花

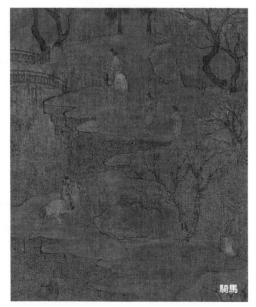

騎馬

就叫**排面**（排場面子）！也就說明他們非富則貴。順便教你一個裝 × 小知識：那畫中單獨出沒的人物叫什麼？男的叫書生，女的叫妖精（請參考前一章《磨人的小妖精：洛神賦圖》）。

總之，說到排面，這幅畫可謂**「排面之祖」**！

（不是大排麵，不好意思，寫著寫著突然餓了。）

後人對展子虔的這卷畫給出一個十分精闢的評價：**咫尺千里**。字面意思就是，在不到 1 平方公尺的面積裡（43cm×80.5cm），**畫出了 1 平方公里的感覺**。順便提一句，1 平方公里＝100 萬平方公尺。你看，說到底，張公子還是賺到了。

那做到「咫尺千里」很難嗎？我來舉一個失敗案例你就明白了**（世間萬物真的是不怕炫耀，就怕比較）**。在土耳其的聖索菲亞大教堂入口處，有一幅舉世聞名的馬賽克畫：這幅馬賽克畫和《遊春圖》繪製的時間差不多。圖中的君士坦丁大帝雙手捧著君士坦丁堡，畢恭畢敬地獻給聖母瑪利亞。要不是看標題，我還以為畫的是「君士坦丁大帝向聖母瑪利亞展示剛拼好的**樂高玩具**」。

馬賽克拼圖的表現形式，也在整個畫面中給予了**「神助攻」**，使得大帝手中的城堡看起來更像是個樂高玩具，但根本問題還是出在比例上。托塔李天王（李靖）也不過才托個寶塔，君士坦丁大帝居然能手捧整個城市？或許是為了緩解尷尬，藝術史學家紛紛為他辯解——其實君士坦丁大帝展示的是城堡的模型**（也許真的是史上最早的樂高玩具）**。

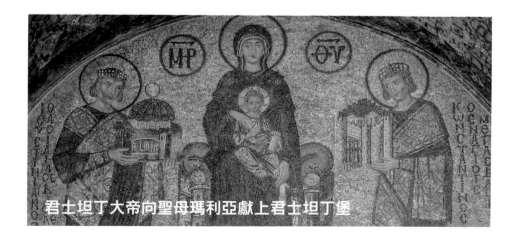

君士坦丁大帝向聖母瑪利亞獻上君士坦丁堡

如果你覺得老外的大腦構造和我們的不大一樣，沒關系，我再舉個中國的例子。

就拿顧畫聖的畫來做個比較（得罪了，老顧）。在《女史箴圖》中，畫聖就沒有把握好人和山的比例，把「彎弓射大雕」的場景弄成了「用彈弓射蒼蠅」。

女史箴圖（局部）

在《洛神賦圖》中，這個大小的洛神如果吼兩聲，應該可以順利引來奧特曼。再看《遊春圖》的「人山比」，雖然不能算精準，但至少不會讓人覺得不對勁。

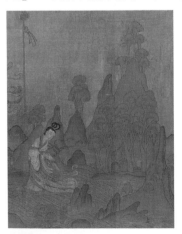

洛神賦圖（局部）

做到「咫尺千里」，不光是把山畫大、把人畫小那麼簡單。注意，下面又要普及一個裝 × 的知識點了。

這幅畫用了一種中國山水畫的慣用構圖法：

三遠法。

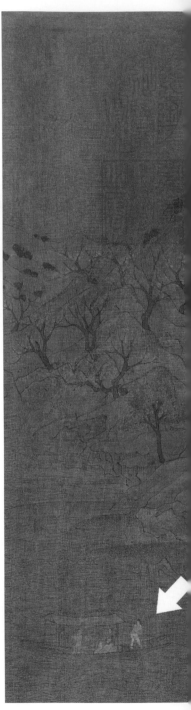

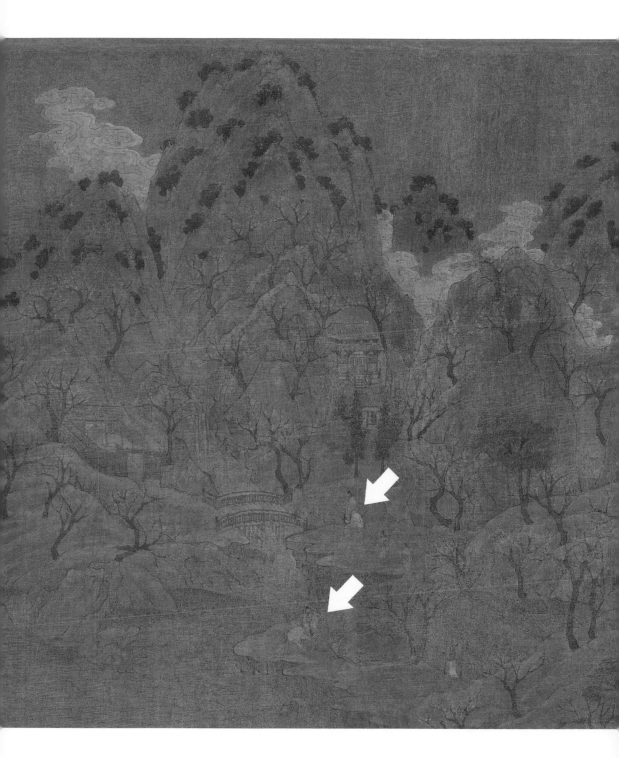

「三遠」分別是：

高遠：站在山腳，仰望山峰；

深遠： 往後退幾（萬）步，伸長脖子朝山後窺望；

平遠： 站在山頂，眺望對面的山（脈）。

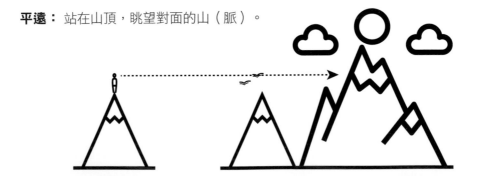

自山下而仰山巔，謂之高遠；自山前而窺山後，謂之深遠；自近山而望遠山，謂之平遠。

——〔宋〕郭思 編《林泉高致》

《遊春圖》用的是第三種構圖法——**平遠法**。

畫家站在對面的某個山頭上，用俯視視角畫下了眼前的風景。

彷彿用手機照了一張「全景照」。

畫中的人物，自然而然地融入了風景中，絲毫沒有違和感。

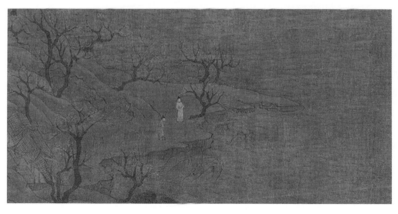

因為使用了公認的山水畫畫法，《遊春圖》便被稱為

「**最早的山水畫**」。

聊到這裡，我想該介紹一下《遊春圖》的作者了。他的名字，徽宗也已經寫在開頭。

展子虔。

展子虔

這個人……

其實沒什麼好講的。

歷史上關於他的記載只有十幾個字，再怎麼展開也開不出花來。

展子虔，歷北齊、周、隋，在隋為朝散大夫、帳內都督。
——〔唐〕張彥遠《歷代名畫記》

我們只知道他在隋朝擔任過**「朝散大夫」**，這就是個享受「局級」待遇，有俸祿沒實權的閒職。他平時只要專心畫畫什麼事都不用幹，這也算能從側面體現出他的繪畫技術高超。

展子虔這個人也沒什麼傳奇故事，和顧愷之、吳道子這些動不動就變身「神筆馬良」的人完全不能相提並論，但偏偏就是這麼個不起眼的人留下了一件劃時代的作品——這就像班級裡那個成績不好也不壞、長得不醜也不帥的同學，畢業多年後卻得了諾貝爾獎。

展子虔**「上台領獎」**的時候，最該感謝那些藝術史學家，因為是他們把展子虔劃入了「隋代畫家」的行列。展子虔左顧右盼，發現這個列表裡一個競爭對手都沒有，他自然而然地成了隋代藝術界的**扛霸子。**

扛霸子活了五十多歲，隋朝才活了三十七年。隋文帝統一全國的時候，展子虔都三十多歲了，已經是當時的名畫家。

他真正成名的時代，是在歷史上被稱為**「南北朝」**的時期——就是一堆小國家混戰的時代。那個時代有點像職籃比賽，各支「球隊」以長江為界，分為南北兩個賽區。賽區內部隔三岔五互毆一下，時不時還會跨江打個**「總決賽」**。

陸 顧 張

六朝三傑

注：顧陸張分別是顧愷之、陸探微、張僧繇。陸探微是顧愷之的學生，張僧繇就是「畫龍點睛」典故的主角。

總的來說，北方隊主要由幾個遊牧民族國家組成，體能素質比較好；南方隊比較「文藝」，特別是在江南一帶，藝術、文化方面都比北方隊更強一些。

那個時期的藝術界領軍人物幾乎全在南邊，比如號稱「六朝三傑」的「咕嚕張」（顧陸張）都在長江以南，而北邊只有展子虔一個人能夠和他們抗衡一下。

在古代，一個地區的藝術興盛與否，跟老百姓的審美水準沒多大關係，主要還是看那個地區的統治者願意花多大力氣在藝術這件事上。當時南方繪畫之所以興盛，主要是因為蘭陵蕭氏統治的梁王朝崇尚佛教，需要大量藝術家為廟宇創作壁畫，由此出現了陸探微、張僧繇這樣的壁畫高手。

蘭陵蕭氏

北齊高氏

而展子虔效力的北齊王朝，雖然也很重視藝術，但主要精力都集中在**「皇室自拍」**上。

北齊的統治者高氏家族，是一群「全能」的領導人，放到現代，就是能開飛機、會潛水、會屠熊，還是柔道高手。這些領導人生怕老百姓不知道他們的一身本領，所以要找人記錄下來。於是，北齊就培養了一批像展子虔那樣，領朝廷俸祿的宮廷「攝影師」。

北齊文宣帝高洋就是這類領導人中的一個典型代表。他是個體力驚人的武夫型皇帝：與突厥作戰時，他曾赤膊露頭騎行千里，晝夜不息，卻還能大口吃肉，大碗飲酒。在沒有仗打的時候，高氏王族便將過剩的精力用在騎射上。高洋經常在城外親自表演騎射，並命令城中百姓必須放下手頭所有工作去城外圍觀，違令者以軍法處置。

> 是月，帝在城東馬射，敕京師婦女悉赴觀，不赴者罪以軍法，七日乃止。
> ──〔唐〕李百藥《北齊書》

除了經常舉辦這種**「一個人的雜技表演」**和**「一個人的奧運會」**，高氏家族還特別熱衷於巡幸打獵。展子虔曾有一幅《北齊後主幸晉陽宮圖》，就記錄了一次北齊皇室的巡遊盛況。

可是……這幅畫已經失傳了。不然你以為《遊春圖》那個**「唯一真跡」**的頭銜是說著玩的？

不過，雖然看不到畫面，還是能根據文字記載推測出畫中的一些端倪。元人郝經在看過這幅畫後，寫了一首詩，其中有幾句形容了這幅畫的布局和細節：

> 步搖高翹翥鸞皇，錦鞲玉勒羅妃嬙。馬後獵豹金琅璫，最前海青側翅望。
> ——〔元〕郝經《跋展子虔畫〈齊後主幸晉陽宮圖〉》

娘娘妃子穿著綾羅綢緞出行，就像第一夫人挎著鱷魚皮愛馬仕一樣雍容華貴。大隊人馬後面跟著一頭戴大金鏈（金琅璫）的獵豹，以及躍躍欲試的獵鷹（海青）。

獵豹、獵鷹是胡人貴族打獵時的標配，在出土的唐三彩陶俑和唐朝懿德太子墓的壁畫上，經常能看到胡人馴獵豹的形象。

畢竟都已經混到皇室了，還跟老百姓一樣用彈弓打鳥，實在說不過去。

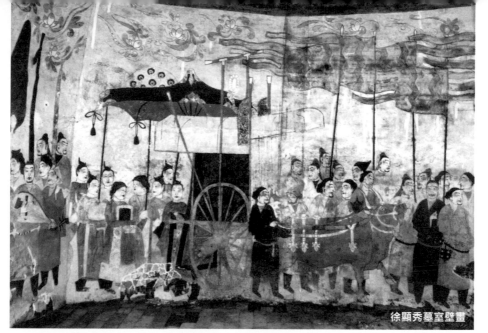

徐顯秀墓室壁畫

婁睿墓室壁畫

婁睿墓室壁畫

用「豹的速度」加上「鷹的眼睛」來對付那些可憐的野兔和梅花鹿，簡直就像在遊戲裡加上了**「無敵外掛」**——不給獵物留一點活路。這樣或許會喪失打獵的樂趣，卻能彰顯皇室的尊貴。

郝經的詩講完「外掛」，忽然話鋒一轉，開始吐槽這支皇家儀仗隊的穿著了。

> 龍旗參差不成行，旄頭大纛懸天狼。胡夷雜服異前王，況乃更比文宣狂。
> ——〔元〕郝經《跋展子虔畫〈齊後主幸晉陽宮圖〉》

說的是隊伍中的旌旗參差不齊，皇室成員的服飾也是五顏六色的。

大概就是上圖的樣子：這是北齊一位官員的墓室壁畫。這群五顏六色的小人實在難以讓人聯想到皇室（貴族）儀仗隊，倒像是一支去鎮上趕集的隊伍。

展子虔的老闆們就長這樣：鵝蛋臉、高鼻樑、小眼睛，髮際線一個比一個高。

注：這種髮型或許和日本武士的「禿子髮型」異曲同工，是一種便於騎射作戰的髮型。

101

這樣的皇室形象，顯然與漢人對皇家貴族的想像不太一樣，但人家本來就是一個「馬背上的民族」，也沒必要用漢人的審美標準去衡量。

北齊婁睿墓中的壁畫就記錄了這群「馬術專家」瀟灑的樣子：看他們從容不迫的神情，彷彿能在馬背上完成人生的一切大事。

這些北齊騎士的生活其實也很簡單——除了打仗就是炫富。

如果我們帶著看「朋友圈」炫富的心態來看《遊春圖》，或許又會有種別樣的感受。

高氏家族除了喜歡騎馬射箭外，還特別熱衷於蓋房子。據史料記載，他們家蓋過一座名為**仙都苑**的宮殿。苑中門窗用金銀裝飾，斗拱用的是沉香木，瓦片用胡桃油浸泡，牆壁用丁香粉塗裝。有意思的是，苑中還有「五嶽」、「五海」等景觀，應該是些假山和人工湖，但敢用「嶽」和「海」來稱呼，想必不只是我們想像中的「園林一景」。

因此我斗膽猜測：整卷《遊春圖》所表現的，或許是某個貴族宅子的**「後花園一角」**。

你以為畫的是個景區，其實不過是我家後花園的一座假山罷了。

炫富炫到這種地步，才真正稱得上：**不經意的炫耀**。

說回給這幅畫起名的宋徽宗，他很有可能只能從畫中看到春意，而感受不到其中的炫耀——畢竟他也出生在皇室。這些「破」假山對他來說是家常便飯，沒什麼了不起的，所以他才給這幅畫取名為《遊春圖》。

《遊春圖》作為**山水畫鼻祖**流傳至今，已經很少有人能看出其中的「炫富」意味了。

自古以來，「炫富」就不是一種被提倡的行為，所以歷朝歷代的史學家都不約而同地將北齊高氏塑造成一個奢靡荒淫的家族（雖然歷史上也找不出哪個皇室是真的勤儉節約）。不過，這也只能怪這群漢子「咎由自取」。

對皇室來說，奢華的生活從來都不是問題，而真正的問題在於——高氏家族向來歧視漢人和漢文化，甚至稱漢人為「漢狗」。然而，歷史最終卻是由「漢狗」用漢字記載，你說這不是咎由自取是什麼？

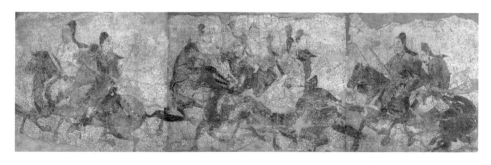

6

唐｜閻立本

步輦圖

那些名留青史的人

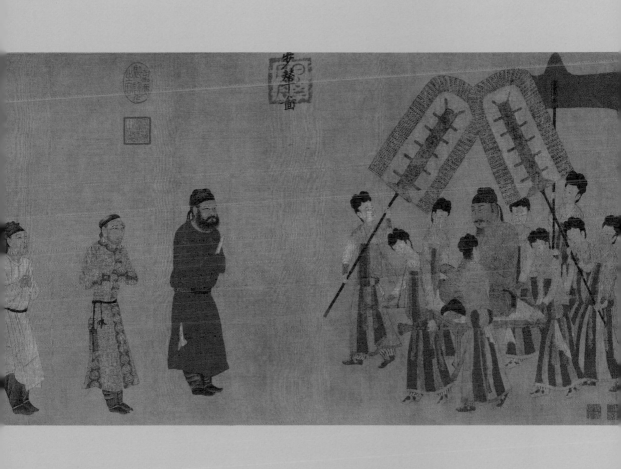

那些名留青史的人……

知不知道自己會被載入史冊？

貞觀十五年的某一天，長安城的太極宮中正在上演一齣經典的歷史劇。

有三個男人，正懷著焦躁的心情，畢恭畢敬地站在大殿門外。

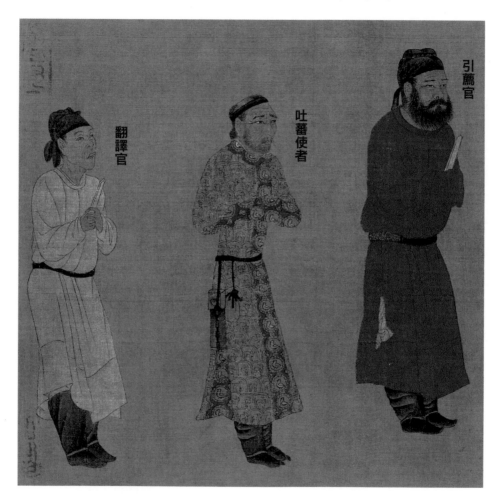

他們正在恭候一位大人物。這時，遠處傳來嘎吱嘎吱的步輦（轎子）聲。

只見九個妙齡少女，簇擁著一個人緩緩走來。（請仔細看看這九位女子，
因為其中一位將會改變中國的歷史……不過，那將是多年以後的事。）

被少女圍在中間的，就是他們恭候已久的那位**大人物**。

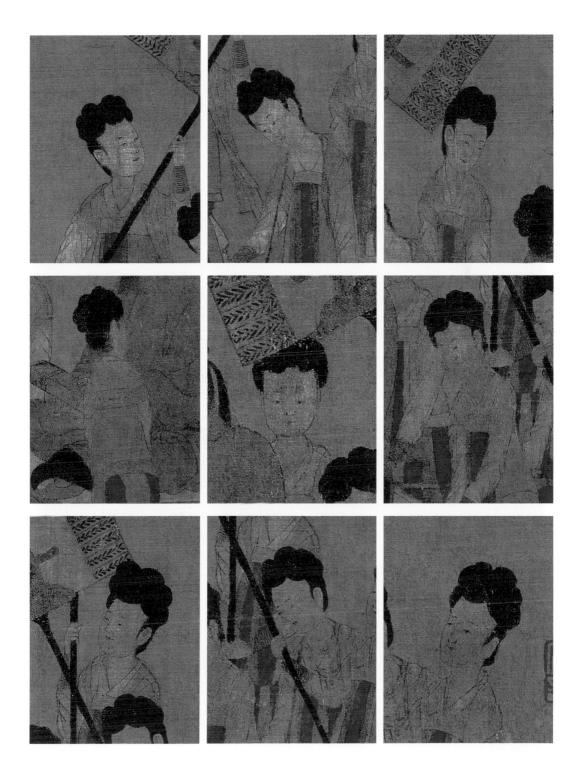

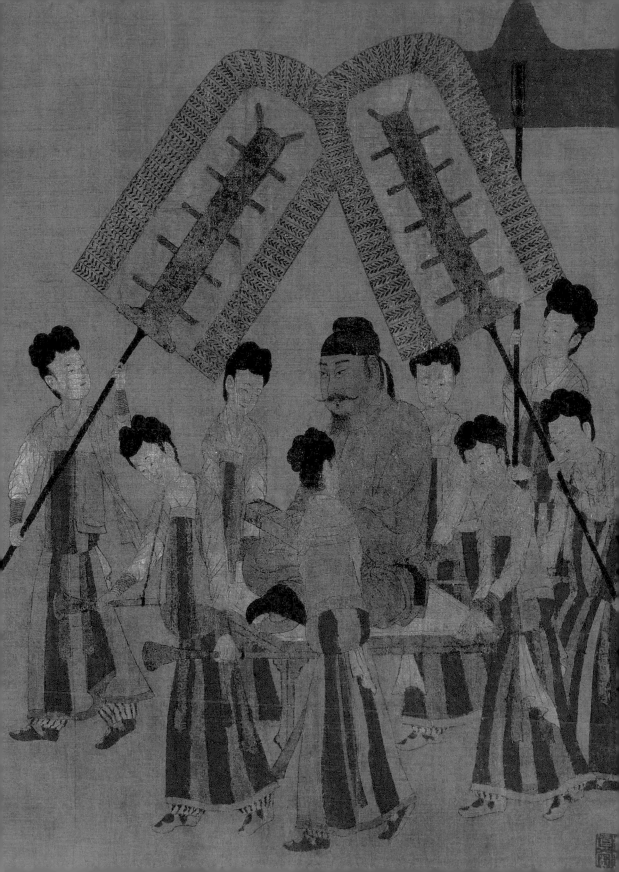

李世民

為什麼是宮女抬步輦？因為他是從後宮直接過來的。

這種登場並不多見──李世民很少會從後宮出來直接面見外國使臣。這次情況特殊，因為他需要去後宮和老婆（們）商量一番，才能接見使臣。

對面是吐蕃使者，名叫**祿東贊**。他是來替他的老闆（松贊干布）**求親**的。

來大唐之前，他就已經有一次（幫老闆）求親的成功經驗了。祿東贊上一次的成功經驗出自尼婆羅（今尼泊爾），那時候他的老闆剛剛統一青藏高原，勢頭正猛。

因此，他只需要向對方傳達一個簡單直白的精神：**「不和親就滅了你！」**基本上沒什麼技術含量。而面對大唐，顯然不能用這種**（自掘墳墓的）**策略。祿東贊的表情看起來就有點慌，他的打扮也顯露出他的卑微。

通常來說，吐蕃官員出席重要場合都會頭戴一種標誌性的頭飾──**「朝霞冒首」**（一種紅色的纏頭）。

祿東贊的腦袋上卻只是綁著一根普通的頭帶，很可能是因為要面見李世民不能太過張揚，他就主動脫掉了。這也說明他在面見「天朝霸主」之前，就已經怯了。

不過，李世民給他帶來了一個好消息：經過和老婆們的一番商議，他們決定將公主許配給祿東贊的老闆。這就是歷史上著名的

「文成公主和親」。

朝霞冒首

注：和親，是古代封建王朝之間慣用的外交手段，也是老百姓最為喜聞樂見的一種外交行為。畢竟，只要犧牲一個公主的幸福，就能換來老百姓幾十年的太平。因此，這些公主遠嫁異族的故事通常都會被傳為佳話。

大喜之日，李世民自然也很開心，為了將這天記錄下來，他吩咐身邊隨從：

召立本寫貌！

「立本」指的是當時的著名畫家：

閻立本

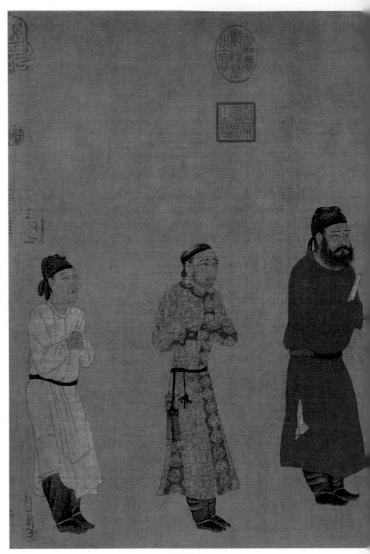

那天，他用畫筆記錄下這個歷史性的時刻，也成就了這幅傳世名畫《步輦圖》。

閻立本並沒有記錄文成公主大婚的盛大場面，也沒有畫她離開京城時的送別場景，而是真實還原了元首與外國使者的一次會晤。那個沒戴帽子、一臉緊張的祿東贊和從容不迫的唐太宗形成了鮮明

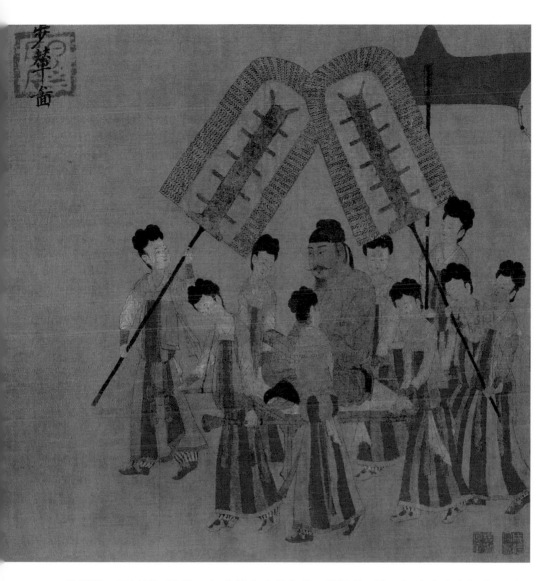

的對比。可以說，這是一幅非常寫實的作品。當然啦，除了把唐太宗畫得大了點。老闆嘛……**總要比別人大一點。**

閻立本，是一個藝術成就超越米開朗基羅的大師。

在他的「作品集」裡，除了有《步輦圖》這種「中國十大傳世名畫」，還有人類歷史上最宏偉的宮殿（沒有之一）──**大明宮。**可以說，只要是他碰過的東西，必定是大熊貓肚子裡的金絲猴──**國寶中的國寶。**

但如果你沒聽過他的名字，那也很正常。因為他並不想讓你認識他……

總之，會畫畫這件事很丟臉。

親眼看到歷史事件，並且用畫筆記錄下來，應該是每個畫家夢寐以求的事情。

然而閻立本似乎並不怎麼享受這件事，他甚至教育自己的子孫：「千萬不要學畫畫！」

> 汝宜深誡，勿習此末伎。——〔後晉〕劉昫《舊唐書》

閻立本生活在唐朝——這是中國人最引以為豪的一個時代。那時美洲還沒被「發現」，歐洲人在忙著自相殘殺，而在唐朝時的中國，外國人已經能夠在朝廷擔任高官，本國的女人甚至能當上皇帝。

開明、開放的太平盛世，通常都能造就傑出的藝術家——閻立本就誕生在這樣一個盛世。在唐朝，會畫畫是一件很了不起的事情。如果畫得夠好，隨時都可能成為皇帝的親信（畫聖吳道子就是最好的例子）。

李世民也深知閻立本的畫技了得，於是動不動就**「召立本寫貌」**。來了外國進貢的使者，**召立本寫貌**；看到什麼珍禽異獸了，**召立本寫貌**；在李世民的眼裡，閻立本就是他的「拍立得相機」，大事小事都要**「召立本寫貌」**。

有一次，李世民和近臣在後花園泛舟遊覽，忽然看到一隻奇怪的鳥……

啪嗒……啪嗒……

眾人詩興大發，作詞唱詠起來。

烏烏烏，
好怪的鳥！

置身此情此景，李世民心想：這良辰美景畫下來該多好啊！他看了看左右，閻立本不在，於是召來宦官，讓宦官

急召立本寫貌！

沒辦法，既然皇上有雅興，做臣子的也只好風塵僕僕地跑進宮中，撅著屁股、汗流浹背地蹲在地上畫了起來。

謝主隆恩

　　這件事給閻立本帶來了極大的心理創傷。

　　如果他只是一個畫師倒也還好，但偏偏閻立本又不只是一個畫師。他的本職工作是做官，而且還是做大官（當時他任主爵郎中，負責封爵等事）。

　　也就是説，除李世民外，當時在場的其他人的官銜和地位都不如閻立本，卻都親眼看見他像條狗一樣撅著屁股、汗流浹背地為皇上畫畫——這簡直就是**奇恥大辱**！

　　回家後，他就把兒子叫到跟前，訓誡道：「我小時候讀了很多書，今天也做了大官。誰能想到因為我擅長畫畫，到頭來反而像個保姆一樣被人呼來喚去，實在太丟人了！你們給我記好了，以後千萬別去學畫畫這種只會給你們帶來羞辱的『末伎小道』。」

太宗嘗與侍臣學士泛舟於春苑，池中有異鳥，隨波容與。太宗擊賞數四，詔座者為詠，召立本令寫焉。時閣外傳呼云：「畫師閻立本。」時已為主爵郎中，奔走流汗，俯伏池側，手揮丹粉，瞻望座賓，不勝愧赧。退誡其子曰：「吾少好讀書，幸免面牆，緣情染翰，頗及儕流。唯以丹青見知，躬廝役之務，辱莫大焉！汝宜深誡，勿習此末伎。」

——〔後晉〕劉昫《舊唐書》

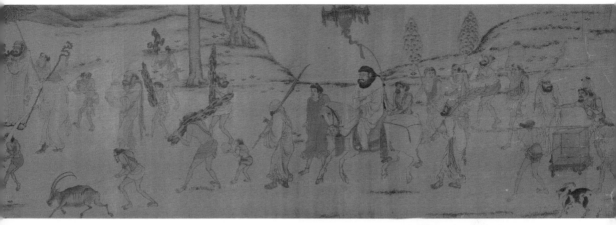

職貢圖　臺北故宮博物院

　　當你擁有一項過於出眾的技能時，你其他的才幹往往會被埋沒。

　　但你又有什麼辦法呢？你又不可能一夜之間忽然不會畫畫了，更不可能因為這種「小事」辭職罷官。雖然從事的工作和「面試」時的職位描述不符，但⋯⋯

　　唉！唐太宗李世民在位期間，閻立本的工作基本上就是畫人、畫鳥、畫怪獸⋯⋯偏偏宮裡稀奇古怪的事情還特別多，閻立本就一天到晚被**「急召入宮」**。

　　比如上面這幅**《職貢圖》**就是唐太宗一時興起，叫閻立本來畫的「番邦小國使者向大唐進貢」的場景：

謝你全家的隆恩

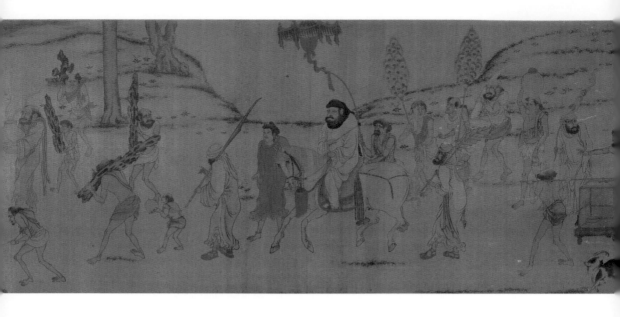

説真的，如果不看畫名，還以為是妖魔鬼怪組團去吃唐僧肉。

畫裡處處都透露著對外國人的歧視。

你看，腳上穿鞋的就沒幾個。這些使者居然赤著腳就出國了，也真是粗心。

番邦進貢的東西也都五花八門的。

大概是聽説皇上喜歡**奇石**，石頭的出鏡率堪比小學生生日派對上的樂高玩具。

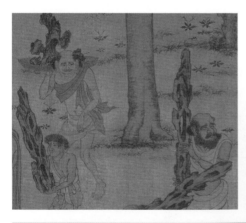 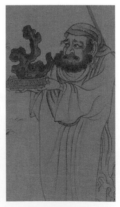 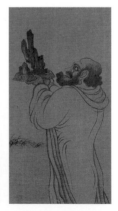

注：進貢的姿勢看起來還是很重要的——捧在手上的石頭怎麼都覺得比扛在肩上的石頭值錢。

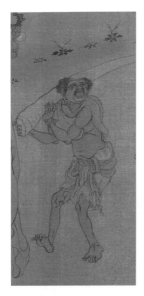
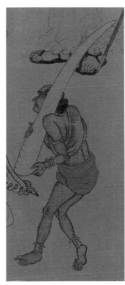
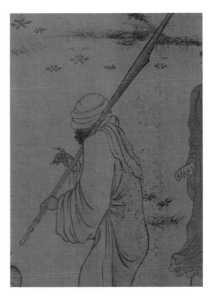

象牙也是一種比較容易「撞禮物」的土產。

這位**蒙面刀客**，想必是不大熟悉大唐皇宮裡的安保規定？這次恐怕是有去無回了。

寵物是較受歡迎的禮物，楊貴妃曾收過一隻令她愛不釋手的鸚鵡。而這頭羊則應該是「行走的口糧」。

這大概是最有創意的禮物了：**侏儒**。真想看看唐太宗收到禮物時的表情。

像這種一時興起的召見，對閻立本來說只能算是**「順手加了個班」**，而比「寫貌」更讓他頭疼的是負責**皇家園林的修建**。事實上，他整個家族都是幹這個的：從閻立本的老爸閻毗，到哥哥閻立德，閻家基本就是一支**「皇室裝修隊」**——哥哥負責硬裝，弟弟負責軟裝。

帝王一輩子無非就裝修兩套房子——一套活著住，一套死後住。李世民是個特別念舊的人，活著的時候，他就在皇宮內造了一座凌煙閣，用來紀念當年和他一起打天下的二十四位好兄弟——世稱**「凌煙閣二十四功臣」**。

具體要怎麼紀念呢？簡單……**召立本寫貌**。閻立本吭哧吭哧一口氣畫了二十四個真人大小的良相猛將。不知他撅著屁股畫這二十四個人的時候，心裡做何感想。

「也不曉得我哪天能進這凌煙閣？

真有那麼一天，又會是哪個倒楣蛋為我畫像呢？」

李世民活著的時候紀念人，死了呢？紀念馬。於是就又誕生了一件國寶——**昭陵六駿**。（據說是閻立本畫完，由哥哥閻立德雕刻的。）

這六匹馬是隨著李世民四處征戰的戰馬。

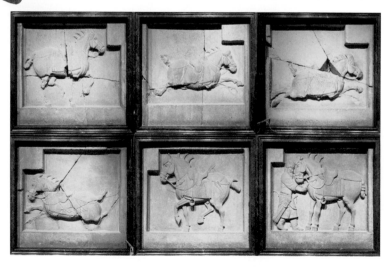

凌煙閣二十四功臣　清 佚名

魯迅曾說過（真的是他說的）：「例如漢人的墓前石獸，多是羊，虎，天祿，辟邪，而長安的昭陵上，卻刻著帶箭的駿馬……則辦法簡直前無古人。」確實，估計也只有李世民這種不走尋常路的皇帝，才會在墓前放置中了箭的馬。

注：關於這「昭陵六駿」，還有一個神奇的傳說。多年後的安史之亂時期，有一支精銳騎兵忽然從天而降，殺得安祿山的部隊大敗。沒人知道那支部隊是從哪兒來的，但人們事後發現石板上的昭陵六駿個個大汗淋漓——這也算是給閻立本的作品增加了一分神奇色彩吧。

貞觀二十三年，李世民駕崩，從此長眠於昭陵之中。唐高宗李治繼任。

（想要好好做官的）閻立本這回總算是看到了希望。

但是，龍朔二年的一天，六十多歲的閻立本忽然被**急召入宮**……這一次的急召，有些似曾相識的感覺。閻立本在趕往太極宮的路上，想起了當年畫《步輦圖》的那次急召，以及其他的不知多少次的「急召入宮」。

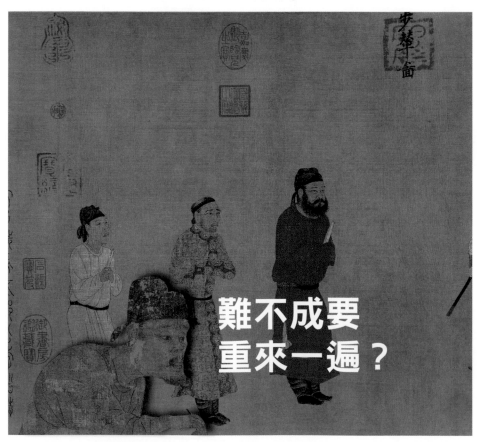

難不成要
重來一遍？

這一次召見他的，不是當今皇帝（李治），而是另有其人。還記得開頭提到過的《步輦圖》裡的那九個**宮女**嗎？

可千萬別小看這幾個女人，因為她們中間有一位**即將改變中國歷史**。

請你再看一遍她們的臉。

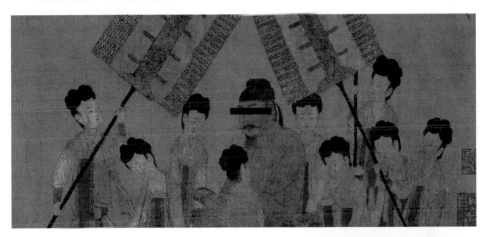

其中，有一位名叫武曌的才人，就是後來的

武則天。

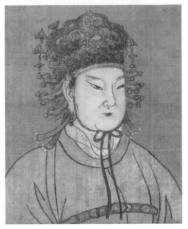

你能從這幅《步輦圖》中認出她來嗎？

不光你認不出，閻立本在畫這幅畫的時候也絕對想不到當初的那個**「小祕」**，後來會變成隻手遮天的 **CEO**（否則肯定會把她畫得大一點）。

這次急召他進宮的武則天，當時還是「代理 CEO」（武皇后）。武則天這次並不打算讓閻立本畫畫，而是要他設計一套房子——長安城以北的「爛尾樓」**大明宮**。

注：李世民自從「玄武門之變」殺了自己的兄弟、逼老子退位之後，和老子李淵的關係一直就不大好。李世民或許想藉這座宮殿來修復父子關係，可豪宅還沒蓋好，老子就掛了，於是大明宮就成了一座「爛尾樓」。武則天之所以要重啟大明宮專案，是為了她的老公李治——太極宮雖然風水很好，但地處窪地，常年潮濕。唐高宗的身體又不大好，每天住在潮濕的太極宮，健康狀況更是每況愈下，急需換個新家。身兼兒媳婦和小老婆等多重身分的武則天，最終完成了夫君父子三代人的願望。李世民要是知道了，應該也會含笑昭陵吧？

閻立本時任將作大匠，設計皇家工程本來就在他的職責範圍內，而對他來說：

只要別讓我畫畫，幹啥都行。

關於大明宮的建造，我就不在這本聊繪畫的書裡贅述了。總之，閻立本依舊延續著**「凡出手必是傑作」**的慣例，締造了人類建築史上的一個奇蹟。如此浩大的工程，居然不到一年就造完了，比現代人裝修二手屋的速度都快，足見當時唐朝的國力有多強盛。

武則天穿過大明宮丹鳳門的那一刻，似乎就已經註定了她將成為中國第一位女皇帝。

回到開頭的問題：

那些名留青史的人，知不知道自己會被載入史冊？

我覺得，主要還得看人。像武則天、李世民這樣的，絕對知道！

但閻立本嘛……閻立本在大概六十七歲那年，終於做到了宰相的位置。按理說，身居高位的他鐵定會被載入史冊……但怎麼個「載」法？卻是他絕對想不到的。

史書記載：閻立本之所以能成宰相，不過是因為他會畫畫。

既輔政，但以應務俗材，無宰相器。時姜恪以戰功擢左相，故時人有「左相宣威沙漠，右相馳譽丹青」之嘲。

————〔北宋〕宋祁 歐陽修 撰《新唐書》

而他在職期間唯一的「政績」，居然是發現了**狄仁傑**。

注：永徽年間，閻立本去汴州出差，考核當地官吏，一眼就相中了其中的一個小官，覺得他日後必成大器，於是千方百計地將他引薦入朝，那人就是一代名臣——狄仁傑。

閻立本如果知道後世對他是這樣的評價，八成會從昭陵跳出來。

哦，對了！因為生前官拜宰相，閻立本死後就有資格陪葬於李家的皇室陵墓——昭陵。

從此以後，李世民如果要找他畫畫，

就再也不用「急召」了……

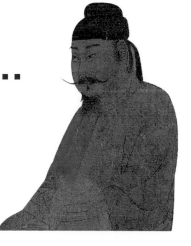

7

唐｜吳道子？

八十七神仙卷

隨風而來的畫聖

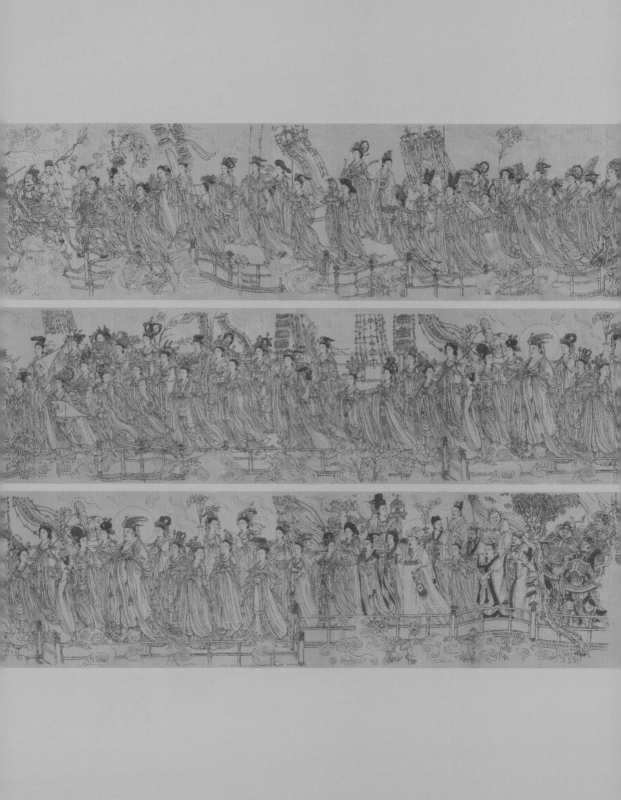

1937 年 5 月，徐悲鴻向張大千展示了一幅古畫。

這是一張人物畫長卷。**八十七位神仙**排成一列縱隊，從右向左緩緩移動，彷彿要去參加王母娘娘的蟠桃盛宴。他們一個個泰然自若，神態栩栩如生。畫中的每一根線條都無比流暢，落筆毫不遲疑，一看就是某位古代高手的作品。

但奇怪的是，這幅畫沒有落款。究竟是誰畫的呢？

注：其實並不奇怪，許多古畫都沒有落款，這麼寫只是為了增加懸念。

徐悲鴻和張大千一致認為：古往今來能有如此功力者，不會超過五個人（無非就是閻立本、周文矩、李公麟這些一等一的大師）。

張大千若有所思地望著神仙飄逸的衣帶，良久，他緩緩地吐出四個字：

吳帶當風

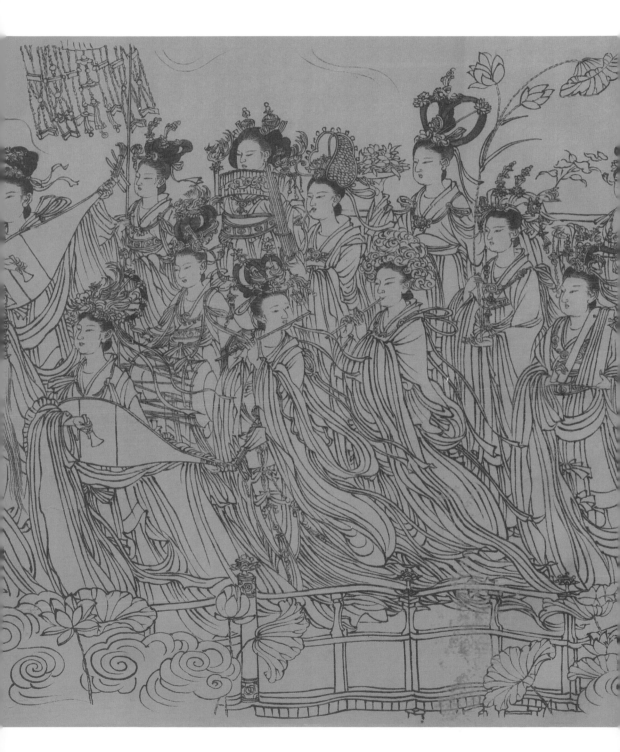

如果你並不精通畫理或藝術史，那看到這四個字應該不會有什麼感覺。

「吳帶當風」其實是中國人物畫的兩大**絕世神功**之一。這兩大神功分別是：

吳帶當風 & 曹衣出水

　　說得再精確一點，這就是兩種畫衣服的方法。前面已經看到了「吳帶當風」，人物衣帶隨風飄蕩，就像剛從飛機上跳下來一樣；而「曹衣出水」，則是讓衣服貼在人物身上，就像剛從水裡撈出來一樣。**一個風，一個水**，都是透明物體。

　　「曹衣出水」也叫**曹家樣**，是一位名叫**曹仲達**的西域畫家發明的。他來自中亞曹國（今烏茲別克斯坦撒馬爾罕一帶），在北齊擔任過朝散大夫，跟前面的展子虔是同事。

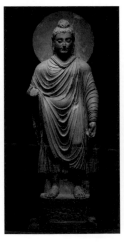

注：「曹衣出水」的繪畫真跡已經很難找到了，但還是能從西域的犍陀羅佛像中感受到這種「濕答答」的感覺。事實上，這種畫法的形成也確實受到犍陀羅佛像藝術的影響。

畫聖
吳道子

所以，「曹」是曹仲達，那「吳」又是誰？

　　不知道為什麼，總覺得名字最後帶個「子」的人，既神祕又厲害。

　　要瞭解吳道子這個狠角色，就要先從他的頭銜開始講起。能在中國歷史上留名的人（除了那幾個「子」），通常都會被加入某些以數字命名的組合，比如：唐宋八大家、揚州八怪、竹林七賢……給歷史人物**「組團」**向來是史學家的愛好。看多了就能摸到套路——你會發現大多數「團體」都是以地名或時代命名的。

　　但吳道子所在的這個團體卻不按套路出牌：**畫家四祖**。

　　不用地名，也沒有時代，直接用「祖」（基本上和女媧、釋迦牟尼同一級別了）！

畫家的這四個「老祖宗」分別是：

我的老祖宗**顧愷之**，顧愷之的學生**陸探微**，畫龍點睛的**張僧繇**以及**吳道子**。這個組合其實有點奇怪，如果你讀了《遊春圖》那章，應該記得前三個人被稱為「六朝三傑」，也就是說他們是同一時代的（魏晉南北朝）。那唐朝的吳道子，又來瞎湊什麼熱鬧？

對我們現代人來說，這大概不算什麼，畢竟四個都是古人。但看下他們之間的時間跨度，就好比我跟你說：中國歷史上有「六個最能打的人」，分別是關羽、張飛、趙雲、馬超、黃忠和成龍。能與前朝人齊名，通常都具備一些特殊技能（比如打個醉拳什麼的），而吳道子的過人之處就是他的傳說，可以說，他就是一個

活在傳說中的男人。

一個畫家身後有傳說其實並不稀奇，特別是能在歷史上留名的中國畫家多少都會留下那麼一兩個傳說，比如「六朝三傑」的傳說——顧愷之給維摩詰開光、張僧繇給龍開光。那可都是堪比神筆馬良的神蹟，讓人不禁懷疑他們究竟是畫師還是魔法師。

而吳道子的傳說，卻比這些都要離譜——**真實得離譜**。

最有名的莫過於他

畫《鍾馗》的故事。

相傳天寶年間，唐玄宗**李隆基**突然患病，怎麼都治不好……

李隆基

一天夜裡，李隆基夢見殿中有一個壯漢捉住一隻小鬼，摳出眼珠撕了撕吃了。

李隆基問壯漢：

「你哪位啊？」

甞甞？

壯漢答道：

我叫鍾馗，原本想考取功名，但因為長得醜，殿試不及格，於是跑到陛下夢裡來打份零工（捉鬼）。

注：這大概是賣慘類選秀節目的起源。

看到這裡你或許會想吐槽：「這真實個屁！」不要急，吳道子還沒出場。

言歸正傳，李隆基忽然驚醒，發現病居然好了。於是他叫來吳道子，讓他畫一幅《鍾馗》，想要掛起來辟邪。

吳道子根據李隆基的描述完成了史上第一幅《鍾馗》，李隆基見圖大驚：

「你他娘是見到過我的夢？」

故事到這裡，好像也沒啥……重頭戲在後面。

許多年後，這幅《鍾馗》輾轉傳到了後蜀皇帝孟昶的手裡。

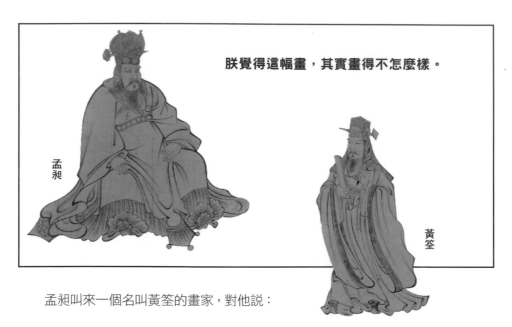

朕覺得這幅畫，其實畫得不怎麼樣。

孟昶

黃筌

孟昶叫來一個名叫黃筌的畫家，對他說：

朕看出了此畫的美中不足之處：鍾馗摳小鬼眼珠用的是食指，如果改成拇指，那效果一定更好！愛卿，你去修一修（圖）！

**「有話好好說不行嗎？
幹嗎非要摳眼珠？」**

小鬼

黃筌把畫拿回家，好幾天都不知道從何下筆。

最後他乾脆重新畫了一幅。孟老闆很生氣，問黃筌幹嘛瞎起勁。

黃筌説：

吳道子的這幅《鍾馗》，從眼神到每條肌肉——全身的力氣都用在食指上，實在改不了。

蜀後主衍，曾召筌於內殿，示以吳道玄之《鍾馗圖》，乃謂筌曰：「吳道玄之畫鍾馗，以右手第二指抉鬼之目，不如以拇指為有力也。」令筌改進。筌於是不用道玄之本，別改畫以拇指抉鬼目者進。後主怪其不如旨，筌答曰：「道玄之所畫者，眼色、意思俱在第二指；今臣所畫，眼色、意思俱在拇指。」後主悟，乃喜筌所畫不妄下筆。

——〔北宋〕佚名《宣和畫譜》

可惜，吳道子的這幅《鍾馗》已經失傳了。究竟「食指摳眼珠」有何奇特之處？我們也只能靠想像猜測了。

不過，這個故事的重點在於：傳說中的吳道子的真跡，雖然沒有任何飛龍升天或佛光普照的「特效」，但有一種不可思議的真實感。事實上，關於吳道子的傳說，很少有像「顧、張」那樣現場表演 VR 秀的，反而更多是像數學老師那樣表演徒手畫圓——純拚基本功。

吳道子嘗畫佛，留其圓光，當大會中對萬眾舉手一揮，圓中運規，觀者莫不驚呼。

——〔北宋〕沈括《夢溪筆談》

在《唐朝名畫錄》中記載著一位雲景寺老僧的回憶。

他曾經親眼見過吳道子現場作畫的場景：那一年吳道子在寺中繪製一幅壁畫——**《地獄變相圖》**。

長安的百姓都跑來看。

有意思的是，許多漁夫和屠戶看完這幅畫後，紛紛改行。

> 吳生畫此寺地獄變相時，京都屠沽漁罟之輩，見之而懼罪改業者，往往有之，率皆修善。
>
> ——〔唐〕朱景玄《唐朝名畫錄》

注：「變相」就是佛教連環畫的意思。《地獄變相圖》源於《佛說盂蘭盆經》，講了佛陀十大弟子之一的目連「救母出地獄」的故事。目連的母親生前宰殺過許多牲口，故事中目連的母親被描述為一個吝嗇貪婪的女人（你也可以把她想像成一位勤勞節儉的印度女屠夫）。因為生前犯下的罪孽（殺生），她死後被打入地獄成了餓鬼。目連為了救母，下地獄經歷刀山劍樹、油釜奈河、阿鼻地獄，終將母親變成一條黑狗……（你認真的嗎？）他看著那條狗，或許是覺得叫它「媽媽」實在是太奇怪了，於是他又念了七天七夜的經，最終幫助母親轉世投胎成了人。

因為親眼見過那幅畫的人全都死透了，我們只能從文字記述的觀眾反應猜測他究竟畫了些什麼。這是一個宣揚孝道的故事，同時勸人不要殺生。但屠戶、漁夫看完之後居然改行，這未免有些做作——我好像不會因為看了《鐵達尼號》而從此不再乘船。

然而，據當時的親歷者描述，吳道子的《地獄變相圖》似乎不僅是嚇嚇人那麼簡單。

他們說，在吳道子的那幅畫中，並沒有刀林、沸鑊、牛頭、阿旁（獄卒）……這些經典的地獄畫面，而是營造出了一種恐怖的氛圍。

> 吳道玄作此畫，視今寺剎所圖，殊弗同。了無刀林、沸鑊、牛頭、阿旁之像，而變狀陰慘，使觀者腋汗毛聳，不寒而慄。因之遷善遠罪者眾矣。孰謂丹青末技歟！
>
> ——〔北宋〕黃伯思《東觀餘論》

或許，這就像**美國恐怖片**和**亞洲鬼片**的區別：前者用視覺效果嚇人，而後者是利用心理暗示直擊人心。看完後者，你會整天都「草木皆兵」──窗外的風聲、白衣長髮女子、半夜的電梯、黑咕隆咚的床底世界……這些本來再正常不過的生活場景，都會開始「變味」，而你就像受了內傷一樣。

後來，大文豪蘇東坡見過這幅壁畫，也被這種「心理暗示」嚇到了。緩過神後，說了句很有名的話：

「故詩至於杜子美，文至於韓退之，書至於顏魯公，畫至於吳道子，而古今之變，天下之能事畢矣。」

蘇軾

意思就是說：杜甫的詩、韓愈的文章、顏真卿的字和吳道子的畫，都代表著各自領域的最高成就。這四位「老祖宗」出道後，其他人也沒什麼好混的了。

從此，詩聖、文聖、書聖、畫聖各歸其位。此時的吳道子已經能和其他領域的佼佼者齊名了。

吳道子靠《地獄變相圖》一戰封聖，古往今來所有的畫家都成了他的陪襯。

然而，就像超級英雄要有弱點才夠吸引人，如果吳道子只是以這麼一個完美的聖人形象示人，多少顯得有些枯燥乏味。

對中國歷史名人來說，除了「組團」，論資排輩也很重要。但我們幾乎找不到吳道子的「師承」，他彷彿是個無師自通的天才。

其實，吳道子年輕時就是個不學無術的混混。沒錢，沒地位，唯一有的就是酒癮。但熱愛喝酒倒是讓他認識了不少朋友，其中有一位就大有來頭。

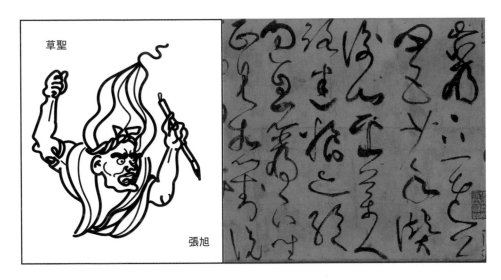

草聖

張旭

張旭，字伯高，是中國歷史上著名的醉鬼，他所在的男團叫「醉八仙」（喝酒也能組團，也真是醉了）。

前面說過，不以地域、時間分出來的組，肯定是猛將雲集。看看「醉八仙」裡面的成員：賀知章、李白、汝陽王李璡、李適之、崔宗之、蘇晉、張旭、焦遂……好幾個國文課本上經常出現的名字。

在這八個醉漢中，張旭是公認的「一喝就醉，一醉就寫字，越醉寫得越好，任何部位都能拿來寫字」的大神。（他曾經用**頭髮**寫過字，不是拔下來，是連在腦袋上寫的。）

他擅長「狂草」，被稱為**「草聖」**（真是一個很草率的「聖」）。

劍聖

裴旻

張旭的草書、李白的詩、裴旻的劍，並稱為**「三絕」**（張旭同時存在於多個「團體」，也是一種「混得好」的表現）。

裴旻是當時的武林高手、大將軍，也是皇帝御封的「劍聖」。他的劍法堪稱一絕，絕招就是把劍丟到雲裡，然後用劍鞘接住。

吳道子開始向酒友張旭學習筆法，但他的天賦並不在書法上（幾乎可以肯定不是老師教得不好，因為顏真卿也是張旭教出來的，張旭隨便點撥一下就撥出了一個「書聖」）。

本以為吳道子就是個庸才，沒想到他卻在繪畫領域開了花。

吳道子靠繪畫天賦在長安一舉成名後，很快被唐玄宗召進宮中成為御用畫師，從此登上人生巔峰。

他在最頂峰的時候，甚至還把李白的詩從「三絕」中擠了出去。

有一次，「劍聖」裴將軍向吳道子索畫，送去好多金帛，卻被吳道子原封不動地退還。

吳道子說自己仰慕將軍已久，如果能現場看將軍表演一次「劍鞘接劍」的絕活，自己很樂意免費為他作畫。

李白

將軍二話不說，拔劍一通狂舞；吳道子瞬間來了靈感，在牆上奮筆疾畫；碰巧醉漢張旭也在「雜耍」現場，提筆一通狂寫。

世人將此事件稱為**「三絕合璧」**，從此傳為一段佳話。

李白知道後拚命拍大腿……

誰讓你前一天又宿醉了……

可能是因為年輕時過過苦日子，又或許只是因為沒文化，成名後的吳道子對名聲看得特別重，重到令人髮指的地步——絕對不允許有人比他強。

在唐朝小說集《酉陽雜俎》中，記載著這樣一則駭人聽聞的故事：趙景公寺重金聘請吳道子畫一面壁畫，他卻遲遲不動筆。住持等不及了，請來當時的青年才俊——一個名叫皇甫軫的畫家，但替補皇甫軫剛到沒多久就被殺了。小說裡寫得很直接：吳道子覺得自己的地位受到了威脅，直接雇人把他幹掉了。

> 吳以其藝逼己，募人殺之。——〔唐〕段成式《酉陽雜俎》

這個名叫皇甫軫的倒楣蛋，或許本會成為一代大師，但誰叫他得罪了「畫聖」，結果成了只有一行字的「詞條」（這行字裡偏偏還有「吳道子」）。

吳道子還有一個本來也可能成為大師的徒弟，名叫盧稜伽。盧稜伽有一次接到了畫莊嚴寺三門的私活，結果他畫得非常好。吳道子看見了，讚歎道：「這小子筆力平時不如我，這幅畫居然開始趕上我了。嘖嘖嘖……像他這樣拚命，遲早會精盡而亡。」果然，一個月後，盧稜伽暴斃。

> 「此子筆力常時不及我，今乃類我。是子也，精爽盡於此矣。」居一月，稜伽果卒。
> ——〔唐〕張彥遠《歷代名畫記》

將吳道子的傳說合起來看，會發現他是個極其真實、豐滿的人。

只可惜……這麼有趣的一位天才畫家，如今存世的真跡卻

約等於零。

那開頭說的那幅《八十七神仙卷》呢？

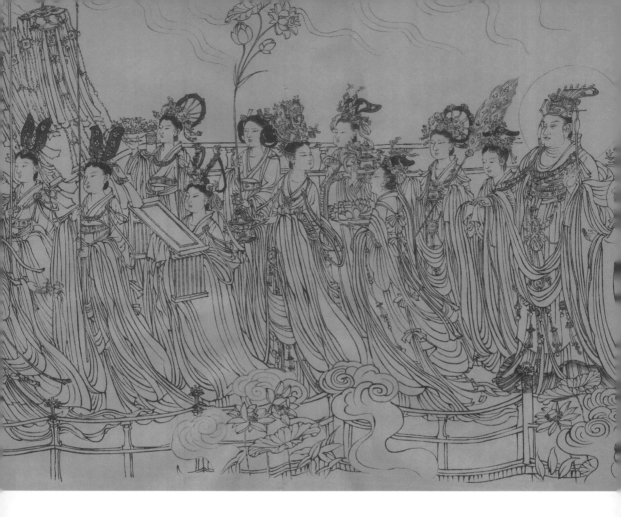

這麼說吧：全世界大概也只有徐悲鴻相信它是吳道子的真跡（後來，甚至連「當事人」之一的張大千都反悔了）。

無論別人如何懷疑，徐悲鴻一直堅信──這幅畫就是吳道子親筆畫的。

他在畫作的題跋中，將吳道子比作中國繪畫界的菲狄亞斯（古希臘雕塑家）。而菲狄亞斯的代表作「奧林匹亞宙斯神像」，是古代世界**七大奇蹟**之一。

具備一點歷史知識的人應該都知道：「七大奇蹟」中，除了埃及胡夫金字塔，其他六個根本沒人見過。它們都只存在於傳說之中，但我們依舊願意相信它們曾經存在過。

就像我們都願意相信：畫聖吳道子是真實存在的人，即使⋯⋯我們誰都沒見過他畫的畫。

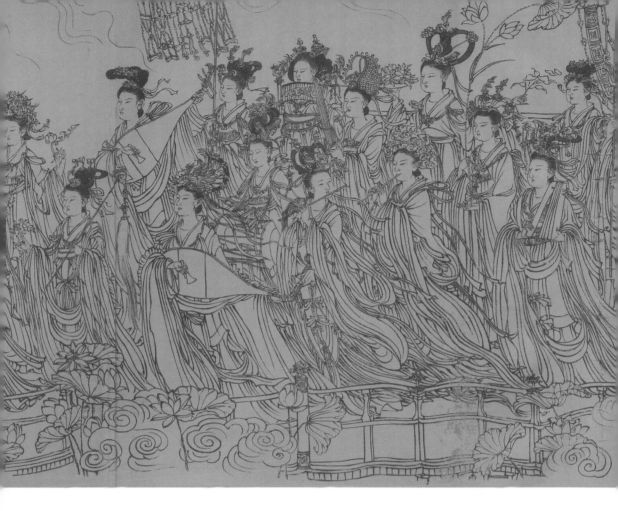

絕對
不會錯

8

唐｜李昭道

明皇幸蜀圖

一幅被詛咒的畫

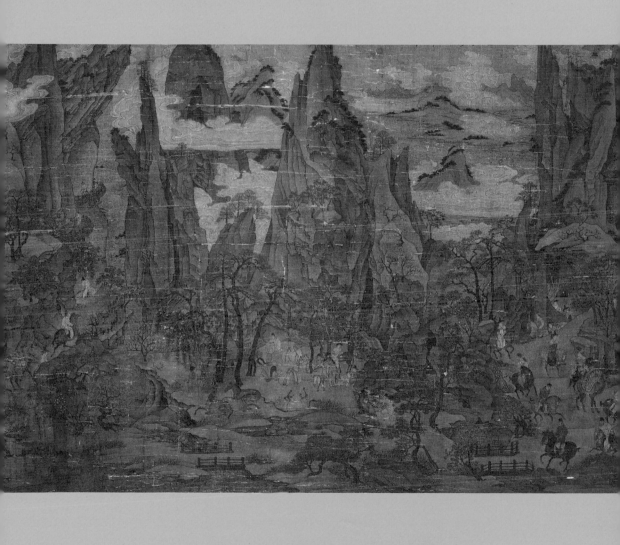

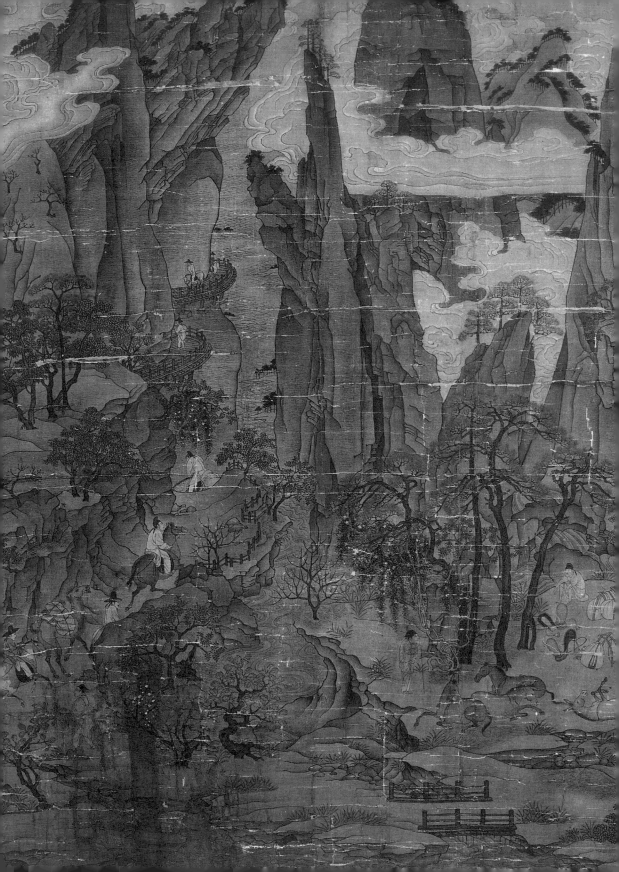

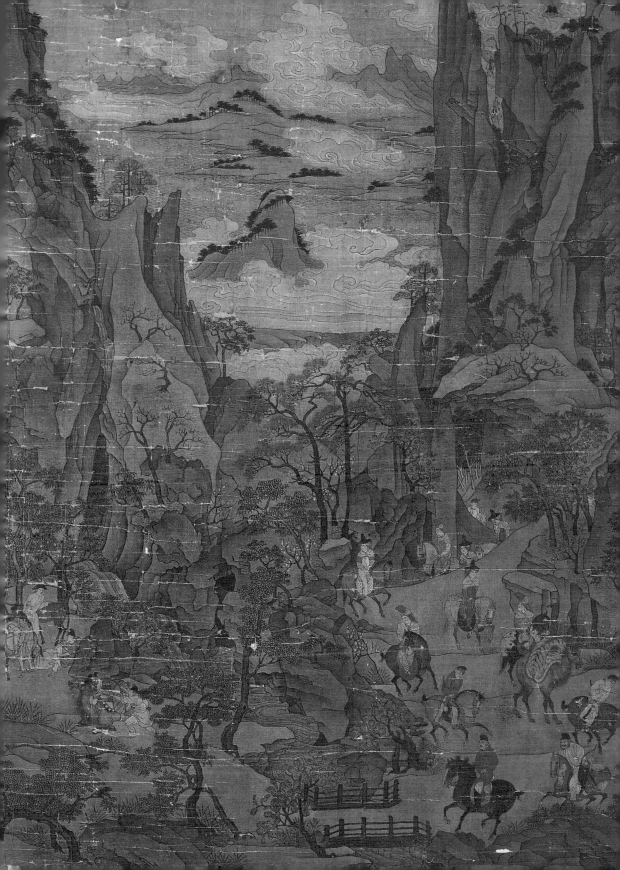

天寶十五年六月（西元756年7月），一隊人馬穿過崇山峻嶺，進入蜀地（四川）。

浩浩蕩蕩的隊伍綿延數十里，然而隊伍中的人卻個個垂頭喪氣⋯

注意前圖右下角那個**穿紅衣的男子**。

他就是這齣戲的主角。

這人身後跟著三個帶刀護衛：

他的坐騎也顯得與眾不同，注意馬脖子上編為三簇的鬃毛。這種「髮型」也出現在唐太宗的**昭陵六駿**上，是唐朝皇室坐騎的專屬造型。帶刀護衛、皇室專屬座駕⋯⋯顯然，這個人的來頭不小。

而這幅畫的名字，早已道出了其中的玄機。

「明皇」，就是唐明皇李隆基；「幸蜀」，就是去四川視察（玩）；所以，這就是一幅**唐明皇四川旅行留念圖**嗎？好像又沒那麼簡單。

明皇幸蜀圖

李白曾説過：「蜀道難，太難了！」

畫中的崇山峻嶺看起來也確實挺難走的，那唐明皇為什麼偏偏要來這種地方旅遊？

歷史上並沒有「唐明皇是個登山愛好者」的記載。然而，我們卻能從他入蜀的時間推斷出此行的真正目的。

就在這幅畫成畫的不到一年前，唐朝爆發了歷史上著名的**「安史之亂」**。安祿山的叛軍勢如破竹，很快就殺到了京城外的最後一道關口──潼關。潼關一旦失守，就相當於防盜門被撬開──叛軍進入長安就只是時間問題了。

天寶十五年六月十三日凌晨，唐玄宗（唐明皇）決定棄城出逃──**逃往蜀地四川。**

所以，這其實是一次**大逃亡**。

逃跑的還不止唐明皇一個人。

當城中百姓聽說皇帝「顛兒」了，第一反應自然是跟著「顛兒」——畢竟皇帝去的地方總是最安全的。於是就出現了這次歷史上罕見的「唐朝人口大遷徙」。

皇室、貴族、官員、平民，一起組成了這支延綿數十里的「逃難大軍」。

那個時代的**「超級巨星」**幾乎都在這支隊伍中：

風騷小姐姐
虢國夫人

搞不清狀況的宰相
楊國忠

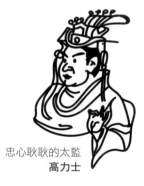

忠心耿耿的太監
高力士

猜不透老爸心思的太子
李亨

說一不二的龍武大將軍
陳玄禮

以及逃難隊伍中「最尷尬的存在」——十八郎**李瑁**。

他的老爸是唐明皇李隆基，他的前妻是他現在的後媽——楊玉環。

難以想像三人途中會聊些什麼。在太平的日子裡，或許還能避而不見；而大難臨頭之時，李瑁也只能戴上自己綠色的禮帽，跟著大部隊一起逃難了。

對了，這支隊伍中當然少不了他的前妻＋後媽：

楊貴妃。

十八郎李瑁

楊貴妃

然而，隊伍離開長安後，走得並不順利。

當來到一個名叫**馬嵬坡**的地方時，隊伍中突然起了一陣騷亂。倒不是叛軍追上來了，而是逃難軍民突然想到一個問題：

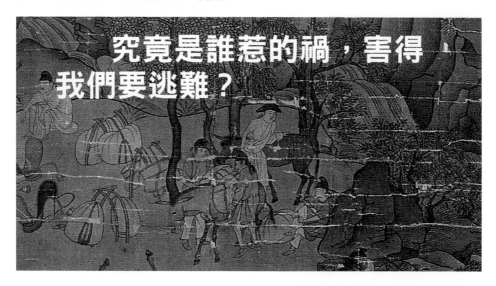

這個問題把李隆基問得措手不及……

他很清楚是誰惹的禍，但是他不能說。

其實誰都知道，這個鍋應該由誰來背。

只要拿個望遠鏡看看反賊安祿山的部隊就知道了。他們直接把「背鍋俠」的名字編成了口號，寫在了大旗上。

「**誅國忠，清君側**」，翻譯一下就是：幹掉國忠這個奸賊，淨化老闆周遭的空氣。「國忠」就是前面提到的**宰相楊國忠**。

李隆基之所以不回答，是因為楊國忠是自己的大舅子、楊貴妃的堂哥。

要說「安史之亂」的起因，其實很複雜，但老百姓可不會想得那麼複雜。

「既然反賊要殺楊國忠，咱們把他辦了，不就能回家了嗎？」

那誰來動手呢？

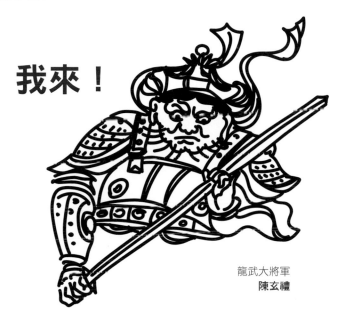

我來！

龍武大將軍
陳玄禮

就這樣，宰相楊國忠被龍武大將軍剁成了肉泥。

事情就這樣結束了嗎？歷史告訴我們：自下而上的群體洩憤行為向來就不會「適可而止」。

殺紅眼的人們此刻思考的問題是：宰相剁了，還能剁誰？顯然，沒人敢動皇上。連反賊安祿山都不敢，否則也不會借「誅國忠」的名義造反。

那還能剁誰？

他們望向了皇上身邊，那個正在吃荔枝的女人……

我們回過頭來看看這位「老情種」李隆基。此刻的他，同時失去了

親手打造的盛世江山和最心愛的女人。

對輝煌一生的李隆基來説，現在正是他人生中的至暗時刻。

然而在逃難的隊伍中，有個人正冷眼旁觀著一切。

他的名字叫作**李昭道**。

李昭道

　　他也姓李，也是皇親國戚，只是
沒有前面的「大明星」亮眼。

　　眼前的這一幕讓他覺得似曾相
識。多年前，年紀尚幼的李昭道就已
經經歷過這樣的逃難了。那次逃難並
非因為戰亂，而是因為皇室內鬥。

　　許多年前，一個給唐太宗抬步輦
的「才人」爬上了權力的最高寶座。

她姓武。

一個皇室，容不下兩個姓氏。於是，姓武的女人開始殘殺姓李的男人，甚至連自己的親生骨肉都不放過。

　　李昭道的父親見這女人如此兇殘，果斷決定帶著家眷逃離長安城──事後證明這是一個英明的決定。那姓武的女人死後，天下又回到了李家的手中，李昭道的父親李思訓也再次回到了朝廷。再後來，唐朝迎來了「開元盛世」，李思訓最終也官至右武衛大將軍，晉封彭國公。因此，對少年李昭道來說，那次逃難簡直就是這家人**「觸底反彈」**的開始。

逃難，不一定就是故事的結尾，反而可能是個轉機。

　　李昭道的父親，還不是他們家「反彈」得最厲害的一個。李昭道有個堂兄，名叫**李林甫**，是整個唐朝在位時間最久的一任宰相，把持朝政整整十九年。而這次的反賊頭子安祿山，也正是李林甫在位期間一手提拔上來的。

　　雖然李林甫被後世稱為「奸相」，但至少他在任期間，朝中那些暗流湧動的野心家還不敢瞎搞；等他一死，他們便爭先恐後地露出了「獠牙」。「安史之亂」事發的兩三年前（天寶十二年），李林甫死了。

　　「國舅爺」楊國忠繼任宰相。他上任後的第一件事就是聯合安祿山控告李林甫謀反。唐明皇知道後很生氣，把還沒入土的李林甫從棺材裡拎出來羞辱了一番，再給他換了個小點的棺材埋了。

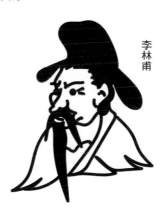

李林甫

　　回到逃難隊伍……

　　在李昭道的眼裡，仇人楊國忠一家剛剛在馬嵬坡被滅族，而皇帝依舊是那個英明神武的皇帝，太子也是意氣風發。現在的撤退，只不過是為了明天的進攻──大唐的復興指日可待。

　　懷著這種心情，他畫下這幅《明皇幸蜀圖》。

注：不光是李昭道，當時許多文人都懷著這樣的信念，比如大詩人杜甫。他在那個時期寫下了《春望》、《哀江頭》、《哀王孫》等不朽詩篇，也算是亂世造就的「詩聖」吧。

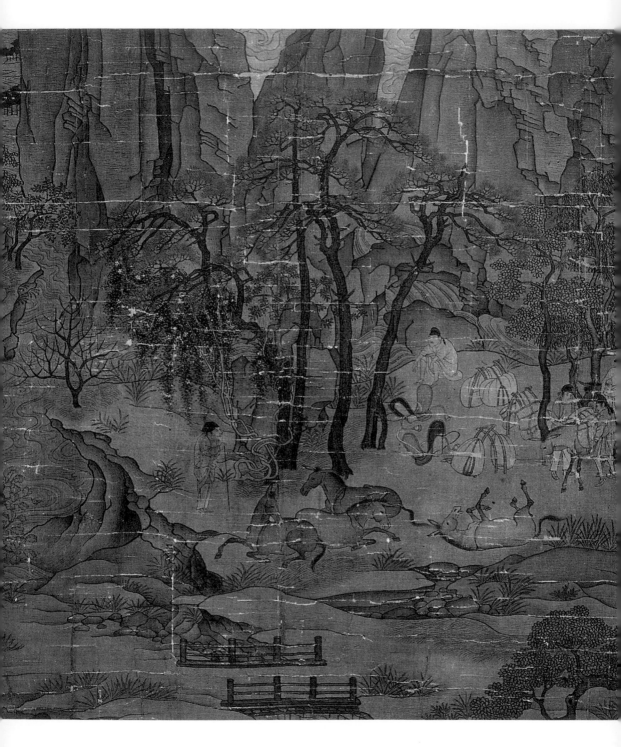

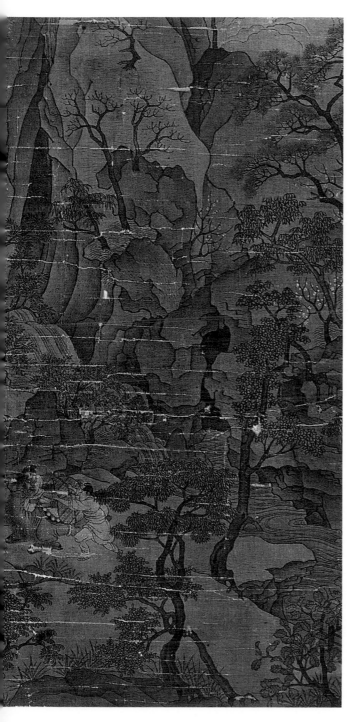

這就是為什麼這幅「皇帝跑路圖」看著像一幅「郊遊風景畫」。畫面中下部分的驟隊，正卸下行李在溪邊休息。如釋重負的驟子肆無忌憚地滿地打滾，給人一種悠閒自在的感覺。似乎沒人急著趕路。

不瞭解這幅畫背後故事的人，或許會以為這就是一幅普通的山水畫。不過，即使知道背後的故事，又能怎樣？對老百姓來說，那也就是個茶餘飯後的八卦；而真正會覺得忌諱的，應該是那些帝王將相。

許多年後，這幅畫到了書畫愛好者**宋徽宗**的手裡。

他自然知道這幅畫畫的是什麼，或許是覺得**「明皇跑路圖」**實在太不吉利了，還將它改名為**《關山行旅圖》**。

但沒過多久，宋徽宗還是掉坑裡了。

　　靖康二年（1127年），他甚至連跑路的機會都沒有，就和兒子一起做了金軍的俘虜。

　　從此，這幅畫便被看作**不祥之物**。

　　六百多年後（1774年），這幅畫來到了**乾隆**的手中。乾隆見後，先是眉頭一緊，但依舊控制不住自己的「題詩癮」，於是寫了一首御題詩：

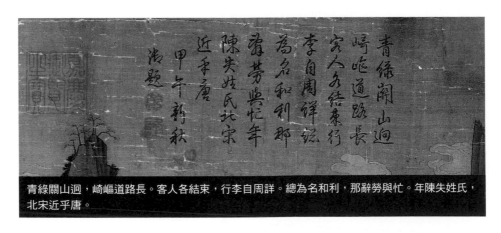

青綠關山迴，崎嶇道路長。客人各結束，行李自周詳。總為名和利，那辭勞與忙。年陳失姓氏，北宋近乎唐。

　　就乾隆的文學水準來看，這首詩算是正常發揮——基本就是看圖說話的水準。

　　有趣的是，詩中對「明皇逃難」隻字不提。也不知乾隆是沒看出來呢，還是想要故意掩蓋**這個會帶來國家厄運的「不祥」主題？**

9

唐｜周昉

簪花仕女圖

我的偶像自殺了

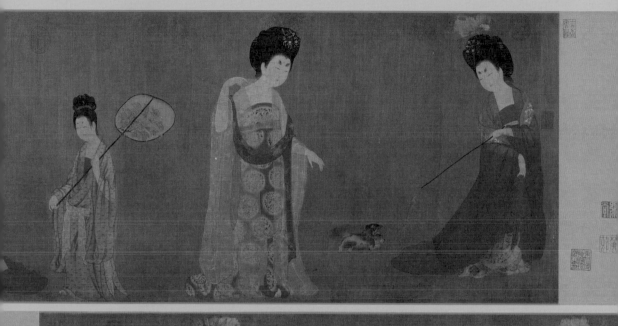

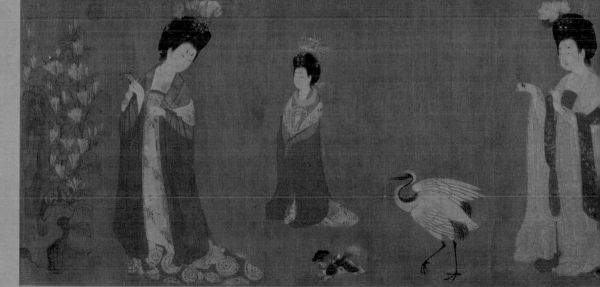

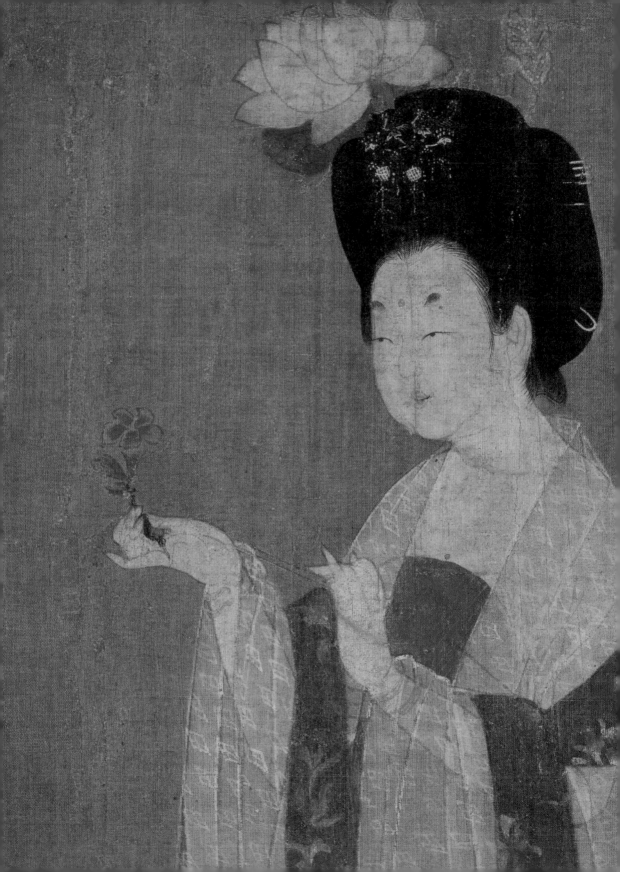

這張面孔，我想你一定見過。

如果說蒙娜麗莎是西方繪畫的「代言人」，那麼左邊這張圓圓的胖臉絕對稱得上

「東方蒙娜麗莎」。

她象徵著中國繪畫的鼎盛時期。

然而，在她似笑非笑的表情下，卻藏著一些耐人尋味的心事……

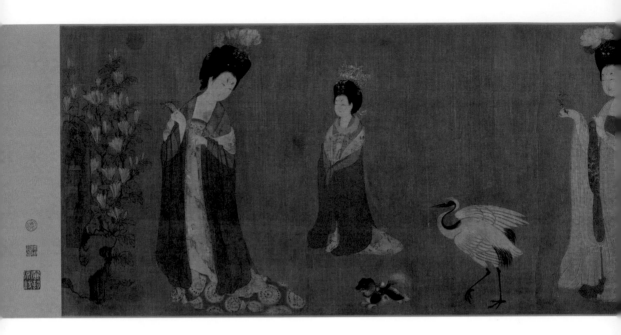

這幅畫的全名叫：

《簪花仕女圖》。

畫面中的六個人物彼此之間並沒有眼神交流。

注意，仕女≠侍女，仕女是貴婦的意思。

這幅畫可能是一套用來製作屏風的樣稿，分為四個部分。

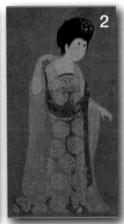

畫中的貴婦有的逗狗，有的賞花，有的拈著一隻蝴蝶出神。

但無一例外的是：她們一個個都**面無表情**，彷彿一尊尊處事不驚的佛像。

除此之外，每個貴婦的脖子上都頂著一張**大臉盤子**。

這就是這幅畫最顯著的兩大特徵——胖、面癱。

以這兩個特徵作為切入點，就能理解這件傑作的內在含義。

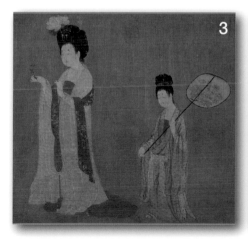

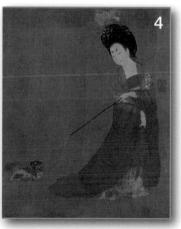

先説胖。

唐朝女人都是胖子──這是真的嗎？

一聽就知道這一定是胡説八道。一個國家的女人怎麼可能都是胖女人？難道唐朝就沒有那種怎麼吃都不胖的「怪物」存在？

但繪畫中的唐朝女人，基本都是**背後能看到臉、脖子以下全是腰**的「標準身材」，連身材比例都是整齊劃一的「六頭身」。

這就要從「唐朝的時尚風向標」説起了。

每個時代都有幾個站在潮流頂端、引領著審美方向的人。説來也好笑，引領唐朝婦女審美趨勢的居然是兩個出家人：

一個尼姑 ＆ 一個師太

尼姑是**武則天**。她的第一任老公李世民死後，大小老婆按照慣例都要出家為尼。後來，為了改嫁給李世民的兒子，武則天又還俗了。

師太指的是**楊貴妃**。雖然她和武則天的情況差不多，但恰好是反過來的：她一開始是唐玄宗的兒媳婦，卻被公公看上了。如果直接從兒媳婦「無縫銜接」變成老婆，也實在有點説不過去，於是她就出家做了一陣道姑。（父子之間交換妻子大概是他們李家的習俗。）

總之，這兩位出家人理所當然地成了「唐朝時尚風向標」。她們的時尚理念或許有些許不同，卻有個最顯著的共同點：**胖**。

武則天的胖，和她的職業有脱不開的關係──古代統治者就沒幾個是瘦子。

注：楊貴妃也叫楊太真，「太真」就是她的道號。

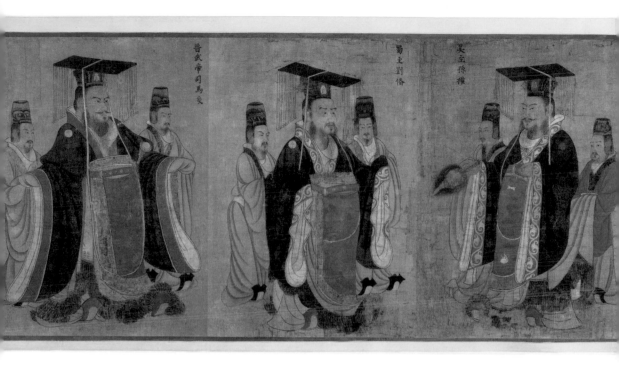

不管歷代君王真人長什麼樣,畫像中的他們大都挺著個大肚子。可能是因為虎背熊腰的身材會給人安全感吧?

武則天雖然是歷史上第一任女皇帝,但在統治者「標準身材」上,她顯然並不打算打破傳統。

如果說武則天胖得情有可原,那楊貴妃的胖則純粹是她老公唐玄宗的個人偏好。

老李頭就是喜歡白白胖胖的少女,你上哪兒說理去?

「胖胖可愛」

注:如果你見過乾隆、康熙的畫像,或許會對「統治者都是胖子」的說法存有不同意見。這二人從畫像上看確實都是「瘦猴」,這是因為給他們畫像的是個老外(義大利人郎世寧)。這老外不太瞭解中國國情,外加實在沒有眼力見兒。

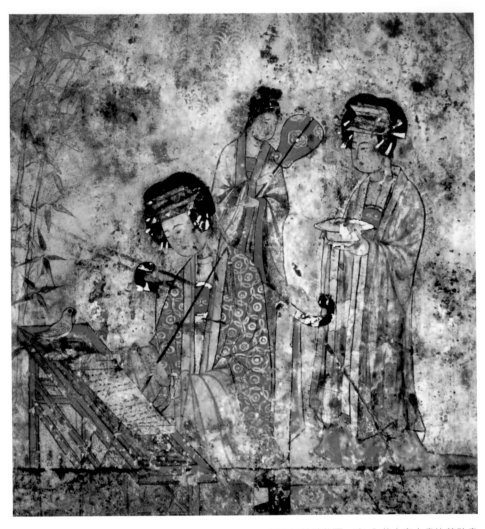

楊貴妃教鸚鵡圖　遼　內蒙古寶山貴族墓壁畫

不過，**楊貴妃除了胖，還很有才華。**

她是個兼舞蹈家和音樂家於一身的小胖子，甚至還會耍各種雜技。

這是內蒙古赤峰市出土的一幅壁畫上的楊貴妃：畫中的她正在教一隻鸚鵡背詩詞。

是的，就是「背詩詞」。

身後的宮女彷彿在說：

這畜生比我還
有文化……

天哪……

這畜生能不能背出來不知道，但它確實比宮中大部分人更會「做人」。

每當唐玄宗快要輸棋的時候，楊貴妃就會招呼這隻鸚鵡來搗亂。唐玄宗便順勢把棋盤一推，一臉無奈地朝楊貴妃眨眨眼說：

「小淘氣，朕差點就贏了。」

楊貴妃身上能夠吸引老皇帝的亮點或許還有許多，但那都屬於夫妻之間的情趣。外人自然是看不到那些亮點的，他們能看到的只有表面現象——**胖。**

　　在外人的眼裡，大唐最風光的兩個女子竟然都是胖子。
這難道是巧合嗎？**怎麼可能是巧合！**

　　不過古代的資訊不像今天這樣發達，是不太可能出現「一個人引領全球時尚」的現象的。

　　作為盛唐時尚風向標的貴妃，她能引領的也就是長安、洛陽一帶貴族名媛圈的審美。然而，也就只有這批名媛才會花錢請人畫像。這些「胖妹妹」造型傳到今天，自然就營造出了一種「唐朝女人都是胖子」的假象。

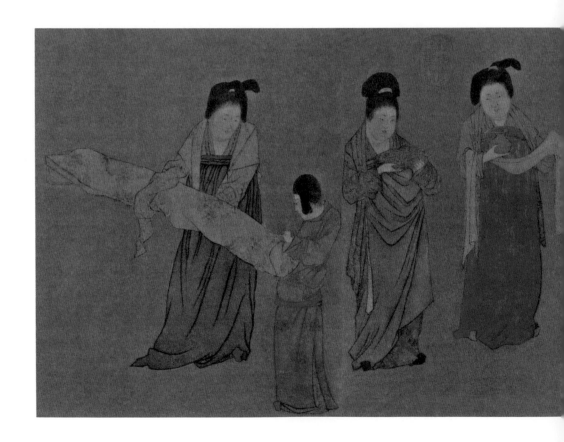

話說回來，唐朝仕女畫倒是和今天的社交網絡有著驚人的相似之處：**打開網路，到處都是網紅臉**，滿眼都是玻尿酸；而展開唐朝仕女畫，看見的卻是滿眼的肥肉。

這種情況下，一個「畫誰都胖」的「網紅」畫師就誕生了。

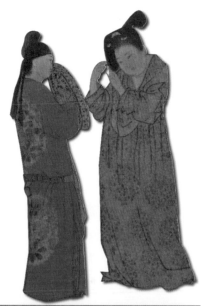

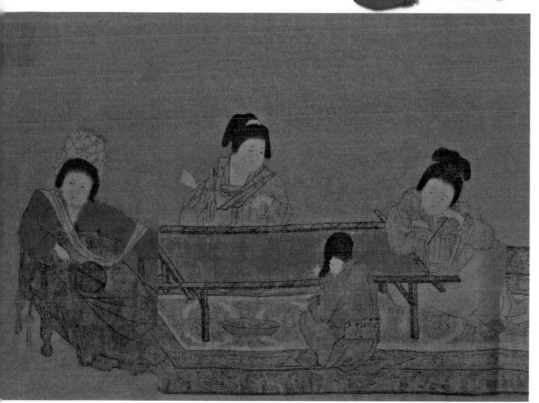

揮扇仕女圖　唐 周昉

他叫**周昉**,是《簪花仕女圖》的作者。這人是個名副其實的貴公子——出身顯赫,家財萬貫,混跡於各種名媛圈、鉅子圈,日常結交的都是頂級權貴。

他的畫在當時堪稱一絕,尤其是那些畫著胖乎乎美女的仕女畫。

周昉在藝術史上並不像顧愷之、吳道子那樣出名,因為仕女畫在中國繪畫史上地位很特別——**特別低**。

它不像佛像、倫理故事畫那樣有勸誡的功能,也不像山水畫那樣可以「寄情」。

仕女畫就是畫美女。

周昉

這在文化人的眼裡顯得很膚淺。歷史上甚至還出現過余集(一個清朝進士)因為擅長畫美女而落選狀元的奇聞。

不過,被看不起倒也有意想不到的好處,至少這些畫能逃過以「深刻文人」自居的**乾隆爺**的題詩和「魔印」。

總之,對唐代**「網紅攝影師」**周昉來說,「美女畫」受不受待見,根本就無所謂。

他不需要藉繪畫來抒發什麼憤世之情。(畢竟對一個「出生即巔峰」的人來說,也實在沒什麼好憤怒的。)

畫畫對他來說就是一張通往上方的「**通行證**」，畢竟連皇室向他約畫都得排隊。
你還不敢抱怨，因為排在你前面啃指甲、抖腿的，很可能是某個娘娘⋯⋯

接下來聊聊這幅畫的另一個特點。

古代繪畫經常用「**面無表情**」來表現聖人、佛祖的莊嚴肅穆。

然而仕女畫並沒有這樣的需求。

仕女畫中的胖姑娘個個身穿低胸薄紗透視裝，肯定不是《女史箴圖》中的那種貞節烈女。

從她們精美的頭飾和裙子上複雜的花紋中，也能窺見這些唐朝名媛那奢侈悠閒的生活。

面癱

所以，悠閒的名媛幹嘛還要擺臭臉？賞花，逗狗，笑一個不好嗎？幹嘛那麼酷？
難道「酷」是當時的流行表情嗎？

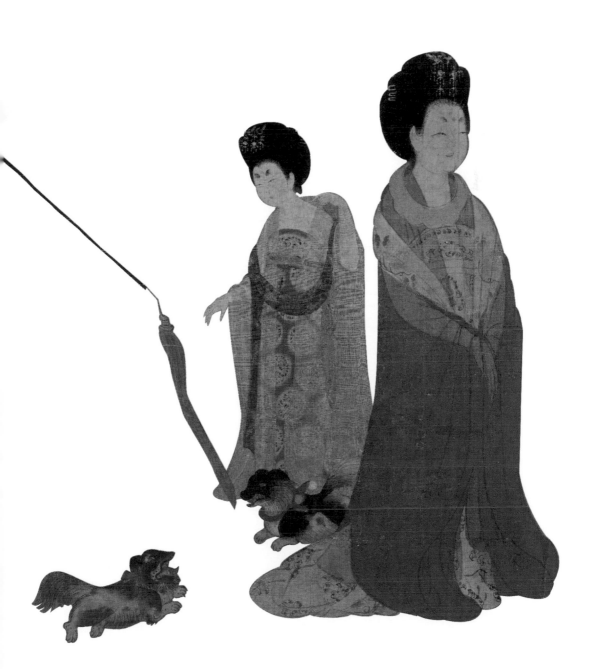

周昉有個師傅，名叫**張萱**，是個宮廷畫師（跟吳道子應該是同事）。

他有一幅名作**《搗練圖》**，畫的也是唐朝名媛的日常。你看人家多活潑……

名媛正在用燒紅的炭熨布。注意畫中這個鑽來鑽去的小女孩。

也不知她是誰家的熊孩子，在攤開的白練下面穿來穿去，猶如突如其來的「彈幕」，叫人忍俊不禁。

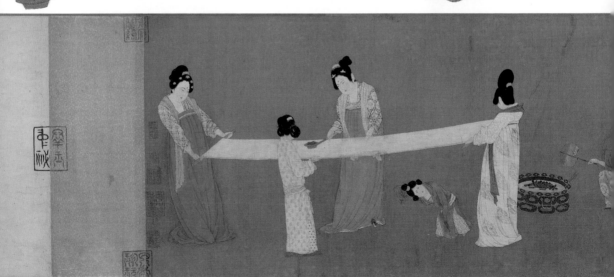

搗練圖 宋徽宗趙佶摹本

用木杵捶打布料的四位名媛，正悠閒地聊著家常。

「唉，我今兒早上稱重，居然又輕了兩斤……你們究竟是怎麼增脂的呀？」

「喲，姐姐這條披肩是古馳坊的新款吧？」

「穿來穿去，還是愛馬苑的料子舒服。」

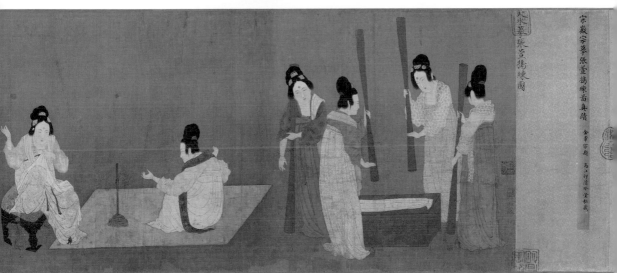

注：「搗練」就是縫布製衣過程中搗洗熟絹的工序。至於名媛為什麼要親自縫布？或許就跟現代名媛一起烘焙蛋糕並用手機記錄全過程一樣，是一種情調。

對比之下，周昉筆下的名媛就沒那麼開心了。

這些胖姑娘為什麼要不開心呢？沒人知道實情，但有一件事值得注意……

那時候，發生了一件驚動全國的政治事件──**「安史之亂」**（前一章提過）。

按理説，政治事件應該影響不到名媛的心情，充其量就是給 Low Tea（下午茶）、Brunch（早午餐）增加談資罷了。

但這個事件卻不一樣。它直接導致了另一個駭人聽聞的事件：

名媛共同的偶像楊貴妃，在馬嵬坡被逼上吊自殺。

偶像的非正常死亡，對粉絲的衝擊力有多大？相信經歷過藍儂、MJ、哥哥張國榮等事件的粉絲一定會感同身受。不誇張地説，**那簡直就是一種價值觀的崩塌。**

「人生目標」居然以這種方式結束了一生。

「粉絲」惋惜之餘，甚至會對自己之前的價值觀產生懷疑，好像人生一下子失去了奔頭。想想就可怕。

這種不知何去何從的心態，或許正是那時名媛的一種常態。

因此，周昉筆下美女的表情，就顯得不那麼鬆弛了。

當然臉上的肉還是鬆弛的（即使偶像死後，減肥也沒那麼容易）。在她們胖胖的臉上，總有種說不出的……

這種狀態，源於內心深處的無助和不安……

她們本來特別羨慕楊貴妃，甚至夢想變成她。她們也想要擁有美貌、才華、奢侈的生活以及深愛她們的男人。然而，擁有這樣一個看似完美人生的楊貴妃，最終卻落得個**被愛人賜死**的下場。她們接下來的人生，又將何去何從？

誰說仕女畫沒有內涵，不能寄情？

說這話的人一定沒看過周昉筆下的這些胖姑娘。從她們身上，能夠清楚地感受到寂寞、不安以及失去奮鬥目標的無助……

雖然在這些胖姑娘身上看不到家國天下的「大志」，也感受不到「忠孝節義」的教條，但這些看似焦慮、抑鬱的**「小家子氣情緒」**，倒是更加真實、動人。

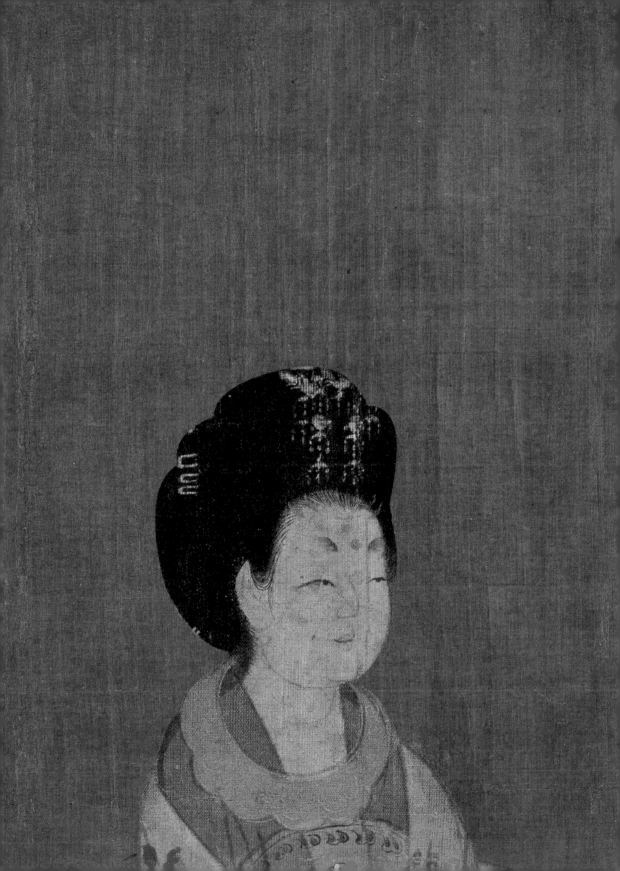

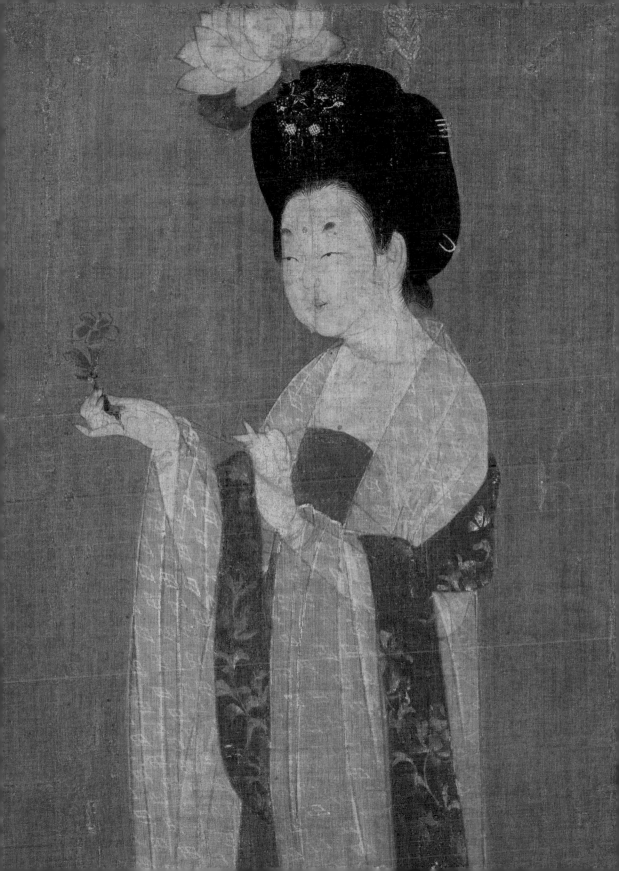

10

唐｜張萱

虢國夫人游春圖

唐朝女子出行指南

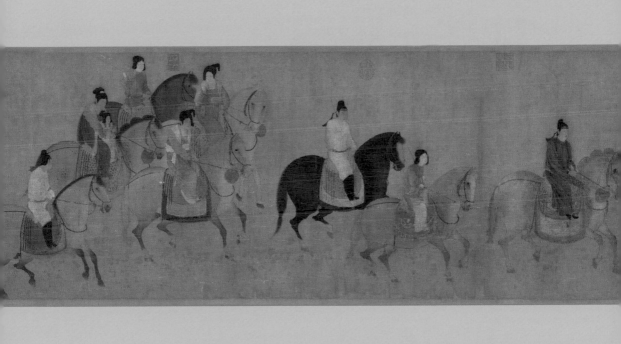

開元……具體不知道哪年（西元 740 年左右），喪偶沒多久的李隆基看上了比自己年輕三十多歲的楊玉環。

幾年後，楊氏被接入宮中，封為貴妃。

愛情
就在一瞬間

沒多久，小楊對老李說：

「臣妾還有三個姐姐，正好可以組成一個唱跳組合……」

「這麼刺激？快！快都接來！」

楊家醬
Youngs

　　於是楊家姐妹一起進了京，分別被封為：

　　Ms. 秦（秦國夫人）、Ms. 韓（韓國夫人）和 Ms. 虢（虢國夫人）。

　　其中，Ms. **虢**最會**「來事」**，一步步將自己變成了歷史上第一個**「二人之下萬人之上的女人」**。

　　然而她的口碑極差。傳說她不光和（妹夫）老李頭有一腿，還常跟自己的堂哥楊國忠眉來眼去。

　　百科中常用「淫亂奢侈、恃寵驕縱」來形容她的人品，不過全國上下只有宮裡那對夫妻有權力管她，而她又不住在宮裡，這也難怪她到哪兒都「橫著走」。

我解釋一下什麼叫「橫著走」，就是她走在路上的時候，幫她開路的僕人敢用鞭子抽皇上的女婿——廣寧公主的駙馬程昌裔就被抽過。

　　這還不算什麼。她有一次逛街時看中一座宅院，於是直接走進去問屋主：「聽說這房子要賣？」還沒等屋主反應過來，虢國夫人的裝修隊已經在拆他家房頂的瓦片了（記載於《明皇雜錄》）。

　　著名畫家張萱的這幅畫，就記錄了這支

「強拆隊」上街「掃貨」的場景。

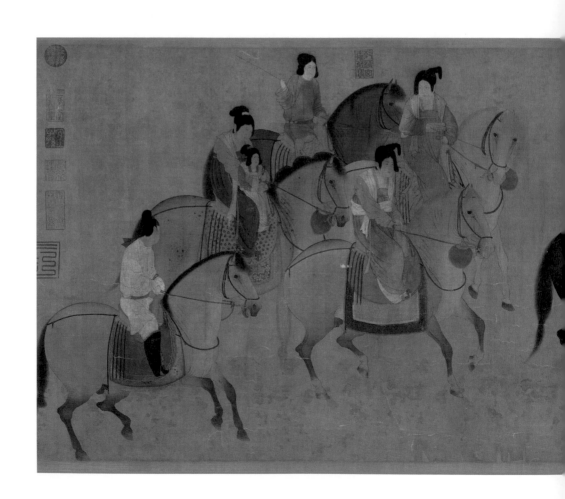

虢國夫人遊春圖

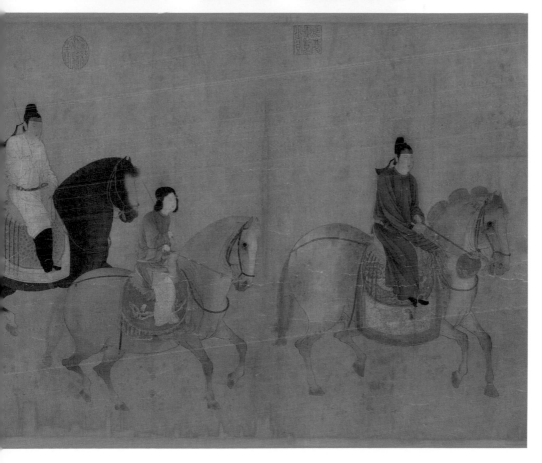

先來找找虢國夫人在哪兒……

還記得前面章節反復提到的一個知識點嗎？

皇親國戚的專屬座駕是**三鬃馬**。

隊伍中一共有兩匹這樣的馬，後面那匹馬上坐了一個小女孩，她年紀太小，應該是虢國夫人的女兒；虢國夫人當然也不會是抱著小孩的那位，抱小孩是奶媽或保姆的活，皇室貴族是不會為了親近子女去跟奶媽搶活的。

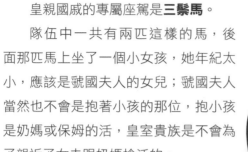

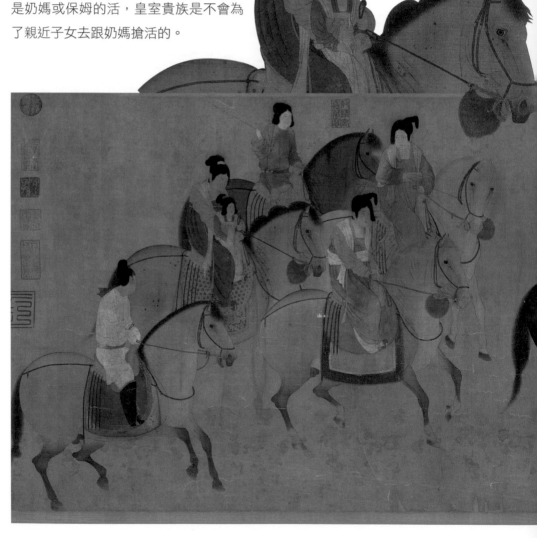

所以虢國夫人就是一馬當先的那位。

她身後的兩人，分別是她的貼身丫鬟和侍衛。他倆手中各自拿著一根馬鞭，專門用來抽擋路的人。

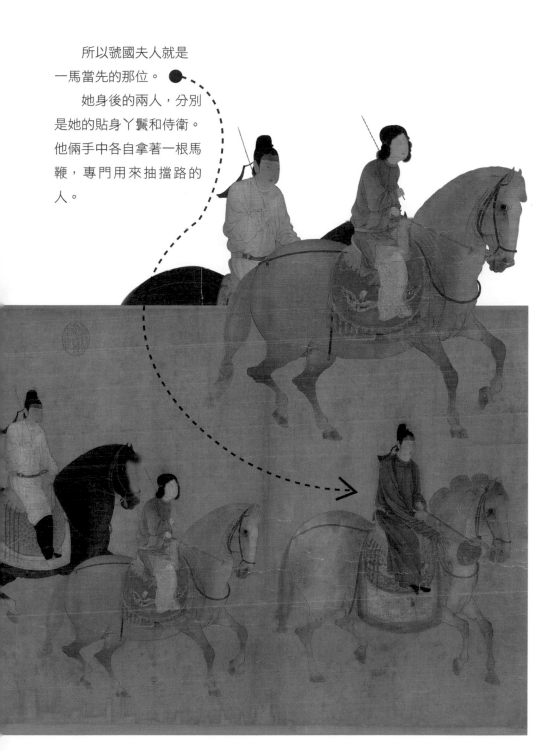

再往後，分別是虢國夫人的**閨密**，以及閨密的**丫鬟**。

虢國夫人的閨密，那自然也是超級名媛。

名媛和丫鬟要怎麼區分？（問這種問題在當時是會挨鞭子的。）其實有一個特別簡單粗暴的方法──**看領口開得多低。**

名媛總是盡可能全面地展現她們的胸部，她們通常會在量胸圍的位置扎一根帶子，以固定裙子。

而丫鬟通常不會把領口開那麼低，因為這樣實在不方便幹活。所以，你看《搗練圖》裡那幫假模假式的名媛，從穿著就能看出她們不是真的在幹活──**就跟化濃妝去健身房差不多。**

不過也有些名媛喜歡讓丫鬟穿低胸，比如《簪花仕女圖》中的丫鬟。這個時候就要通過比「大小」來判斷主僕了──**通常老闆都會比丫鬟大一些、高一些。**

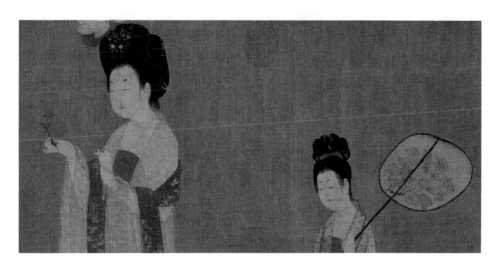

那麼問題就來了：做為「唐朝第二貴婦」的虢國夫人，為什麼穿成這樣？

她不僅沒穿低胸裝，還穿著男裝。

放在今天，「女人穿男人的衣服」根本就不值得拿來討論；但放眼中國那麼多的朝代，你會發現也就只有唐朝的女人才會穿男人的衣服上街。

現在看來，女扮男裝是一種「唐潮」。

但這種時尚的由來，則完全是為了圖個方便。

古代婦女出個門特別麻煩，而男人出門只要帶個錢包就行了，因此才會出現這種女扮男裝的時尚。

聊到這兒，我覺得有必要介紹一下：

古代女人出門究竟有多麻煩？

以下是我自己編纂的一份「副刊」。

大唐子女出行指南

注：如果你實在對穿衣打扮、風土八卦什麼的不感興趣，買這書只是為了學知識，也可以跳過這段，直接翻到第 204 頁。

第一節

美妝篇

眉形：

今天天氣不錯，大唐女子想出去晃晃，那出門前得先收拾一下自己（這點倒和現代人沒什麼兩樣）。

鴛鴦眉
憂傷寂寞的眉形。

月棱眉
安全但毫無特色的眉形。

三峰眉
可以製造出「四隻眼」的視錯覺。

先從畫眉開始……

唐代流行的眉形不下數十種，以下是比較常見的九種眉形：

垂珠眉
像正在生悶氣的
蠟筆小新。

拂雲眉
畫眉時可以試著
把眉心連起來，
建議搭配胡服，
製造一種異域風
情。

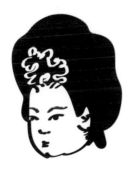

小山眉
初學者專用。

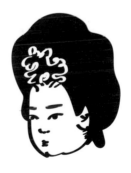

倒暈眉
平易近人的……
阿姨。

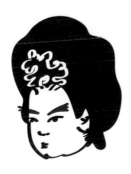

分梢眉
女俠專用。

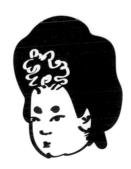

桂葉眉
呵呵，這眉
形……純看個人
喜好咯。

腮紅：

根據當天的心情或搭配的衣服選好眉形，接著再塗點胭脂唄？

怎麼塗？主要看你身處唐朝哪個時期。唐朝早期流行從眼皮到腮幫子幾乎整張臉塗滿胭脂，塗完就像剛跑完馬拉松一樣。

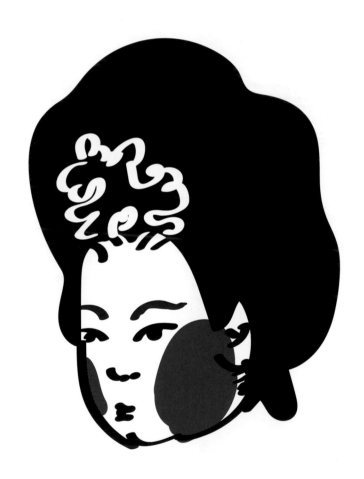

梅花妝：

這是一種唐朝名媛間最流行的妝容。在眉心處畫一朵花聽起來並不難，但其實非常考驗化妝師手部的穩定性。

相傳這個妝容是南朝宋的壽陽公主留下來的。

傳說她在花園打盹，一片梅花正巧落在眉心，留下的印記幾天都洗不掉。侍女見到卻都說好看，並爭相模仿。

故稱為「梅花妝」。

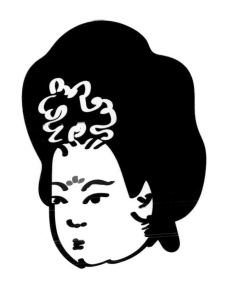

櫻桃口：

這是一種與「梅花妝」對應的唇妝。注意，唇脂面積塗得越小越好，最好製造一種小顆櫻桃長在嘴上的視覺效果。

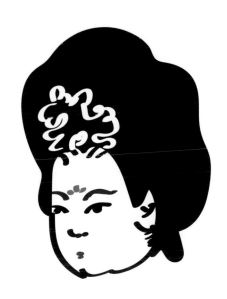

斜紅、 面靨：

又是兩個帶典故的妝容。把「典故」畫在臉上，大概會顯得自己特別文藝吧？

「斜紅」的典故是這樣的：相傳三國時期曹丕的宮裡有個特別愣的宮女，名叫薛夜來。一天夜裡走路時，她一頭撞在曹丕的水晶屏風上，太陽穴上就留下兩條對稱的疤（真不知是怎麼撞的）。這次意外之後，曹丕反而更喜歡她了。

於是宮中侍女爭相模仿。

「面靨」的由來也差不多，也屬於古代「傷痕美學」的產物。

還是在三國時期，一個叫孫和的人喜歡撒酒瘋，一次醉酒後在老婆鄧氏的臉上（酒窩處）留下了兩個對稱的傷疤。

孫和酒醒後特別後悔，立馬叫人來醫治，結果郎中開的藥方裡琥珀下多了（沒想到琥珀也是一味藥），最後在鄧氏的臉上留下兩個永久性的疤痕⋯⋯

侍女覺得特別好看，於是爭相模仿。

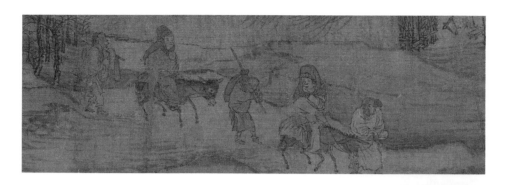

著裝：

好了，化完妝，就該選衣服了。

其實穿什麼並不重要，因為無論穿啥都得在外面裹一件類似雨披的東西。

這種東西叫作冪䍦，就像《清明上河圖》中那兩個女「忍者」打扮的那樣。

> 武德、貞觀之時，宮人騎馬者，依齊、隋舊制，多著冪䍦，雖發自戎夷，而全身障蔽，不欲途路窺之。
>
> ——〔後晉〕劉昫《舊唐書·輿服志》

總之，出門的女子得把自己打扮得像個刺客，原因就是「不欲途路窺之」（不能被路人看到真容），**那化了半天的妝是圖什麼？**

沒辦法，這是規矩。

接下來，全都打扮完畢的大唐女子，就該去問問老公有沒有空陪她出去。

什麼？還沒結婚？那她還是回去卸妝吧，想都別想了——**沒結婚不能出門，**這是規矩。

假設她已經結婚了……什麼？老公拿著錢包出去了？那怎麼辦？快去翻翻黃曆…

時節篇

元宵、寒食、清明、上巳：

先翻翻黃曆，查查是不是以上四個節日。如果碰巧撞上，那就大膽地出門吧！

為什麼出個門，搞得像吃大閘蟹一樣，還要看時節？

沒辦法，這是規矩……話說回來，為什麼女子可以在以上這四個節日出門？很簡單，因為它們提供了**出門的理由**。

元宵節：

每年的第一個月圓夜，大街小巷張燈結綵直至凌晨。

重點是：元宵節有一個特別的活動——猜燈謎。燈謎就是寫在燈籠上的謎語，而燈籠又都掛在街上，所以猜燈謎自然得出門上街。

寒食、清明節：

這是兩個挨得很近的節日，是個連在一起的小長假，因此屬於這兩個節日的傳統習俗也常被搞混。

比如說「不能用明火炒菜」、「掃墓、踏青、祭祖」……久而久之，大家也分不清哪個習俗屬於哪個節日了。

不過這沒關係，只要能提供出門的理由，那就是喜聞樂見的好節日。

於是，小娘子在清明小長假，紛紛揣起了野餐墊，在樹下吃起了生魚片。

上巳節：

這是一個很活潑的節日，自出現以來一直有個習俗：鼓勵年輕男女上街約會。這個節日聽起來有點像情人節，其實更像是古代政府舉辦的線下**「相親大會」**——又是一個「女嘉賓」不得不出門的節日。

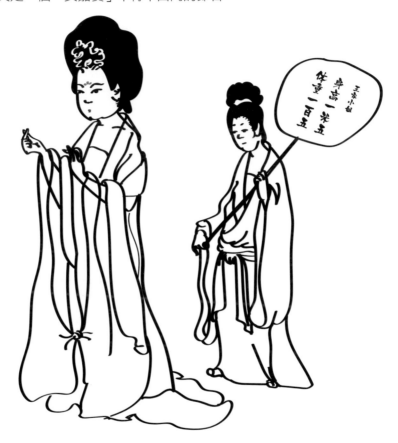

由此可見，具體是什麼節日並不重要，只要女子能找到充分的理由就能出門。

除了以上四個節日，她們在大年初一還可以去附近賭場賭兩把；在立春可以出門打春牛；在端午可以去河邊看競渡——這些都是具備出門理由的日子。

什麼？碰巧都不是，只是想出去散個步？那還是回去卸……等等，還有一個「空子」可以鑽——**去廟裡上香！**

這是一個任何時候都能用的出門藉口，但是用這個藉口，還得再過一關。

第三節

婆婆篇

大唐女子得去向婆婆請示能不能出門。為什麼？因為老公把錢包帶走了……

而婆婆呢，一般不會直接予以拒絕，但她會講述一系列聳人聽聞的事件……都是她從《唐朝案件聚焦》裡聽來的，比如說：

「張尚書的二女兒，前兩天夜遊園林被老虎吃了！她的屍骨至今都沒找到！」

——《集異記》

「前不久的錢塘江觀潮期，突如其來的一個大浪把橋震斷了，死了好幾百人呢！」

——《夷堅志》

「去年元宵節，有個流氓刻了一塊方印，印文寫著：『我惜你，你有我。』他見到女子就往她衣服上蓋印，那印文洗都洗不掉。」

——《西湖遊覽志餘》

大唐女子表示：自己會離江邊遠點，只想去市區的集市逛一下，並保證天黑前一定會回來，盡量不被老虎吃掉。婆婆皺起了眉頭。

　　於是，女子使出了撒手鐗：

「其實我想去廟裡求個子。」

……

婆婆點了點頭，回房拿了幾文錢塞到兒媳手裡，最後叮囑道：

「聽說最近寺廟裡出現了不法僧人，專和人販子勾結，拐賣單身婦女。」

——《西湖遊覽志餘》

最後，總算是出門了……但天都黑了。

自從儒家說「女人要守婦道」以來，女人一年到頭能上街的日子也就逢年過節那幾天。平時去門口買個菜什麼的還行，獨自出門玩耍？那肯定是瘋了！

大唐女子平時要出門，必須有家裡的男人帶隊。而萬一女子的老公在她前面「掛了」，而她又沒有兒子，那完了，**下半輩子就只能待在家裡玩手機了。**

這時候，有些女子發現其實還有一個辦法可以出門──**女扮男裝**。

「既然家裡沒男人，何不把自己打扮成男人？」

也不知是哪個「膽大包天」的奇女子第一個想出來的：只要換上男裝，不僅自己可以出門，還能把家裡的所有女人一塊帶上街。

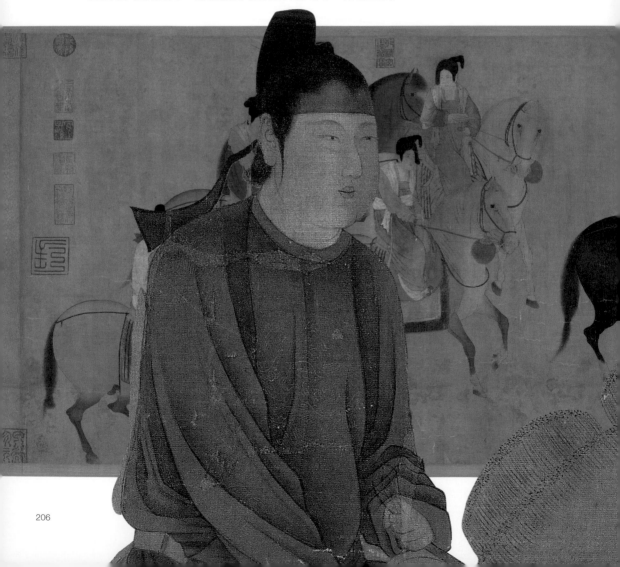

回到這幅《虢國夫人遊春圖》。

虢國夫人或許不是第一個想到女扮男裝做「領隊」的。

但論「膽大」，整個大唐找不出第二個膽子比她還大的女人，而且以她這麼一個「頂流網紅」的身分，做什麼都一定會引起廣大唐朝名媛爭相模仿。

於是，「女扮男裝」就成了唐朝特有的一道風景線，**一直到宋朝才被叫停。**

至於為什麼要叫停這種人畜無害的風俗？

或許是因為……**男人實在無法容忍沒有特權的生活吧。**

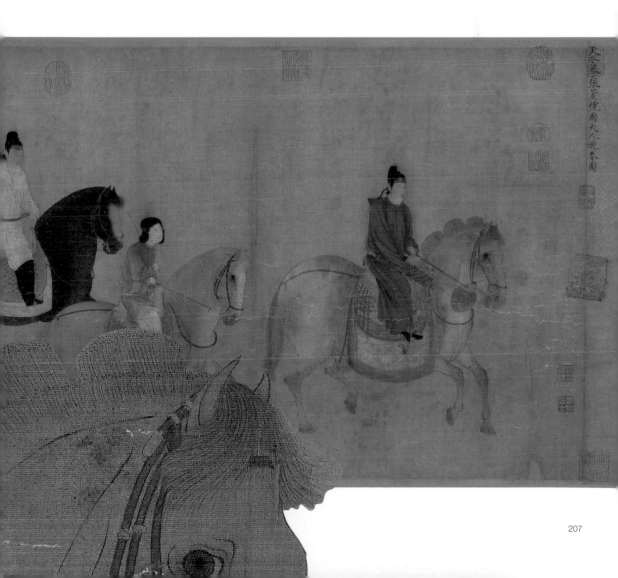

11

唐｜韓滉、韓幹

五牛圖和照夜白圖

宰相大人和外賣小哥

這幅畫，名叫

照夜白圖，

畫的是唐玄宗名下的一匹進口超跑。

滴

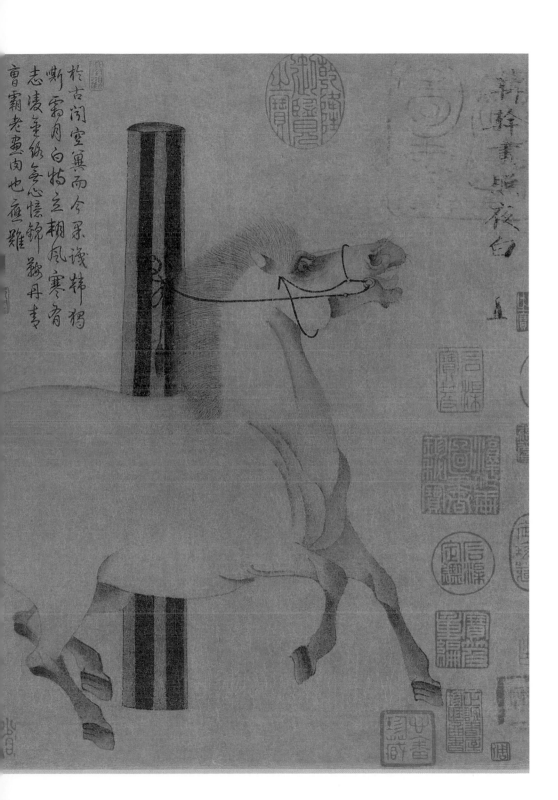

這幅畫，名叫

五牛圖。

畫的是 **五頭牛**。

哞

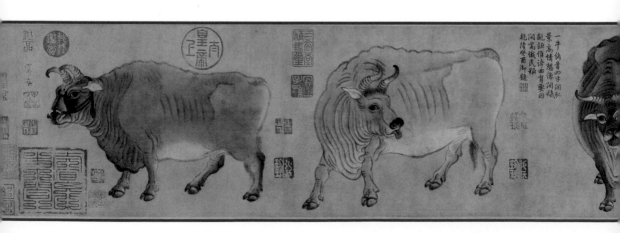

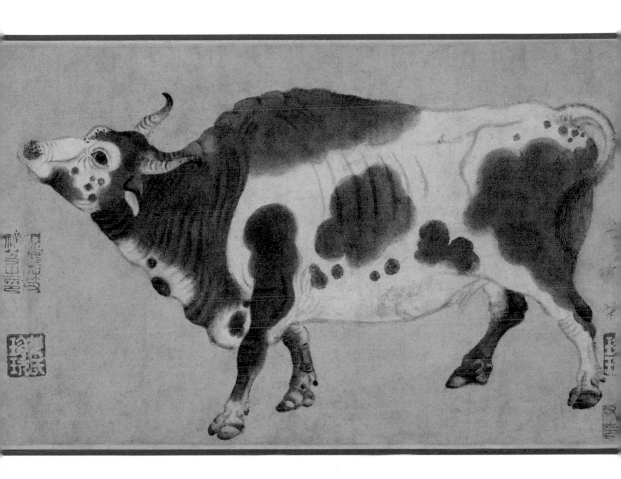

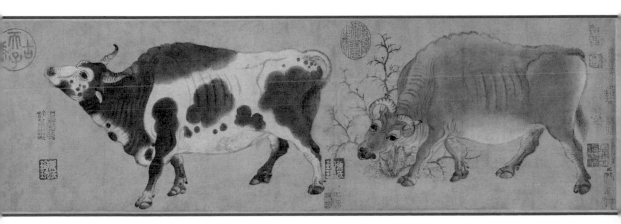

兩幅畫都是**國寶級的傑作**，

相當於國畫界的法拉利和藍寶堅尼。

它們背後的作者生活在同一個朝代（唐），且都姓韓；

但一個是**宰相**，另一個則是**店小二**（相當於外賣小哥）。

「外賣小哥」名叫**韓幹**，早年的他在一家酒店做夥計，日常的工作就是為大戶人家提供「美酒宅急便」服務，賺點辛苦錢。

一次送貨時，正巧主人不在家，韓幹只好蹲在門口等主人回來。百無聊賴之際，他找了根木棍在地上瞎畫。 畫得正起勁時，他突然發覺有個人站在背後看他畫畫。

韓幹認出這位爺就是宅子的主人，立馬跳起來向他行禮。

「老爺，您的酒到了。」

那人並沒接話，
而是指著地上的畫說：
**「小夥子，畫得不錯
嘛……有師父沒？」**

「回老爺，我有師父，您也認識他。」
「誰？」
「就是酒鋪的顧掌櫃呀。」
「呆子！我是說畫畫的師父。」
「那可沒有，我就是送外賣的，哪兒來的畫畫師父呀？」

那人捋著鬍子，像是在自言自語，又像是在徵求
意見：**「看你天資卓越，是個畫畫奇才。今日你我有
緣，我打算將你引薦給當今的繪畫聖手、曹操的後人、
杜甫的偶像——曹霸曹將軍，不知你意下如何？」**

 「老爺？您是不是……不想給我賞錢？」

雖然以上對話是我臆想出來的，但實際發生的事情應該也八九不離十。後
來，韓幹確實被引薦到曹霸門下學畫，而引薦他的這位「老爺」就是大名鼎鼎
的詩人、畫家**王維**。

那時的韓幹不會想到，這一天將成為他人生的轉捩點。

「韓小哥」憑藉出眾的繪畫天賦逐漸在京城藝術圈站穩了腳跟，很快也引起了皇室的注意，得到了當時的皇帝唐玄宗的接見。

　　唐玄宗問：

　　「你師父是誰？」

　　「回皇上，小的跟曹霸將軍學過幾年畫。」

　　「別提那個垃圾，朕給你介紹個新師父。」（順便一說，曹霸曾經得罪過皇室。）

　　唐玄宗接著說：「**宮裡有個畫師名叫陳閎，畫馬那是一絕，你以後就跟他學吧。**」

　　而韓幹卻說：「**謝皇上的好意，既然皇上要我畫馬，那馬廄中的馬就是我的師父。**」

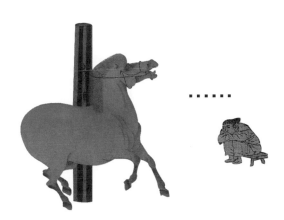

　　（韓幹這麼說，倒也不是因為他多有骨氣。唐玄宗或許不知道自己推薦的那個陳閎也是曹霸的徒弟。師兄變成師父這種自降一級的事情，任誰都不會願意的。）不過韓幹也是說到做到。從那天以後，他一有空就搬個小板凳在馬廄裡盯著唐玄宗那幾匹「超跑」，盯得馬都發怵了。

最終，他畫出了那幅曠世神作……

照夜白圖

——韓幹

「照夜白」是這匹馬的名字。

光看名字就知道它是一匹白得發亮的馬，不光能跑，還具備**「手電筒」**的功能。

這匹馬是從大宛進口的，就是著名的「汗血寶馬」。我猜大多數人跟我一樣，只聽說過這個神奇的物種，但從沒見過它長什麼樣。畫裡的馬看起來和一般的馬也沒什麼區別。

不過，當這匹白色的馬飛奔時，渾身上下都會揮灑著血紅色的汗水——想想也是挺震撼的場面……簡直就像在看一塊貼地飛行的紅糖糍粑。

總之，這幅畫的厲害之處，就在於它會**「動」**。

飄逸的鬃毛
瞪大的眼睛
微微張開的嘴
仰起的脖子

雖然被綁在柱子上，但它彷彿下一秒就將脫開韁繩狂奔，生動地詮釋了什麼叫作**「桀驁不馴」**。

唐玄宗見到這幅畫後喜出望外。

據說李家皇室因為有鮮卑人的血統，所以對馬有一種與生俱來的熱愛。（還記得他的祖上李世民有多愛馬嗎？）李家人見到活蹦亂跳的馬，就像**小姐姐遇到會撒嬌的小奶狗**一樣容易失去理智。

然而，就這幅畫本身的藝術造詣而言，古代「意見領袖」之間卻產生了分歧，甚至展開了一場隔空罵戰。

大詩人杜甫就覺得韓幹畫得不怎麼樣，說這幅畫：

「惟畫肉不畫骨」。

意思就是說這匹馬只有肉感，沒有骨感。

而蘇東坡覺得杜甫根本不懂畫，他覺得這叫：

「肉中有骨」。

如果你研究得再深入些，就會發現杜甫之所以唱衰這幅畫，是因為他是曹霸的朋友（韓幹那個一直沒亮相的師父）。而「踩」韓幹，就是為了讚曹霸——又是一些沒用的冷知識。

不管怎麼說，韓幹韓小哥依靠他畫馬的絕活得到了唐玄宗的器重。

「朕很中意！」

李隆基

注：宰相的品級是「正三品」，再往上是從二品，到了正一品，就得認皇帝做乾爹改姓李了。當年李世民就因為早早升到了正一品（天策上將），再往上實在沒得升了，只好把老子踢翻自己做皇帝了。

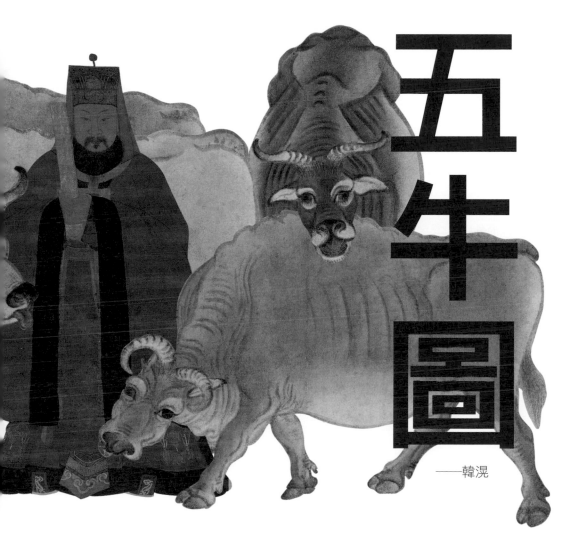

五牛圖

——韓滉

　　而宰相韓大人的故事又是怎樣的呢？

　　由於韓滉他爹是宰相，而唐朝官場又實行子承父業的門蔭制度，所以韓滉成為宰相也只是時間問題。

　　雖說當時的「官二代」當官容易，但也得從基層做起。韓滉的仕途並不順，剛入仕沒多久，他老爸就「**掛**」了，按照禮法，他必須離職回家守喪三年。三年期滿，重新做官沒多久，母親又「**掛**」了，接著又是三年……本該為國報效的他卻一直在披麻戴孝。

好不容易又熬了幾年，他剛準備擼起袖子大幹一番，「安史之亂」又爆發了……總之，韓大人早年的官運不大順，但也無所謂，因為升官這種事對「官二代」來說，無非就是早晚的問題。

而韓大人最終「登頂」宰相，則跟這五頭牛有脫不開的關係……韓滉畫這五頭牛的時候，唐玄宗已經「掛」了，掌權者換成了德宗皇帝。

當時的韓滉擔任一方節度使，這官職在唐朝可算是個手握重兵的肥差。德宗皇帝對韓滉手中的兵權有所忌憚，便給韓大人發了一紙任命書，令他進入中央擔任宰相。

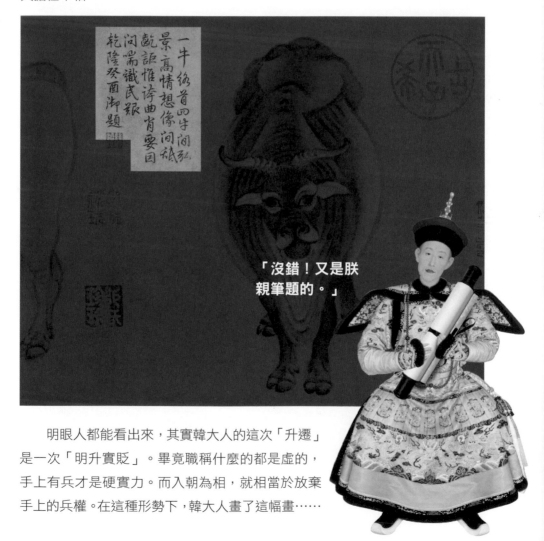

「沒錯！又是朕親筆題的。」

明眼人都能看出來，其實韓大人的這次「升遷」是一次「明升實貶」。畢竟職稱什麼的都是虛的，手上有兵才是硬實力。而入朝為相，就相當於放棄手上的兵權。在這種形勢下，韓大人畫了這幅畫……

一個政客畫的畫，自然和外賣小哥的畫有本質上的區別——仔細看就會發覺畫裡處處藏著心機。要解讀這些心機，我們先來欣賞一首詩：

一牛絡首四牛閒，弘景高情想像間。
舐齕詎惟誇曲肖，要因問喘識民艱。

　　這首詩就題在**畫面正中**，我們不用看落款都能猜到是誰寫的。
　　讓我們有請「千古第一劇透皇帝」乾隆爺來為大家解惑……
　　全詩共四句話。第一句是提醒你注意五頭牛各自的特點。

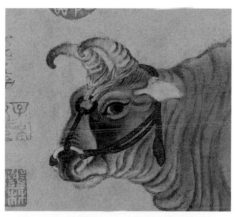

有一頭牛臉上**綁著韁繩**（絡首），
而另外幾頭卻顯得很悠閒。
有的在蹭癢，
有的在吐舌頭裝可愛……

　　為什麼要注意這些動作？
　　乾隆爺在後面用兩個關鍵字點出了其中的玄機，那就是：**「弘景」**和**「問喘」**
——這是兩個關於宰相的典故。

「弘景」 指的是一個名叫陶弘景的人。

他在南齊做官時，忽然宣布辭官歸隱，理由是他要追逐兒時的夢想——成為一個化學家（俗稱「茅山道士」），隱居山中搞各種化學實驗（俗稱「煉丹」）。

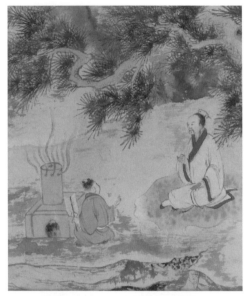

燒藥圖 局部　明 唐寅

每個人都有自己的追求，這不是重點。

重點是梁武帝蕭衍幾次請他出山都被拒絕，於是梁武帝遇到大事只好去山中請教這位高人。

因此，他也被稱為：

「山中宰相」。

這可不得了了！這可是中國文人自古以來就夢寐以求的生活狀態——歸隱山中不問世事，門外卻天天有人來跪求出山。

然而這也不是重點，重點是陶弘景拒絕梁武帝的方式……

輞川圖 局部　元 王蒙

據說當年陶弘景送給梁武帝一幅畫，畫中有兩頭牛：一頭被拴著（絡首），一頭在瞎跑。

意思是：與其入朝為官被拴著，我寧願到處瞎跑。

而韓滉畫牛，大概也是這個意思。

至於為什麼要一口氣畫五頭牛？可能是他想要瞎跑的意願更強一些吧（比陶弘景強四倍）？

這麼說起來，這幅畫的含意難道是**他要婉拒當宰相的邀請？**

不不不，後來韓滉欣然接受了宰相的職位，並風風火火地幹了一年多。（為什麼只幹一年多？因為上任一年後他就「掛」了。這讓人不禁感慨，韓大人還真是沒當官的命──每次遇到升遷，家裡都會有人過世，這次輪到他自己了。）

話說回來，乾隆爺大概是怕被後人**「打臉」**說他沒看過歷史書，於是又提到另一個典故──「丙吉問喘」。

「丙吉問喘」 説的是另一位古代宰相丙吉的故事。

一日,丙吉在路上碰到一起殺人事件,家僕想看熱鬧,丙吉卻吩咐他們繼續趕路。

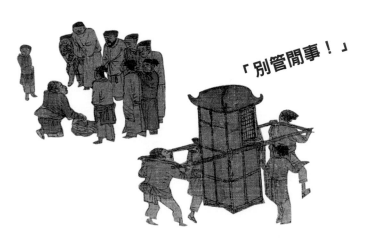

「別管閒事!」

走著走著,他們又遇到一頭正在路邊喘粗氣的老黃牛,丙吉卻吩咐家僕去問問是什麼情況。

「過去看看。」

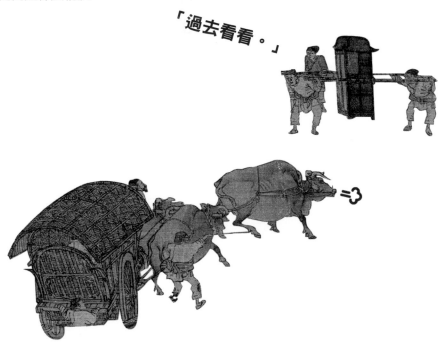

家僕納悶地問道：

「老爺，你不管殺人，卻要看老黃牛喘氣？這是為啥？」

丙吉說：「蠢貨！殺人事件自然有地方官、派出所和柯南來解決，我這個宰相去添什麼亂？相反，路邊老黃牛突然走不動，很可能是氣候異常導致的，而氣候會直接影響到今年的農耕收成，這才是身為宰相該管的民生大事！」

透過「慰問老牛」，丙吉頓時展現出一個體察民情的好宰相該有的樣子。

通過這兩個典故，總結一下乾隆爺對這幅畫的詮釋：

韓滉：

「**其實我不想當宰相，我的志向就是『瞎跑』和到處『蹭癢癢』。但你如果硬要我當，我也會做一個體察民情的好宰相。**」

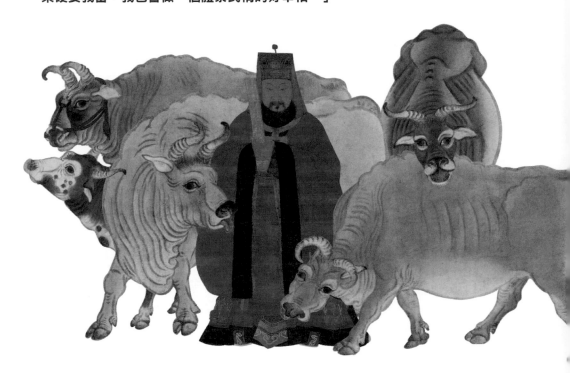

噴噴噴……韓滉既收起了鋒芒，又給自己留有餘地，可謂：

進可攻，退可守，沒有幾十年的功力絕對練不出這樣的「老奸巨猾」。

反正，這就是乾隆爺對這幅畫的理解。

乾隆：「**也是正確答案！**」

不管它正不正確，至少算是從一位皇帝的視角來詮釋這幅畫。

故事說到這裡，兩大主角「韓小哥」和「韓大人」竟然沒有一場對手戲？

是的，一個「外賣員」和一個宰相在現實中實在太難有交集了。

雖然「韓小哥」後來也有了官銜，但一生到頂就混了個「從六品」，這差不多是「韓大人」剛「出道」時的品級。然而，因為「韓小哥」出道早，也確實趕上了好時候——當他在皇宮裡和吳道子、張萱等宮廷畫師稱兄道弟的時候，韓大人連大明宮裡是什麼樣子都沒見過。

然而在一千多年後的今天，將他倆相提並論卻是件毫無違和感的事情。

只因他們都留下了傑出的藝術品。

現如今，已經沒有什麼人記得「韓大人」當年的政績（除了歷史研究人員），更不會有人在乎「韓小哥」的寒門出身。人們只知道有兩幅傳世珍品出自兩個唐朝韓姓畫家之手，甚至都不會在乎哪個是「大人」，哪個是「小哥」。

這或許就是藝術的力量吧。

12

唐｜王維

輞川圖

詩中有畫畫中有詩

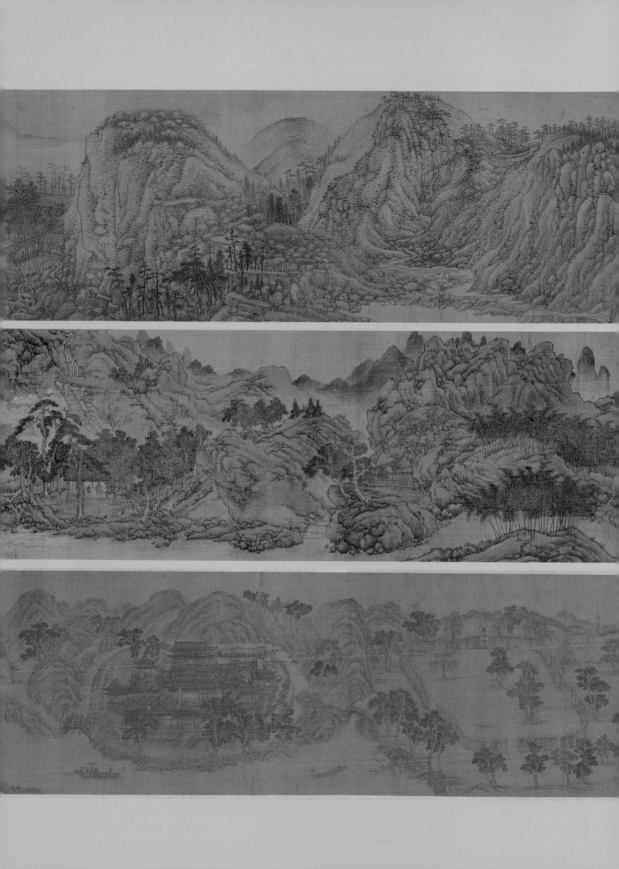

什麼是山水畫？

有山有水就是山水畫嗎？地圖也有山有水，能算山水畫嗎？

你或許覺得我在抬槓，那我換個問法：**山水畫和風景畫有什麼區別？**

泰納、莫內的風景畫一樣有山有水，為什麼我們不把它們叫作「山水畫」？

同理，我們為什麼把范寬、倪瓚稱為「山水畫大師」，而不是「風景畫大師」？

你或許覺得：研究這種問題就是吃飽了沒事幹。是的，的確是這樣的。但這本來也就是一本沒事找事的書，已經快讀到最後一章的你還沒意識到嗎？

無論如何，風景畫和山水畫確實有著本質上的區別，還真不是我在咬文嚼字。放眼全世界，只有中國才有山水畫，因此標準也是中國人定出來的。更準確地說，標準是中國文人定的。中國古代的文化人打心底裡瞧不起風景畫，覺得那玩意兒太空洞了。（也有可能是文人的畫工實在拚不過職業畫師，所以只能發明一種新玩法。）於是，山水畫就誕生了。能被稱為「山水畫」的作品，背後一定都藏著一些**肉眼看不見的東西。**

這種「東西」很難用文字準確描述出來，它可以是禪意、詩意、寓意……總之就是風景畫中沒有，職業畫師也無法理解的東西。職業畫師都無法理解，那普通老百姓就更理解不了，以至有些國外學者乾脆將這種東西稱為──**幻覺。**

我個人覺得「幻覺」這個詞用得還是挺精準的，山水對中國古代文人來說簡直就像**「嗑藥」**一樣，是一種不用點燃就能**「自嗨」**的東西。

但它剛開始的時候也沒有這麼神神道道，後來造成這種局面都要怪這傢伙：**王維**（字摩詰）。不誇張地說，只要是識字的人應該都背誦過他的詩。

王維十七歲創作的那首《九月九日憶山東兄弟》不但在當時火遍長安至洛陽一帶的皇室貴族圈，甚至還在一千多年後佔領了各個版本的語文教材。除此之外，王維還通音律，會畫畫……這傢伙要是在中學任教，上課鈴一響你都吃不準這節要上什麼課。

王維寫詩厲害，這誰都知道。寫詩的人會畫畫，也不是什麼新鮮事。但他畫得怎麼樣呢？是否也像他的詩那麼厲害呢？口說無憑，我們先來查查「唐朝畫家排行榜」──一千多年前出版的《唐朝名畫錄》。

王維

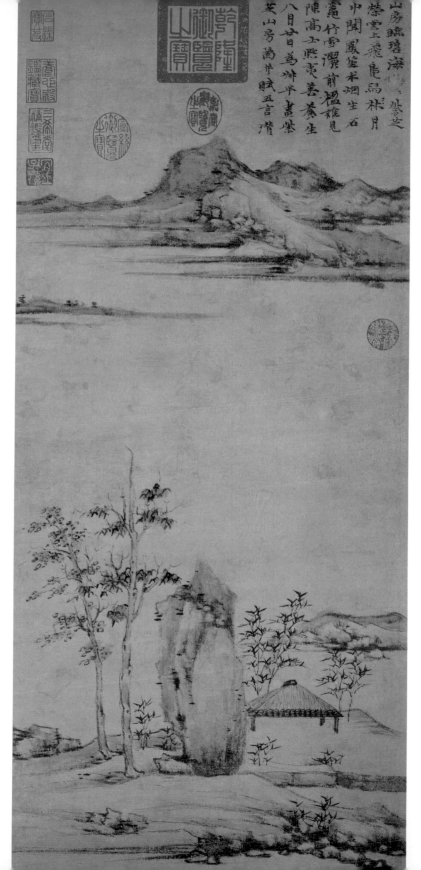

山房臨碧海……紫芝
榮雲上飛龜烏林月
中開虧窟术烟生石
竈竹雲瀾前檻誰見
陳高士熙憲善養生
八日廿日為卅平畫紫
芝山房為开睐五言賛

紫芝山房圖
元 倪瓚

HOT 100

☆ 吳道子	冠絕於世，國朝第一
② 周昉	畫仕女，為古今冠絕
③ 李思訓	國朝山水第一
⇧ 閻立本	不想畫畫第一
⑤ 韓幹	畫馬第一

按照《唐朝名畫錄》的排名，「畫聖」吳道子是當仁不讓的第一名，被評為**「國朝第一」**。

而在「垂直細分領域」的山水畫中，第一名是李思訓，他被評為**「國朝山水第一」**。

那麼，王維排在哪兒呢？

　　　　　　……

| ⑥⑨ 王維 | 寫詩第一 |

是的，在一群畫家的評比中，**寫詩第一名**。真棒……

《唐朝名畫錄》是這麼評價王維的：

「（王維）兄弟並以科名文學，冠絕當時，故時稱『朝廷左相筆，**天下右丞詩**』也。」

「右丞」指的就是王維（因為他曾做過尚書右丞），這句話的大意就是在稱讚他寫的詩天下第一。但《唐朝名畫錄》畢竟是個畫畫排行榜，對畫技避而不談實在有些說不過去，於是作者又勉為其難地寫道：「其畫山水、松石，蹤似吳生。」意思是說：王維的山水畫，有點吳道子的味道。

要知道，藝術向來注重創新。畫出來的東西和別人差不多，而且還是和同時代的人差不多，怎麼看都不能算是一種褒獎。

總之，從「官方藝術史」對王維的評價來看，他的繪畫水準……也就那樣。

注：「阿西吧」為韓語音譯，表驚奇、憤怒等。

看完**「正規管道」**，我們再來瞭解一下**「小道消息」**。

　　古今中外，只要是在歷史上留名的畫家，多少都會留下些傳說。比如達文西小時候在一塊盾牌上畫了一個妖怪，就把他老爸給嚇尿了。聽起來有些誇張，但那至少沒違反物理定律。

　　而中國古代畫家的傳說，估計每一個都能把達文西他爸嚇吐血。比如顧愷之、張僧繇之類的「魔法師」能在西元六世紀製造出裸眼 **3D+VR** 的效果（維摩詰開光、畫龍點睛），而他們的這些「古代 3D 電影」放在王維面前，根本就不值一提──因為王維居然在唐朝就拍了部**「韓劇」**！

　　相傳王維曾為岐王畫過一塊石頭。有一天忽然狂風驟雨，電閃雷鳴（這種天氣通常是「2D 轉 3D」的慣用前戲。你如果走在路上遇到一陣莫名其妙的雷暴，不要驚慌，很可能是哪位大師的畫又「升仙」了），接下來的事情用腳趾想也知道：那塊石頭就這樣原地起飛，嗖的一聲不見了。

　　然而這還不算完。過了幾十年，高麗那邊派來大唐的使者說前不久他們那兒的一座神山上下了一場大雨，雨後山上就多了一塊石頭，而石頭上還有王維的字和印。

　　想想也真是不容易──從中國到韓國居然飛了幾十年，難以想像這塊石頭途中都經歷了些什麼。

王維的「隕石傳說」雖然聽起來荒誕，但還只不過是停留在視覺層面的傳說，而他的另一件作品的傳說就直接上升到精神領域了。

他有一幅代表作，名叫 **《輞川圖》**。相傳，宋朝詞人秦觀臥病在床，他的朋友高符仲帶著《輞川圖》來探望他。秦觀一見到王維的真跡，病就奇蹟般地好了。

要知道，**「用藝術品治病」**是到民國時期才有的「先進技術」——敦煌道士王圓籙曾研製出一劑「把古代經書燒成灰兌水喝」的神奇藥方，用來治療莫高窟附近的文盲百姓的各種疑難雜症。這麼一想，他可能是從宋朝人那兒獲得的靈感。

**買不了吃虧
買不了上當**

講了半天有的沒的，終於聊到正題了——來看看王維的畫吧！

王維的《輞川圖》和王羲之的《蘭亭集序》並稱為中國藝術史上兩大

「傳說級」的存在。

什麼叫**傳說級**？**人人都知道，但沒人見過的，就是傳說級！**（更準確地說：見過這兩件作品的人，都已經不喘氣了。）

《蘭亭集序》此刻或許正靜靜地躺在某個帝王的墓室中，而《輞川圖》呢？大概只能在時光隧道的另一頭找到了。說到底，「傳說」最重要的就是四個字——**死無對證。**

秦觀有沒有被《輞川圖》治好病？不知道——就算當時治好了，他現在也已經死了。

高符仲手上那幅《輞川圖》究竟是不是王維的真跡？不知道——他也死了。

王維應該真畫過一幅《輞川圖》，但究竟長什麼樣？不知道——他也死了。

但是，如果你把「輞川圖」三個字敲進搜尋引擎，頁面上可不會顯示「不知道」或「沒有結果」。事實上，歷朝歷代都有畫家臨摹過《輞川圖》，其中不乏王蒙、仇英這樣的大師。

那問題就來了：**既然《輞川圖》早已失傳，那這些人臨摹的是啥？**

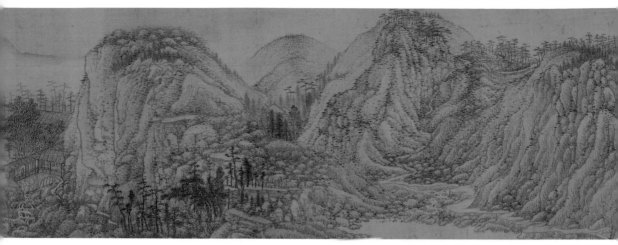

輞川圖（局部） 元 王蒙

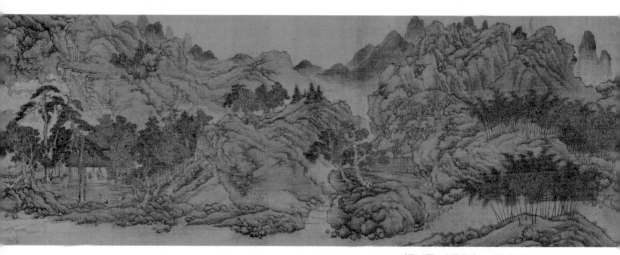

輞川圖（局部） 明 仇英

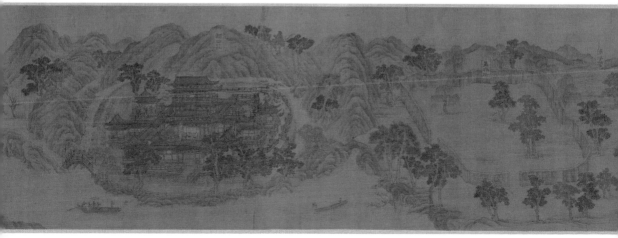

輞川圖（局部） 北宋 郭忠恕

沒人知道這些人究竟臨摹的是啥，但有一個人提供了一個「方向」。

王維死後三百年，有個人站出來宣布了一個「重大發現」：

「我發現了王維畫中的玄機！」

這人名叫**蘇軾**，也是個「畫得不怎麼樣，理論卻一大堆」的人。（為什麼說「也」？我也不知道。反正「畫工不行，理論來湊」向來是文人畫家的慣用伎倆。）

蘇東坡先生説：「味摩詰（王維）之詩，**詩中有畫**；觀摩詰之畫，**畫中有詩**。」這聽起來像是一句廢話，但稍微琢磨一下，又會發現這話特別雞賊。

先説「畫中有詩」，「詩」是什麼？詩可以包羅萬象，視覺聽覺嗅覺觸覺，具象抽象四不像……也就是説，王維的畫中有詩，那簡直就是畫了一盞**阿拉丁神燈**啊！

這還不算什麼，要知道蘇東坡這句話最重要的是前半部分──**「詩中有畫」**。

王維有一套名為《輞川集》的詩集，其中包含了二十首五言詩，每一首詩都把他那幅《輞川圖》中對應的「景點」寫在了裡面。（其中不乏讀書時死記硬背過的必考題，如「空山不見人，但聞人語響」。）

蘇東坡的這句「詩中有畫」點醒了許多後世的畫家：沒見過《輞川圖》不要緊，我還可以根據這些充滿畫面感的詩句，在想像中將它「臨摹」出來呀。

接著你就會發現，如果就著詩句看這些臨摹版的《輞川圖》，還真有一種「詩中有畫，畫中有詩」的感覺。你説神奇不神奇？

好了，接下來就跟著我一起進入這個中國文人最嚮往的**「景點」**……

輞川
一日遊

「請大家跟緊，手機掃碼，買票入圍。」

「進門左轉有賣輞川特產玉石的小店，絕不強買強賣，一切隨緣。」

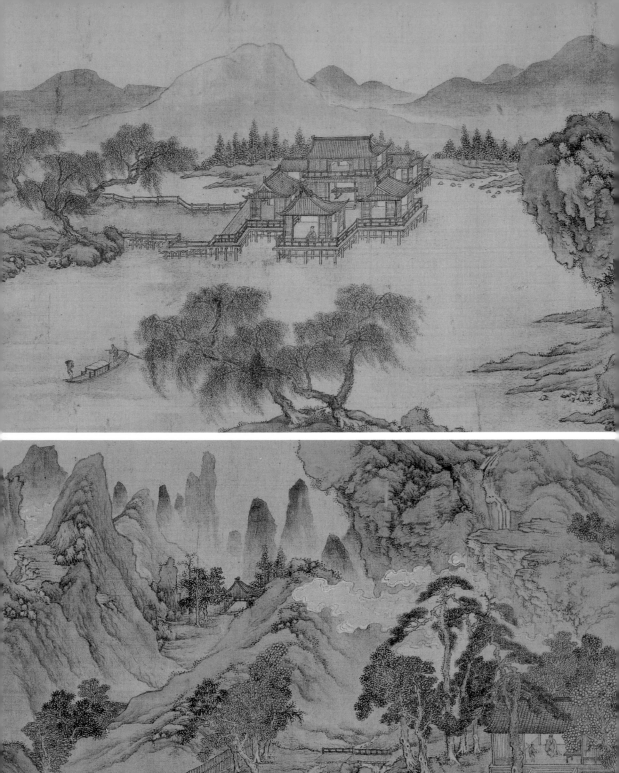

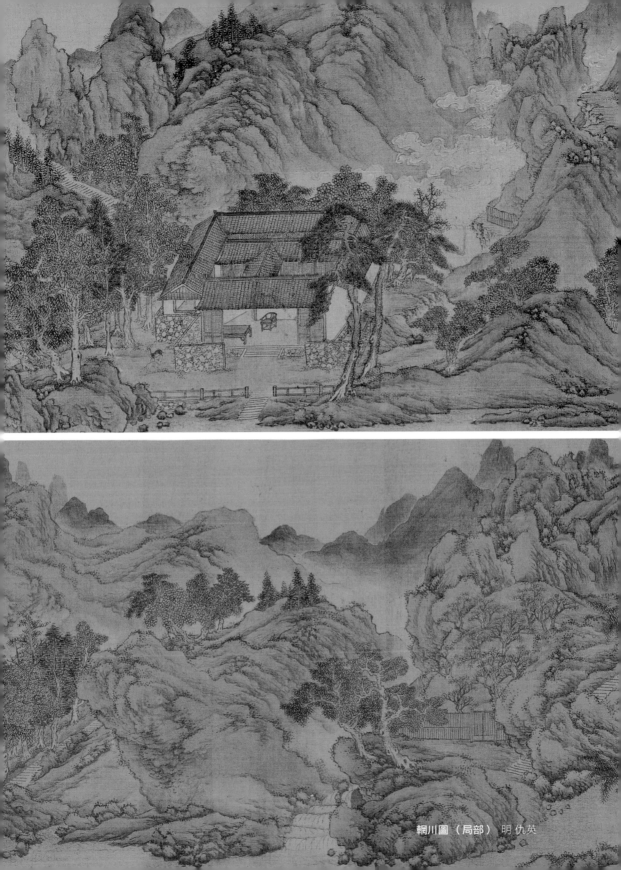

輞川圖（局部） 明 仇英

　　輞川是個地名，位於陝西省藍田縣（產玉石的地方）。「輞」是車轂轆（車輪）的意思，「川」代表河流，放在一起就是說那個地方河流小溪的形狀像車轆一樣（腦補一下，大概和秋名山的「髮夾彎」異曲同工）。

　　王維在那個地方購置了一套別墅，取名為**「輞川別業」**。這套別墅，不是我們現代人所理解的那種有兩到三層樓，帶個小花園和固定車位的別墅。準確地說，輞川別業更像是個「私家自然保護區」，占地面積大到用平方公里來測量。

　　然而，這套別墅可不是用來炫耀的，而是王維專門用來進行禪修的地方。

　　王維從小生活在一個吃齋念佛的家庭，他們一家都是虔誠的佛教徒，這從他的名字就能看出來……

注：王維，字摩詰，名和字連起來正好是佛教中著名的印度居士維摩詰———就是之前顧愷之開光的那個。這就相當於基督教徒給兒子取名為「王耶穌」，也算是個正兒八經的外國名字。

這樣的成長環境使得王維年紀輕輕就看破紅塵，動了隱居修禪的念頭。因此，在功成名就之後，他立馬就在京城的郊區置辦了這座宅院，專供他和他老母修禪念佛。

一般的佛教信徒在家燒香拜佛，最多也就是設一個佛龕，插兩根帶紅色電燈泡的塑膠蠟燭，王維卻專門搞個別墅來修行——說到底還是因為有錢。

「好了，後面的遊客請跟緊，我們要入園了。」

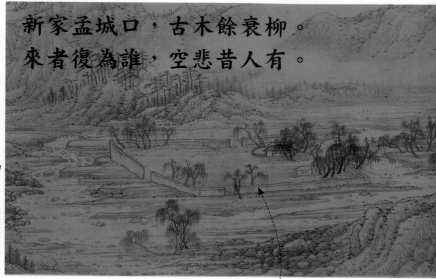

孟城坳

新家孟城口，古木餘衰柳。
來者復為誰，空悲昔人有。

首先，我們來到第一個景點——孟城坳。

乍看之下，這兒就是土牆圍著幾棵孤零零的樹。

初來乍到的王維見到此地的古城牆遺址和幾株殘木敗柳，忽然 **「戲精」** 上身，變身哲人展開靈魂叩問：這裡以前住著誰？在我之後又會有誰來住呢？在飛逝的時光面前，我們不過是歷史中的一粒灰塵……

等一下，先不要被他的思緒帶飛了。想知道這裡以前住著誰可以去「房產交易中心」查一下。

王維的上家是個名叫 **宋之問** 的人。此人寫得一手好詩，長得還特別帥，可他的詩和帥都沒有被後人記住，歷史上倒是明確記載了他的另一個 **「特長」**——**口臭**。

據說宋帥哥本來差點成為武則天的男寵，結果他一張嘴，武則天差點以為他是刺客。也是這項「特長」導致宋之問一輩子鬱鬱寡歡，性格孤僻。

宋之問還有個外甥，名叫劉希夷，也是個詩人。他曾寫過一句金句：「年年歲歲花相似，歲歲年年人不同。」宋之問特別喜歡這句子，決定抄襲一下，結果卻被外甥實名舉報了。宋之問一怒之下把外甥給活埋了，很可能就埋在這孟城坳裡。

後來，王維從這個**「大義滅親」**的家族手中買下這塊地，開始思考在他之後誰又會住在這兒⋯⋯（他應該想不到這裡以後會變成向陽公司十四號廠房吧？）

古城牆加上枯木衰柳的場景，一點都不像是搬到新家，倒更像是落草為寇。

於是，在元代畫家王蒙的《輞川圖》裡，他貼心地為王維添了幾間屋子。但別被這幾間小破屋騙了——王維和王老太太可不住在這兒。

他們真正的住所是群山環抱的超級豪宅——**輞口莊**。

然而，這套豪宅卻並不在「輞川二十景」之列⋯⋯

我猜，富豪大概都是這樣吧？當他們帶你參觀自己的家時，會向你展示花園裡的盆景，池塘裡的錦鯉，甚至某個埋著別人外甥的破土丘⋯⋯至於那個滿是雕樑畫棟的莊園，彷彿完全不值一提。

文杏館

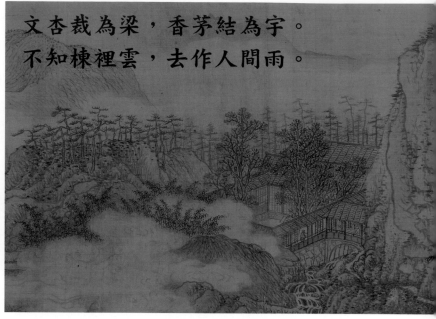

文杏裁為梁，香茅結為宇。
不知棟裡雲，去作人間雨。

那我們也別壞了規矩，就快速移步到下一個景點——**文杏館**。

詩中的「文杏」就是銀杏，在日式居酒屋的菜單上可以點到。

「香茅」就是一種帶香味的草，在東南亞菜系的館子裡可以吃到。

王維以銀杏木為梁，香茅草為屋頂，蓋了一間充滿異域風情的小茅屋？

不不不，按照王維一貫的寫作風格，前兩句通常是樸素的描寫，後兩句就要進入「幻覺」了。「不知棟裡雲，去作人間雨」說明這小茅屋所處位置海拔很高，房間裡時不時雲霧繚繞的，這些雲還會化成雨落到人間。就這樣，一間小茅屋在王維筆下變成了神仙的居所。

注意山頂處有個小亭子。

我個人覺得，這個位置更符合王維詩中所描寫的高海拔，但這個小亭子顯然缺少點詩意。

右邊那個圓裡是郭忠恕版本的文杏館，據說是最接近王維原作的版本。在郭忠恕的理解裡，既然文杏館是神仙住的地方，看起來像個廟也不奇怪。可是畫中又沒有雲霧繚繞的感覺，或許是局限於繪畫水準，他搞不出雲霧效果？

斤竹嶺

檀欒映空曲，青翠漾漣漪。
暗入商山路，樵人不可知。

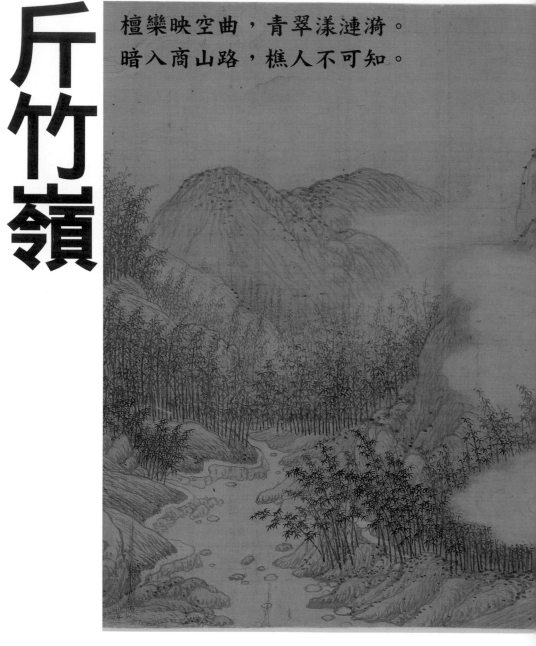

　　接下來，我們將一起穿過一片竹林，你就知道什麼叫真正
的「雲霧繚繞」了。

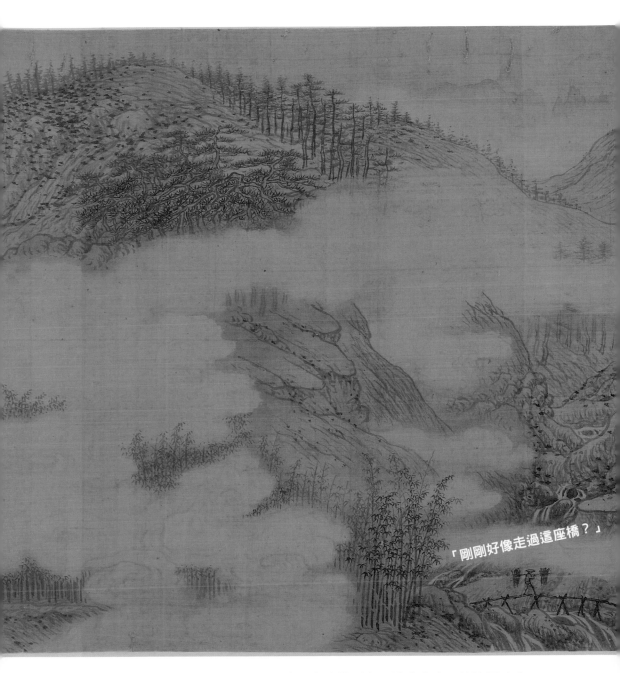

「剛剛好像走過這座橋？」

千萬要跟緊，在這滿是霧氣的竹林裡走路特別容易迷失方向，就連平時在
此砍柴的「光頭強」（樵人）也經常會走丟。

鹿柴

空山不見人，但聞人語響。
返景入深林，復照青苔上。

穿過竹林，我們就來到了景區的著名景點——鹿柴。

「柴」＝「寨」，「鹿柴」說白了就是一個用木柵欄圍起來的梅花鹿養殖基地。

然而，王維的這首詩從頭到尾都沒提到過「鹿」，為什麼詩名卻叫「鹿柴」？

這裡要介紹一個名叫**裴迪**的人，因為他也寫過一首名為《鹿柴》的詩：

輞川圖（局部） 南宋 趙伯駒

日夕見寒山，便為獨往客。

不知深林事，但有麏麚跡。

　　詩中的「麏麚」指的就是鹿，不管詩寫得怎麼樣，至少說明這個地方確實
有過鹿。（或許，在後花園養些鹿什麼的，又是「王總」覺得「不值一提」的
細節吧。）

　　這個裴迪究竟是什麼人？為什麼對王維的別墅那麼瞭解？

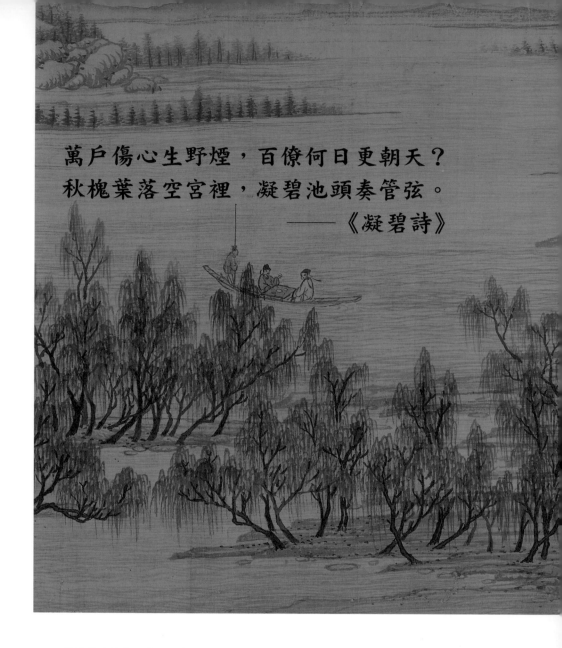

萬戶傷心生野煙，百僚何日更朝天？
秋槐葉落空宮裡，凝碧池頭奏管弦。
　　　　　　　　——《凝碧詩》

裴迪可以說是「王維粉絲團的團長」。

王維三十歲喪偶，之後一直沒有續弦，而「裴粉頭」一直陪伴在他身邊（兩件事之間並沒有直接聯繫）。

「安史之亂」爆發的那一年，唐玄宗逃了，「詩仙」李白逃了，「詩聖」杜甫也逃了，只有「詩佛」王維沒逃掉，後來還在安祿山手下做了官。

幾年後，皇室又殺回長安。朝廷自然要跟「唐奸」王維清算，還好「裴粉頭」跳出來救了王維一命。

輞川圖（局部） 元 王蒙

　　根據裴迪的口供：在都城淪陷的那幾年，他曾冒著生命危險潛入長安城見偶像一面，並從偶像那得到了一首《凝碧詩》（左頁是原詩句）。「傷心生野煙」、「葉落空宮裡」這些悲涼的詩句都說明王維實在是身不由己、是「被唐奸」的啊！就因為這首詩，王維最終獲得了赦免，裴迪也成了他的救命恩人。

　　不知是出於感恩還是什麼別的原因，從那以後，裴迪就一直陪在王維身邊擔任偶像的私人助理。

　　他還學王維以「輞川別業」的各大景點為題作詩，用詩句同偶像「對話」。

宮槐陌

仄徑蔭宮槐，幽陰多綠苔。
應門但迎掃，畏有山僧來。

王維寫道：這裡到處都是槐樹的落葉和青苔，好看是蠻好看的，就是路有點難走，所以要經常清掃。萬一有某個得道高僧來拜訪我，在這裡不小心摔一跤，那可不是鬧著玩的。

接著來看看裴迪是怎麼寫的，不給王維留一點面子。他根本不像在對話，簡直就是在**吵架**：

門前宮槐陌，是向欹湖道。
秋來山雨多，落葉無人掃。

大意就是：嗯……好像也沒有掃得很乾淨。這不由得讓人懷疑，這兩人的關係真的有傳說中那麼好嗎？說不定，「鹿柴」真的沒鹿……

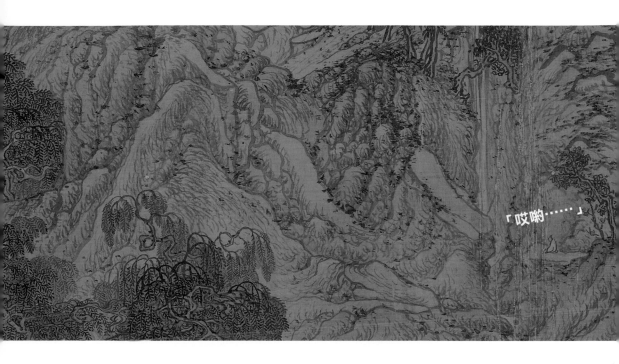

「哎喲……」

茱萸沜

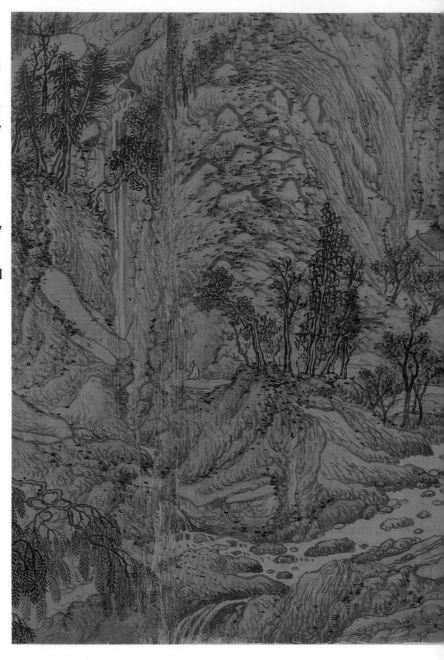

結實紅且綠，復如花更開。
山中儻留客，置此芙蓉杯。

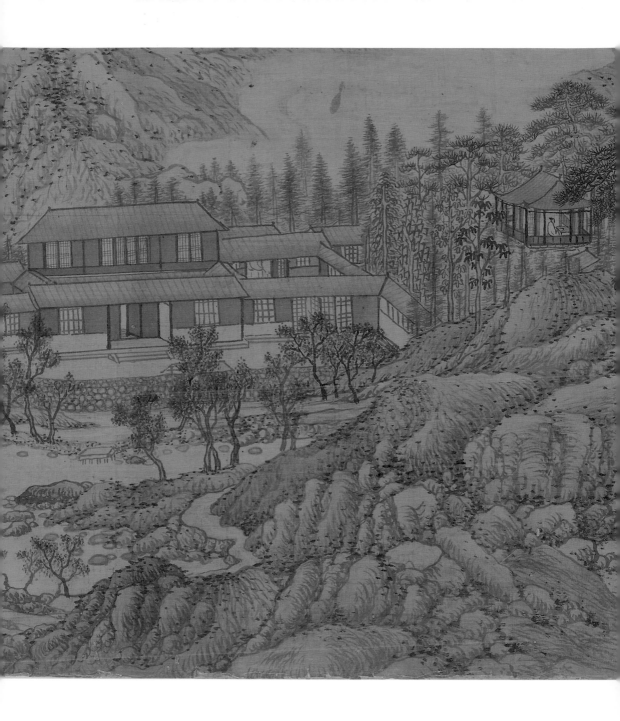

管他呢，別為古人的友誼瞎操心了……

說著說著，已經到了整個景區最紅的「打卡勝地」——茱萸沜。

你一定聽過王維的名句：**遙知兄弟登高處，遍插茱萸少一人。**

這是他十幾歲就寫出的爆款成名作，因此詩中的植物「茱萸」便如同李小龍的雙節棍一樣，成為王維的「註冊商標」。

然而，這時的王維並不想提醒別人「老子當年有多火」，只是想透過詩句展現一種「田裡種什麼就吃什麼」的農家樂心態。這種隨遇而安的態度，在古代文人世界中恰恰是一種崇高境界。

自打魏晉人士陶淵明開了「隱居」的頭，名士便以把家搬到野生自然保護區為榮，這種遠離世俗喧囂的神仙日子，被他們稱為**「歸隱」**。

而王維就是個不折不扣的「歸隱高手」。他厲害的地方，並不在於把家安在 GPS 定位不到的地方，而是發明了一種叫作「官隱」的新式「隱」法（也叫「朝隱」）。

也就是說，他歸隱的同時還能做官、賺錢、蓋別墅……（所以輞川別業距離他上班的京城也不是很遠。）

在他看來，像陶淵明那樣「不為五斗米折腰」就是在作死。

他提倡「亦官亦隱」，不作、不鬧、不影響任何人。身在朝野，心歸自然，還可以躺在十萬平方公尺的鄉間別墅裡享受「躲貓貓」的樂趣。他的這種理念一下子就消解了文人長久以來「既想要榮華富貴，又害怕被人說境界不夠」的複雜矛盾心理。（當然買不買得起鄉間別墅那另說，至少不必因為做官賺錢而產生負罪感了。）

於是，在後來幾百年的文人圈裡有一大票人都支持他，而這些人幾乎都是些功成名就又怕別人說自己境界不夠的大人物。

比如前面提到的蘇東坡。

「山水畫自唐始變，蓋有兩宗：李思訓、王維是也……李派板細無士氣，王派虛和蕭散，此又慧能之禪，非神秀所及也。」

這是蘇東坡「按讚」後，文人對王維山水畫的評價。連做為歷代文人界的「頂流意見領袖」蘇東坡都說好，後來的文人自然爭先恐後地為王維「按讚」。

我猜王維自己都想不到，活著的時候靠詩獨步天下，死後居然還能靠山水畫逆襲李思訓。

唐朝名畫錄

HOT 100

★ **吳道子** ··· 冠絕於世，國朝第一
② **周昉** ··· 畫仕女，為古今冠絕
☆ **王維** ·· 東坡按讚
⇩ **李思訓** ·· 國朝山水第一
⑤ **韓幹** ·· 畫馬第一

如我們之前所說，在王維之前的山水畫並沒有那麼神神道道。

而在他之後，山水畫逐漸變成了普通人看不懂的東西。

展子虔那號稱「青綠山水之祖」的《遊春圖》，也不過是貴族用來炫富的「配圖」。

初唐「閻氏兄弟」時期，湧現出的許多有山有水的「宮觀畫」也只是「宮殿設計效果圖」罷了。

到了盛唐時期，「大小李將軍」的「金碧山水」橫空出世。「小李」（李昭道）的《明皇幸蜀圖》背後也確實藏著一個國破家亡的淒涼故事，但與其說那是「藏在一幅山水畫背後的歷史」，倒更像是「一幅以山水為主的歷史畫」。

那時候的山水畫，硬要說有什麼內在含意，最多就是一種對「得道升仙」的想像。那就跟地產商在看板上把兩居室的單元房修圖修得像占地兩畝的別墅一個道理，屬於「可控範圍內的藝術加工」（做過乙方的大概都聽過這個詞）。

而王維的出現將山水畫推向了一個全新的高度，那就是：

畫得好不好不重要，有內涵才重要。

那麼，山水畫的背後究竟藏了些什麼？

其實藏著的不過是那些文人的「借題發揮」罷了。

輞川圖

「各位老闆，**輞川一日遊**的行程到此結束，接下來是自由活動時間。除了之前去過的景點，輞川別業還有臨湖亭、木蘭柴、金屑泉等值得一看的景點。對了，走的時候別忘了在禮品店帶一塊藍田特產玉回家喲！一切隨緣。」

13

宋｜張擇端

清明上河圖

汴京一日遊

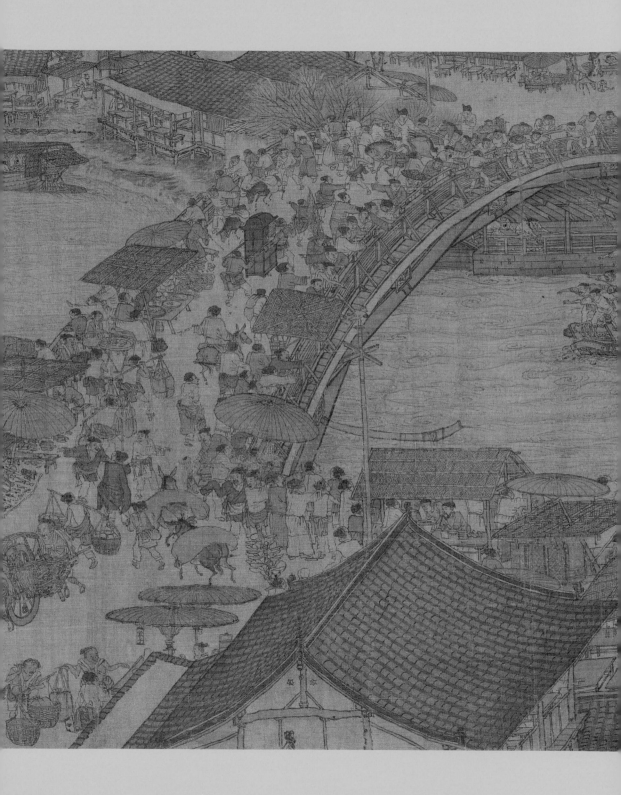

四月初春

河水解凍

商船駛入汴河

沿河兩岸人流陡增

商鋪也熱鬧起來

顧爺

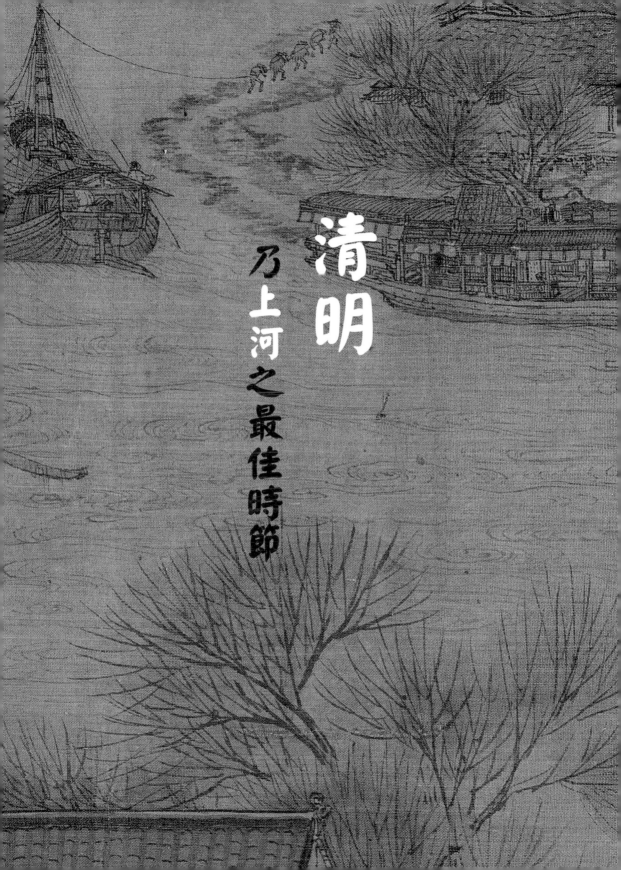

清明
乃上河之最佳時節

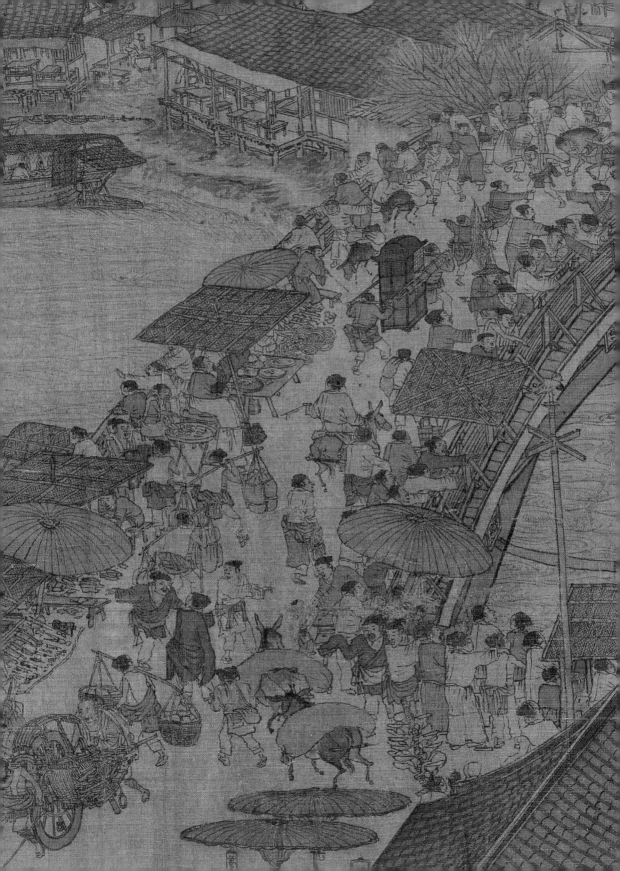

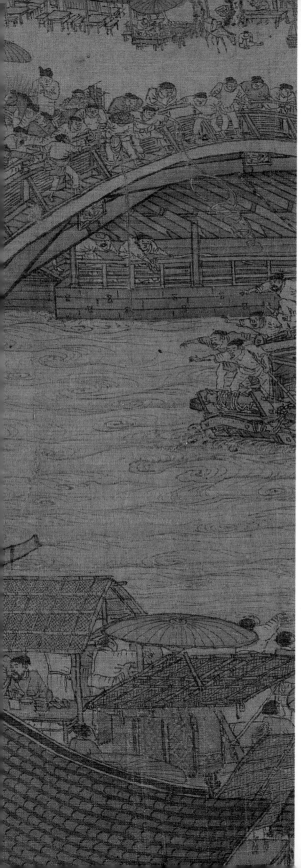

讓我們跟隨《清明上河圖》，夢回北宋都城汴京，來體驗一下**宋朝人的一天是怎麼過的。**

很快您就會發現，古代人並不像我們想像中那樣落後。

許多聽起來很現代的東西，對一千年前的宋朝人來說早就習以為常了。

準備好了？那就往後翻吧！

清明上河圖　北宋 張擇端

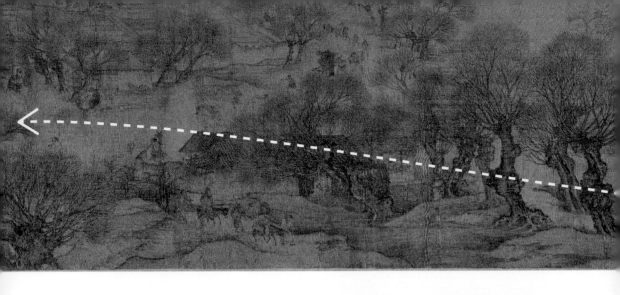

我們從鄉下出發……這兒幾乎遇不到什麼人，連條像樣的路都沒有。

有時會碰到幾個跑長途的「驢隊司機」，但沒事最好別招惹他們（聽說這些人跟梁山上的那些人有牽連）。穿過一片樹林之後，路變寬了，路上逐漸開始有人了。有匹馬受驚了！

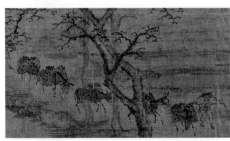

圖中只剩個馬屁股，請自行「腦補」一下馬頭。（據說之前專家修復的時候不小心弄丟了。）

路邊有個老人對街上的孩子喊：

注意老人身後，有顆詭異的驢頭（據說又是專家修壞了）。順著這頭驢的眼神，能看出它正在「勾引」街對面的另一頭驢。

那頭驢顯然感受到了馬路對面的秋波，但無法掙脫韁繩。兩頭蠢驢的愛情，就這樣敗給了一根繩子。

好了，不聊驢了。驢頭的下面有兩名騎驢的婦女：或許正在去往郊外掃墓。她們將自己打扮成這副樣子，倒不是因為怕冷，主要是宋朝女子不方便拋頭露面。

幸好今天是清明公共假期，女人「不限行」，因此您一會兒會在本次行程結尾處的商業街上見到一些出門放風的女士（但一共也沒幾個）。除非……您願意花些銀子，去「那種地方」看看。

在行程的結尾，我會給您介紹個好地方。我們暫且將注意力轉回到這兩位騎驢的姑娘身上。從她們的交通工具判斷，她倆應該不是什麼大戶人家的女子。在宋朝：

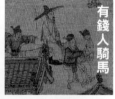

當官的乘轎子

有錢人騎馬

窮人才騎驢

別聊驢了，行嗎？

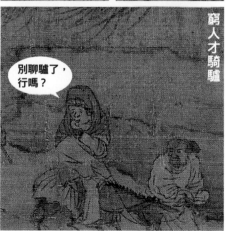

總之，用交通工具來判斷身價的習慣，在宋朝就有了。

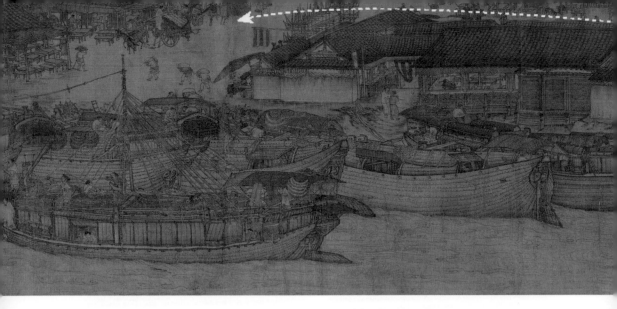

再往下走，就到汴河了。

注意坐在河邊的這個人：

他是私糧販子。正指揮他的手下從船上卸貨。販賣私糧在當時是暴利行業（這人家裡應該有好多驢子）。

按理說，糧食這種支柱型產業理應掌握在朝廷手裡，但當時情況比較特殊。宋徽宗特別喜歡石頭，朝廷本該用來運糧食的船全都去運石頭了。

然而老百姓總不能沒糧食吃，因此朝廷便對販賣私糧的老百姓睜隻眼閉隻眼。注意走私販斜上方這個亭子：

這叫望火樓。顧名思義，這就是個消防瞭望塔。本該駐紮著放哨士兵的望火樓，現在卻空無一人。不僅如此，望火樓下本該駐紮士兵的兵營，也已改成了飯館。

因為，大宋當時的社會風氣是：**一切向「錢」看！**

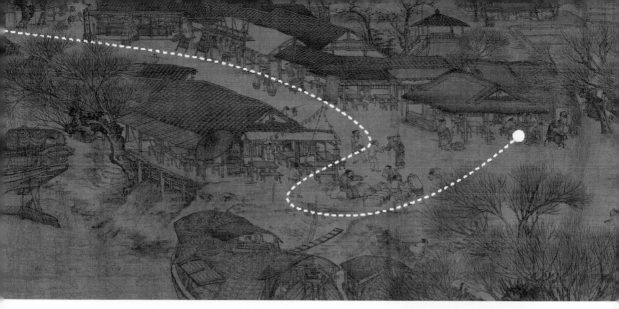

老闆，接下來是按照導航走陸路，還是您想走水路？我個人建議走陸路，這樣可以看到更多風土人情和有意思的小店。比如路口這家「王家紙馬」：

專門給死人做紙馬、紙驢、紙房子的……沒什麼不吉利的，早晚都會用到。看到前面路口的那個人了嗎？那就是汴京到處都能看到的「外賣小哥」。怎麼看出來的？因為他們不管到哪兒，都會隨身帶個類似折凳的東西。這東西是他們走累的時候，用來擱外賣用的。真是一群不愛麻煩人的小哥啊。

小哥旁邊的這輛車子，是「快遞公司」用來運貨的。這種車叫串車，只有一個輪子，由毛驢提供動力，前後各有一人控制方向。這家「快遞公司」的車，在城裡多處都出現過。車上蓋的苫布居然是一張寫滿了草書的藝術品，說明這家「快遞公司」的老闆不簡單，不是藝術家，就是文化人。

快遞小哥

走陸路還有個好處——就是隨時隨地都能找個館子，坐下來喝兩杯。沿途出現許多這種條紋的旗子，說明「此處有酒」，相當於朝廷頒發的「賣

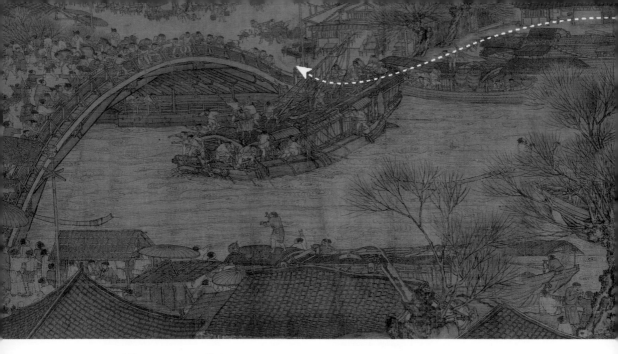

酒許可證」。除了「酒旗」，酒店門口通常還會搭門樓：門樓搭得越浮誇，說明酒店規模越大。

沿陸路繼續向前，會遇到一隊縴夫。一旦看到縴夫，就說明前面的水路要開始堵了。在高峰時段行船，雇用縴夫是最好的選擇。

但也經常有船家為了省錢，想要靠自己的駕駛技術穿越船流。結果，常常釀成大禍。

快看，前面好像出事了！

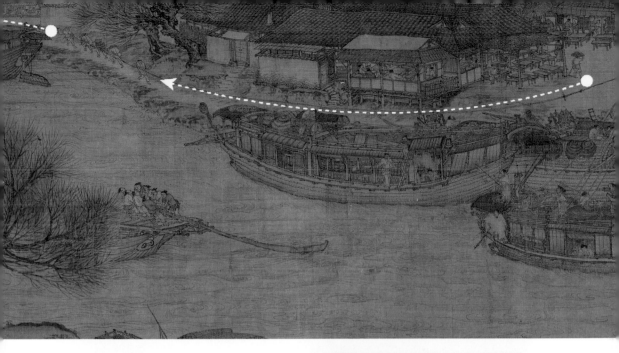

要撞船了！

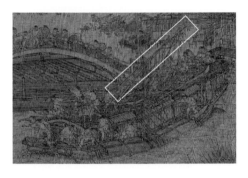

因為行駛速度太快，過橋的時候來不及放下桅杆。等等！好像沒那麼簡單……船尾的水手好像看到了什麼東西，正在朝那個方向大喊。

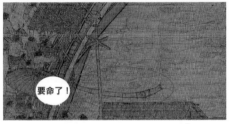

要命了！

他們看到了什麼？一根木頭？不對，是一支船槳。原來橋底還有一艘船！它倆正面對面地駛向對方……

這下可麻煩了。大家都擠在橋上看熱鬧。看來無論在什麼時代，交通事故現場永遠都是最吸引眼球的。好了，不要為一千年前的交通事故操心了。繼續我們的行程！

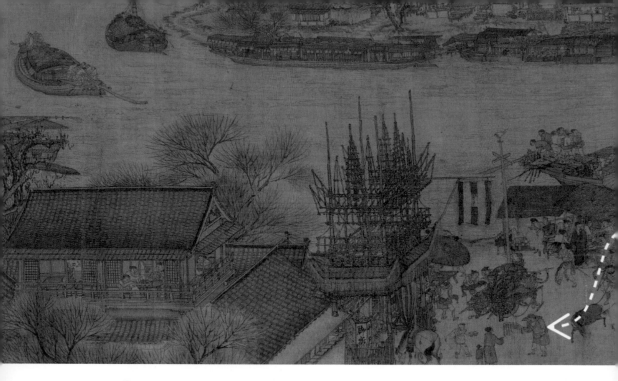

不知不覺中，我們已經來到了汴京的著名景點之一：**虹橋**。

這座橋因形似彩虹而得名。

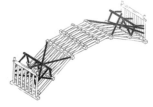

橋身為全木質結構，能同時承載近百人；橋下一根柱子都沒有，能同時過兩艘大船（當然是在駕駛員的技術同時「在線」的情況下）。它絕對是建築史上的一大奇蹟工程。作為城東的地標，虹橋上白天時時刻刻都擠滿了人，一天大部分時間都是堵的。

在汴京出行，要記住一句話：

水路靠縴夫，陸路靠隨從。

有點經濟實力的人出門幾乎都會帶個把隨從開道，倒不是為了擺譜，而是沒人開道實在是寸步難行。

這些隨從就是一個個「人肉喇叭」。每當在擁擠道路上「會轎」或「會馬」的時候，比的就是誰的「喇叭」響。

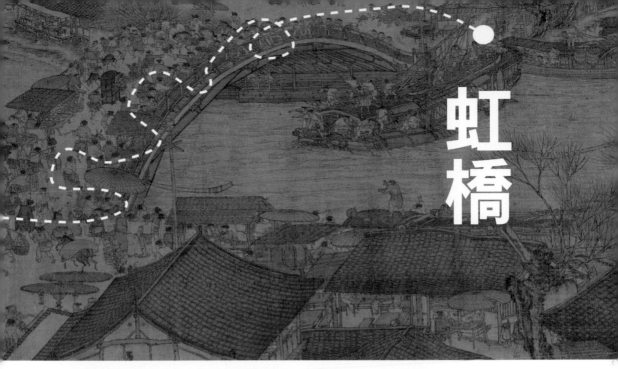

虹橋

注意店門口的「腳店」二字，這並不是說酒店裡提供「洗腳服務」。腳店的意思是「二級經銷商」。就好比：這家店裡能賣「茅台」，但不生產「茅台」，得從廠家進貨。真正的廠家直營店門口則會有「正店」二字。相比正店，腳店也有它的優勢。既然不是直營店，說明它賣的酒就不止「茅台」一種，什麼五糧液、土井坊、江小白……應有盡有。

因此，這家店並沒有為某個特定的酒品牌打廣告，而是在門口掛了句頗有詩意的廣告語：**天之美祿。**

嘖嘖嘖，這簡直堪稱「宣和元年第二季度最佳廣告文案」！

穿過虹橋，又會看到一面「酒旗」。看這家門樓的規模，和剛才鄉下的那兩家一比，簡直就是「寶塔遇見寶塔菜」。畢竟是開在「虹橋」這種地標商圈的酒館，確實要具備足夠強的經濟實力。您看，樓上還配備了包廂和雅座。

他時若遂凌雲志
敢笑黃巢不丈夫

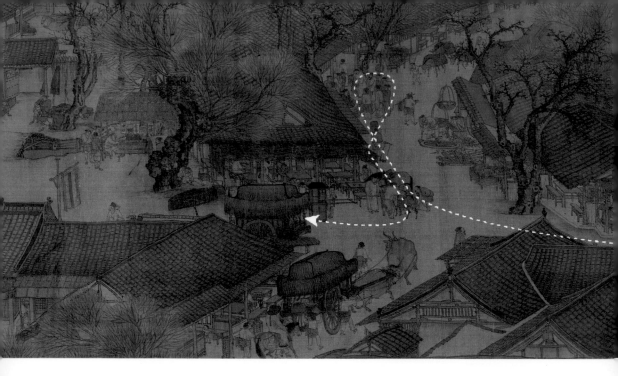

繞過「腳店」繼續向前。這條街距離地標商圈有些遠，因此沒什麼大規模的店鋪。

此地有兩家隔街相望的餐館，也不知是競爭對手還是合作夥伴。

修車的

說書的（也可能是賣瓷的）

開茶館的

一家有酒旗

另一家提供送餐服務

餐館門口有個愁眉苦臉的小娘子：大概剛剛在隔壁「半仙兒」那兒算了一卦。

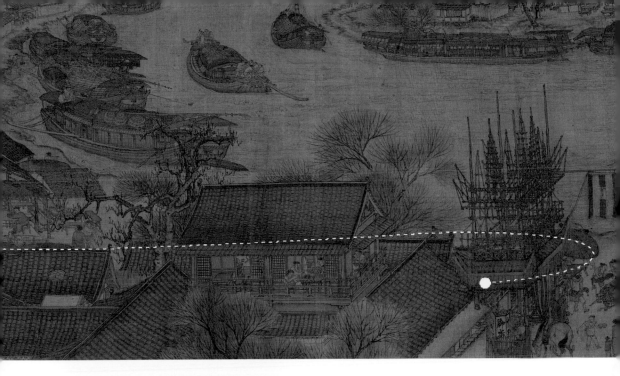

胡説八道，想必也沒人敢揍他。

走了那麼久，還是頭一回見到公職人員。我們靠近點看看：噓……這

半仙兒擺攤的位置特別妙。對他來説，絕對是個風水寶地！

因為在他的攤位後面，就是「公辦招待所」。在這種地方擺攤，即便

群朝廷官兵、官馬，正在享受他們的慵懶午後。這大概也算是一種社會安定的體現吧？

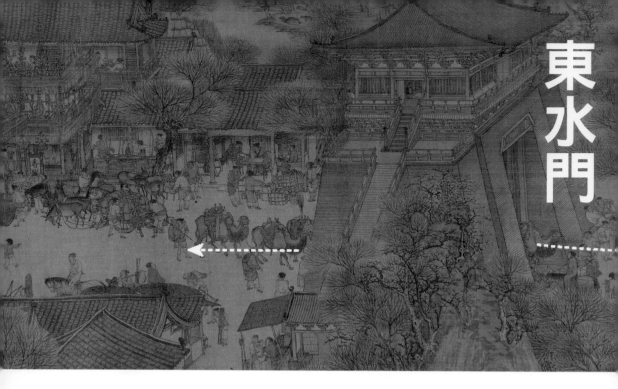

別擔心，再往下走，馬上又該熱鬧起來了⋯⋯您看，「人肉喇叭」又出現了：

> 快點！快！

> 這是馬車，不是藍寶堅尼。

沒辦法，路口堵死了，耐心等等吧。堵完這段，會上一座橋。

順城倉橋

這座橋沒有「虹橋」那麼寬敞，可以讓人在兩邊占道擺攤。橋上人卻不少，因為過了這座橋就要進城了。像城門口這種地方，向來是三教九流的聚集地。

> 去去去！

> 大爺行行好！

> 小強！你怎麼了，小強！

有要飯的，碰瓷的：大部分是無所事事的。

> 單吊一張紅中也能被他摸到！

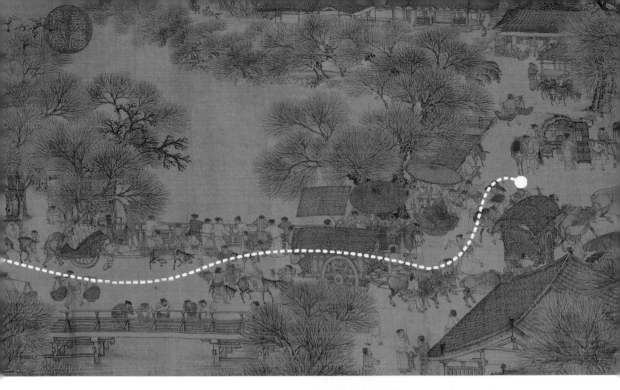

過了橋，就進城了。這裡是汴京的**東水門**。 和碼頭邊的望火樓一樣，城牆也沒人在把守。

空······

本該是兵營的位置，也一樣改成了商鋪。

　　等等，這個商鋪有點意思。注意掌櫃身後這塊寫

滿草書的屏風，好像在哪兒見過？還記得那塊蓋在「快遞員」車上的苫布嗎？搞不好，他就是那個很有文化的「快遞公司」老闆。如果真是這樣，這位老闆不光是有文化，生意做得還不小。注意鋪子門前，有一支駝隊。駱駝是做進出口貿易的必要交通工具，這家「草書快遞公司」不光承接市內快遞業務，同時還經營國際貿易——是個跨國公司。

汴京的市中心到處都是「隱形富豪」。您看這家「劉家檀香」，別看它門面小，門樓造得也很樸素，可賣檀香卻是個暴利行業。就和賣酒一樣。販賣香料也需要得到朝廷特許的經營執照。

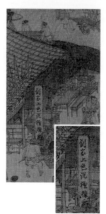

他們的貨幾乎都來自西亞，這些進口香料就是當時的奢侈品，受到大宋中上層階級的廣泛歡迎。

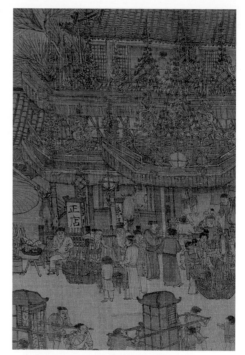

就在「劉家檀香」的對面，是東城最大的一家酒樓：看這門樓的架勢，嘖嘖嘖，一路過來就沒有比它更宏偉的了。

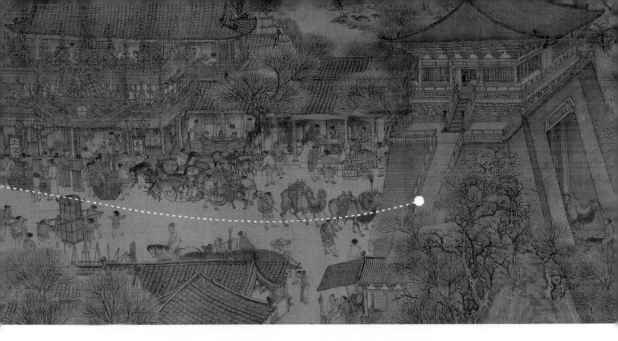

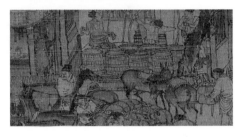

酒旗上寫著「孫羊店」，説明老闆可能姓孫，而店裡主打的是羊肉料理。

門口「正店」二字，説明這家是廠家直營店，因此他們有自己品牌的酒，名叫——香醪。

釀酒的師傅，正在作坊裡鍛鍊身體（當時拉弓就跟現代人的舉鐵差不多）。作坊門口的這群人，是「腳店」派來進貨的夥計。

孫羊店門前的招牌，幾乎都做成了燈箱——夜裡放根蠟燭，就成了「霓虹燈」。

最引人矚目的「霓虹燈」，當數店門前的這幾個梔子花燈了：

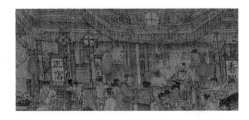

每天夜裡梔子花燈一亮，意味著店中的「陪酒女郎」們開始上班了⋯⋯

最後，我們在鬧市的一片喧嘩中，結束這一日遊。

汴京雖然繁華，卻並非什麼人都能在此生存下去。剛來到此地的人，懷著一腔熱血，以為憑一身力氣就能闖出一片天地。到頭來，才發現自己不過是個「工具人」。

在汴京，人人都知道銀子不能買到一切；但沒有銀子，卻會讓人抬不起頭來。在這裡，越是不起眼的人，越可能深不可測。

而越是狂妄的人，最終的結局往往越悲慘。

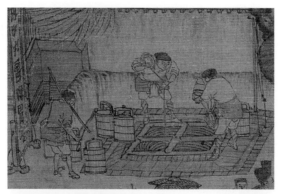

《清明上河圖》那麼長，從地圖上看，卻只畫了整個汴京城的一小段。連內城都沒進，更別提皇宮了。

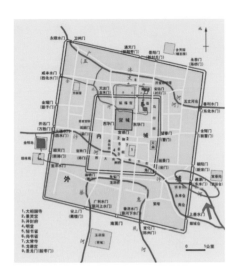

而就是這麼一段「城鄉接合部」，卻讓我們「high」了一千年，這究竟是為什麼？因為一千年來，人們總能在其中找到自己想看到的東西。有「大國情懷」的人，看見的是**繁榮**。

北宋的人均 GDP 是彼時歐洲的十倍，國民生產總值占全世界的 60%，是名副其實的世界第一經濟體。

而那些「事後諸葛亮」，看見的卻是**危機**。空置的城防，懶散的士兵⋯⋯都預示著數年後北宋將被北方少數民族滅亡的悲慘命運。

老學究們，看到的是：

櫃檯上的算盤

（把算盤發明時間提前了幾百年）

風向標的「真正」用途

（可能不是風向標）

以及一個「解」字的五種含義

（茴香豆的「茴」字表示不服）

那麼⋯⋯您又看到了些什麼？

在這煙花柳巷

只要有銀子

京城各色美女

任君挑選

　　　但客官

您可千萬謹慎

當心最後落得個

人財兩空

顧爺

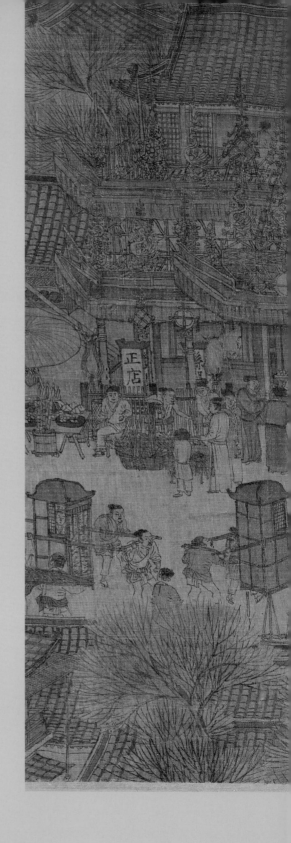

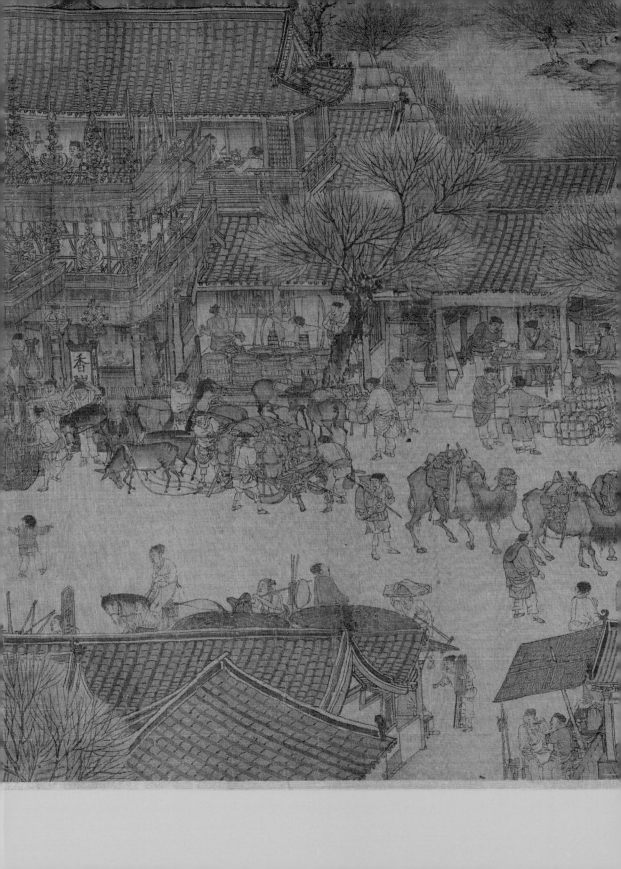

不懂中國畫，只怪你太年輕

用迷因打敗老掉牙，去故宮不再腦袋空空

作　　　者　顧爺
封面插畫　Betty est Partout
封面設計　萬雅雯
內頁構成　詹淑娟
校　　　對　柯欣妤
企劃執編　葛雅茜
行銷企劃　王綬晨、邱紹溢、蔡佳妘
總　編　輯　葛雅茜
發　行　人　蘇拾平

國家圖書館出版品預行編目(CIP)資料

不懂中國畫，只怪你太年輕/顧爺著. -- 初版.
-- 臺北市：原點出版：大雁文化事業股份有限
公司發行, 2023.01
288面；17×23公分
ISBN 978-626-7084-58-8(平裝)

1.CST: 中國畫 2.CST: 繪畫史 3.CST: 藝術評論

940.92　　　　　　　　　111019500

出　　　版　原點出版 Uni-Books
　　　　　　Facebook：Uni-Books 原點出版
　　　　　　Email：uni-books@andbooks.com.tw
　　　　　　105401台北市松山區復興北路333號11樓之4
　　　　　　電話：（02）2718-2001　傳真：（02）2719-1308

發　　　行　大雁文化事業股份有限公司
　　　　　　台北市105401松山區復興北路333號11樓之4
　　　　　　24小時傳真服務 （02）2718-1258
　　　　　　讀者服務信箱 Email: andbooks@andbooks.com.tw
　　　　　　劃撥帳號：19983379

戶　　　名　大雁文化事業股份有限公司

初版4刷　2023年12月

定　　　價　480元
ISBN　　978-626-7084-58-8（平裝）
ISBN　　978-626-7084-56-4（EPUB）

本作品中文繁體版通過成都天鳶文化傳播有限公司代理，經中南博集天卷文化傳媒有限公司授予大雁文化事業
股份有限公司 原點出版事業部獨家發行，非經書面同意，不得以任何形式，任意重製轉載。

圖書許可發行核准字號：文化部部版臺陸字第111126號
出版說明：本書係由簡體版圖書《小顧聊中國畫》作者：顧爺，以正體字重製發行。